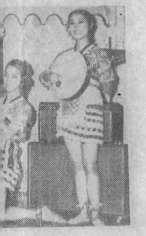

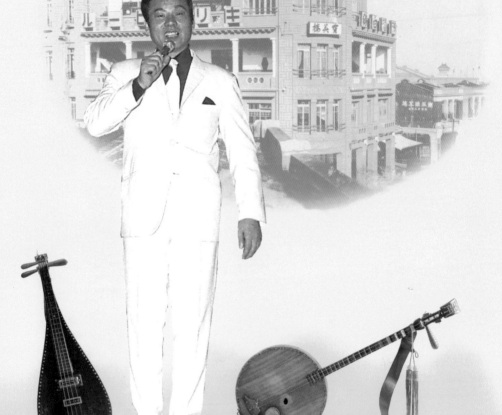

黃裕元、朱英韶 著

百年追想曲

歌謠大王 許石

與他的時代

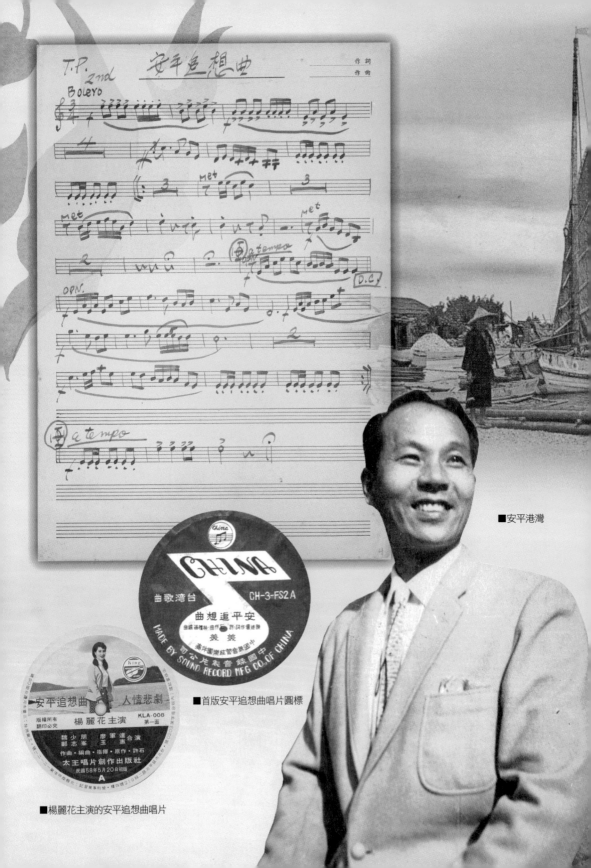

■安平港灣

■首版安平追想曲唱片圓標

■楊麗花主演的安平追想曲唱片

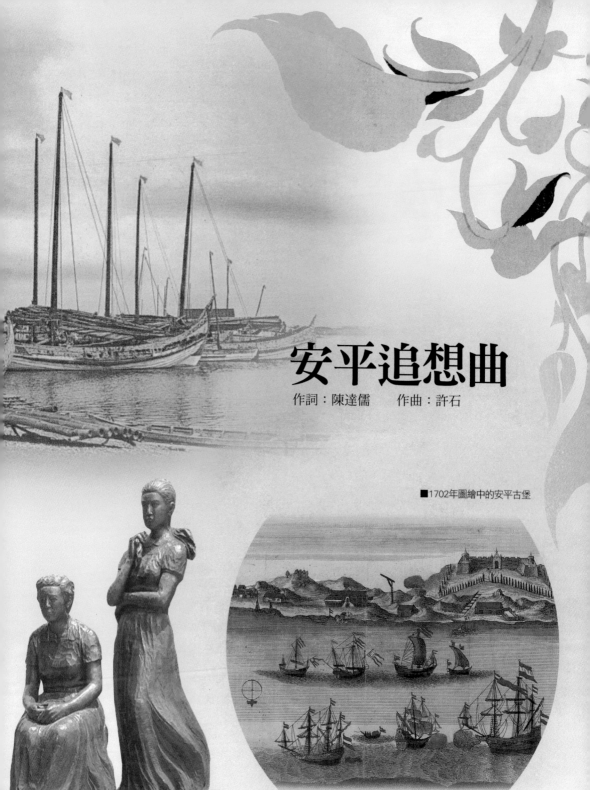

安平追想曲

作詞：陳達儒　　作曲：許石

■1702年圖繪中的安平古堡

■東興洋行前的安平金小姐銅像

■許石為女兒
製作的華語流
行專輯《爸爸
愛媽媽》專輯

■訪談許家姊
妹

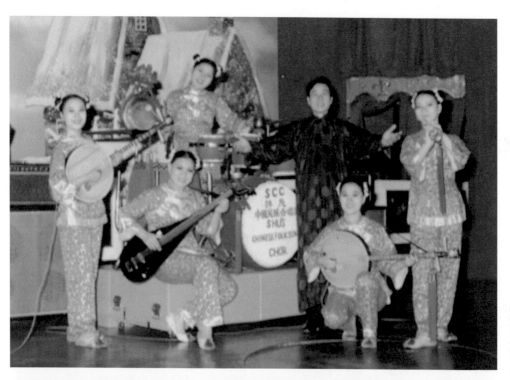

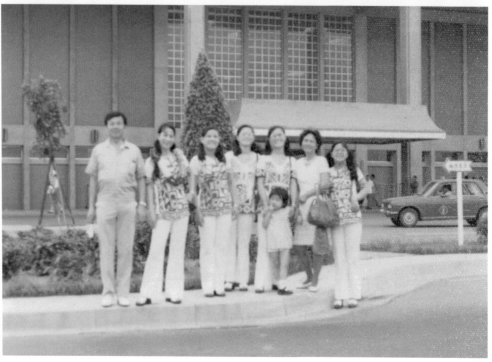

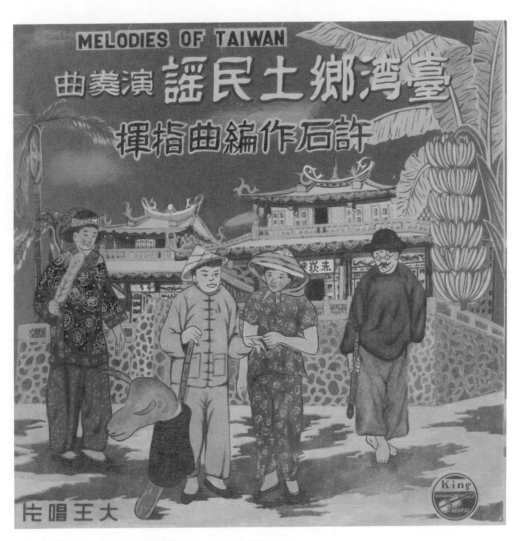

■許石親手設計的《台灣鄉土民謠全集》唱片封套（臺史博館藏提供）

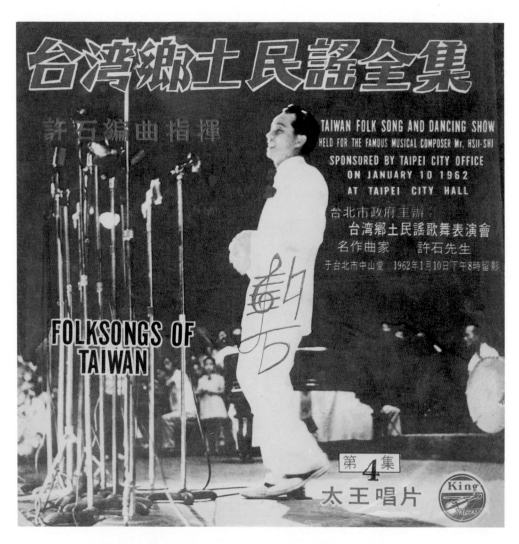

■許石設計的《台灣鄉土民謠全集》唱片封套，乃取自1962年拍攝照片套色（臺史博館藏提供）

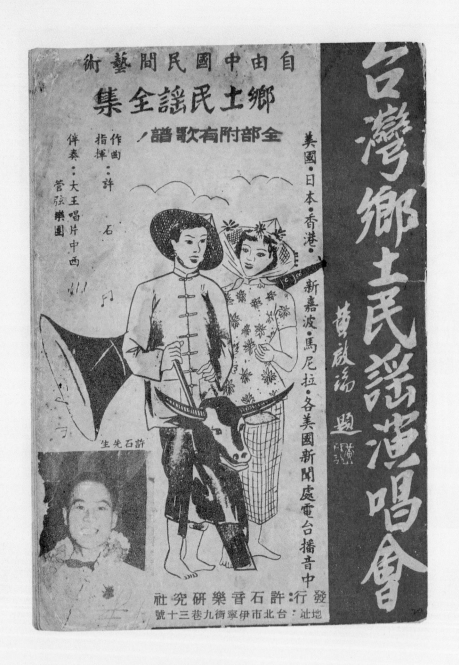

■許石主辦的臺灣鄉土民謠演唱會演出冊封面

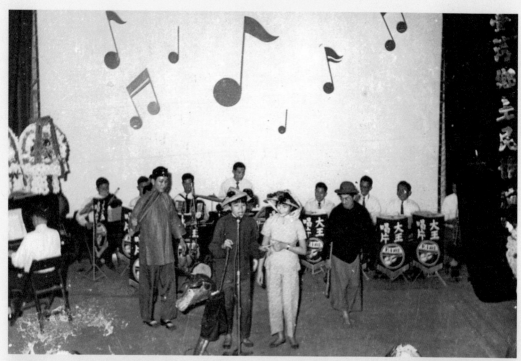

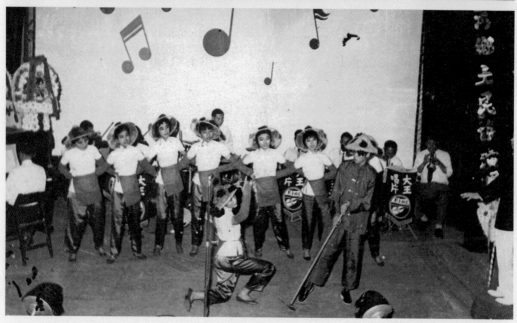

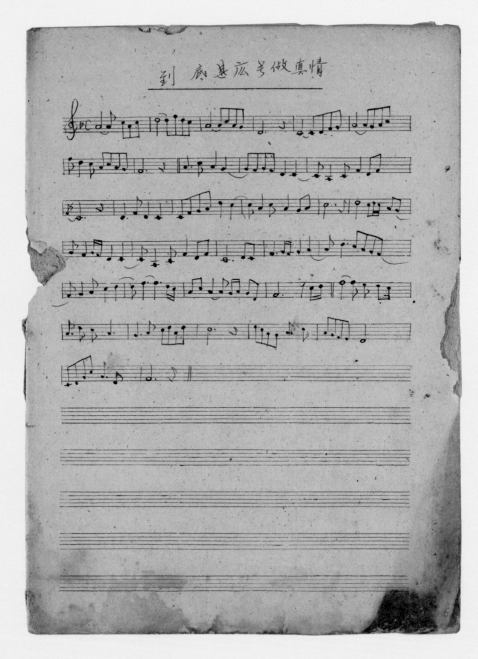

■許石留存的臺南市中音樂筆記本。

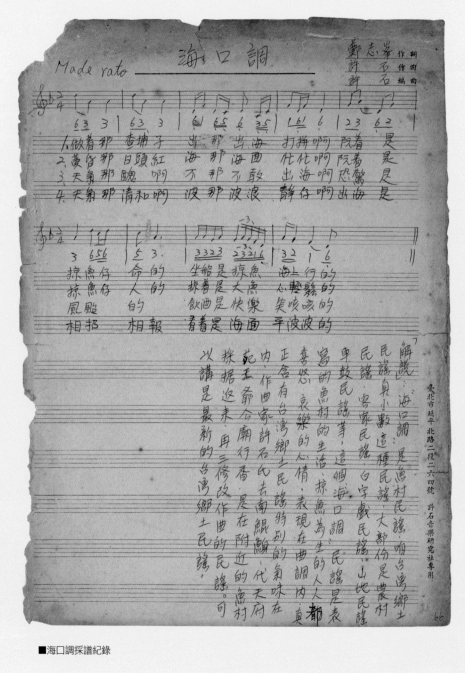

臺北市延平北路二段二六四號　許石音樂研究社專用

■海口調採譜紀錄

■許石製作的78轉唱片

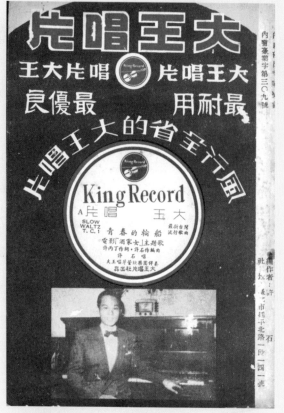

■許石製作歌本中的大王唱片公司廣告。

百年追想曲

歌謠大王 許石
與他的時代

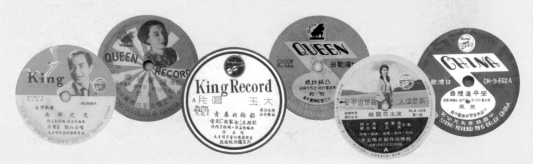

許石歌謠交響　臺灣不朽傳唱

　　您是否曾於熱情的南都夜晚裡，在安平追想起酸澀的戀曲？或心中彷彿響起鑼聲陣陣，於夜半時分的路燈下等待與伊人相會？可曾突然思想起地方民謠的豐富多彩，哼起丟丟咚仔的旋律？抑或時而回憶農村的純樸時光，想像裸足踏在田埂間，與牛犁田踩下豐收的足跡？這些，都是許石的傳唱記憶。

　　臺灣一代音樂家許石生於1919年的臺南府城。他成長於時有廟會祭典的鬧熱環境中，也是他汲取音樂養分的最初所在。其後，年輕的許石負笈日本，在東京學習音樂創作；由於對音樂的熱情與堅持，他不斷在樂理基本功上精益求精、紮實根基、成長茁壯。回臺後他寫就眾多膾炙人口的經典歌曲，有如開花結果；這株蓊鬱繁茂的大樹，也蔭養了臺灣民謠流傳不墜的歌詠吟唱。

　　除了曾舉辦多場歌謠音樂會，與大眾分享臺灣音樂的美妙，為了讓更多國人知曉本土流行歌謠的魅力，許石畢生全神投注於唱片的製作與發行更是不遺餘力。除了每每造成極大轟動，許石更是臺灣星探伯樂第一人：他所培育出的眾多實力派歌手如劉福助、林秀珠、鍾瑛、顏華，日後都在歌壇發光發熱，可見其慧眼獨具。女兒們組成的「許氏中國民謠合唱團」更巡演海內外，在臺日均有不錯口碑，成為其音樂事業中最值得驕傲的閃亮之星。許石人如其名，是臺灣現代流行音樂發展史中極

重要的基石，他所編織的滿空耀眼光輝，宛如音樂符號閃爍舞動，映亮了整個20世紀本土音樂的綿延悠揚。

　　為紀念許石對於臺灣音樂的偉大貢獻及傑出成就，臺南市政府於2016年將許石列為歷史名人，2018年並設立許石音樂圖書館。2019年適逢許石百年誕辰，為傳承其音樂創作精神，本局特委請國立臺灣歷史博物館黃裕元博士擔綱主持編撰《百年追想曲：歌謠大王許石與他的時代》及《歌謠交響：許石創作與採編歌謠曲譜集》兩專書，期使這些經典的歌謠曲目及豐饒的音樂寶藏繼續歌頌永恆，讓臺灣重要的音樂文化資產歷久彌新。

　　我們相信，縱使時光荏苒，許石歌謠的經典交響，歷經百年歲月淬鍊，依然永垂不朽、世世傳唱。

臺南市政府文化局　局長

生命的熱情與勇氣

　　接觸許石的史料，並接下撰寫許石傳記的任務，算算約莫是四年多的時日，卻好像是上輩子的事，只留下些模糊印象了。

　　2015年某個心智疲勞後意圖放鬆的晚上，我收到唱片收藏家徐登芳醫師的來電，只記得當時訊號斷斷續續，他說：作〈安平追想曲〉的許石，遺留許多文物文獻，有意捐贈公家單位，臺史博有沒有興趣啊……我瞬間清醒、為之振奮─想見是流行歌曲史的重要新史料啊，放下電話後又糾纏於生活、工作，一晃便斷了音訊。幾個月後的過年期間，呂興昌、鄭邦鎮教授召集我前去臺北與許石長子許朝欽先生會面，眾人決定要在臺南辦場特展，而後再決定文物歸處，小弟因兼有研究策展經驗，便一腳踏了進去。記憶快轉了起來：眾人兩度北上整理資料，三個月後便在臺南愛國婦人館推出「歌.謠.交響：許石音樂70年特展」（2016年5月），再忙亂一陣，許石音樂圖書館正式落成（2018年3月），「臺灣歌謠的磐石」常設展問世，接著展開傳記撰寫作業，寫罷又進行作曲集編訂……就這樣跟著許石大師的腳步不斷撿拾、累積、發現、釋出，到作業付梓的當下，總算到了結算回顧的頓點。

　　只是這幾年的記憶竟顯得那般模糊，我想，實在發生了太多事了。除了我個人工作家庭的大小事項，許石一百年來的生活事跡、各方說來的故事，也都闖進我的生活，跟我的個人記憶攪和在一起。閱讀上萬

筆的數位檔案、掃掉上千張照片，聆聽他製作的大多數蟲膠、黑膠唱片，也踏尋過他長住過、演出過的幾個地方，各年紀的許大石、許石們，彷彿都出現在現場重演了一次。其中自然有許多我自己腦補的地方，但許石大師留下的線索那樣地巧妙，讓這些畫面活靈活現，不由地就從鍵盤裡啪啦啪啦地彈寫出來。

如果，把這個年紀的我放進去許石年表裡，大約是1963年，那是他最黑暗的一年，也是他最光明的一年。這年前後，他喜獲麟兒卻遭遇破產，一家無處可居卻仍勉力巡迴唱民謠，唱片公司遭水患滅頂，卻也因此拉下臉皮爭取贊助而獲得本土企業家的支持，之後許石豁出去了，他把籌備已久的「臺灣鄉土交響曲」推出世面，堂而皇之地用本土音樂為號召，鬧得震天價響。

跟當時的許石比起來，我實在是怕事、害羞、不太有勇氣站到幕前的膽小鬼，不過，經過與他的百年共處後，我體悟到，當你有熱情，當你有一定要做的事，就該有勇氣去面對。事實證明，我實在沒有什麼好失去的，而我比他更幸運，因為有他的號召，我也狐假虎威得到各界朋友的支持，終能完成任務、交出成績。

要感謝的人實在太多：首先是臺史博王長華前館長、副館長謝仕淵兄弟，幫我在黑天暗地的館務工作裡撐出空間；呂興昌、鄭邦鎮教授在

上頭不斷拉拔灌頂、開疆闢土；我的後盾有劉國煒、徐登芳、陳明章、吳國禎等歌謠文獻大家，中研院臺史所檔案館謝國興教授、王麗蕉主任以及柏棕等人，還有吳三連台灣史料中心義霖、秋芬等等；前頭熱情不間斷為我加油引路的，是許石可愛的家人們，朝欽、偉文以及許石的女兒，她們全心投入每役必與，簡直是許石的複刻版；在我的兩側是辛苦協助的同行者，前期研究上貢獻重大的李龍雯先生，慨然共筆的朱英韶，笠琳、宇軒、家欣，還有專案承辦人宜瑾，蔚藍文化的超猛編輯可樂等等……

　　無以為報，只希望在你們與諸多讀者們看過這本書後，再聽見許石的音樂，也能感受到他對生命的極度樂觀，也能湧現如他一般源源不絕的熱情與勇氣，都來為自己該作的事—殘殘蹺落去。

<div style="text-align:right">黃裕元</div>

致　謝

史料協助：文夏、王子碩、中央研究院臺灣史研究所檔案館（謝國興、王麗蕉、陳柏棕）、可登唱片公司、吳三連台灣史料中心（溫秋芬）、呂憲光、林沖、林柏樑、秋惠文庫（林于昉）、徐登芳、許可戰、許勝夫、陳明章（六禾音樂故事館）、黃士豪、黃清琦、國立臺灣歷史博物館、臺南市立圖書館、華風文化（劉國煒）、謝奇峰

研討指導：吳玲宜、吳國禎、呂興昌、徐玫玲、陳和平、陳峙維、陳威仰、陳龍廷、黃國超、鄭邦鎮、戴寶村、簡上仁、顏綠芬、劉麟玉
*以上以姓名筆劃排序

編撰協力：李龍雯、何宇軒、楊笠琳

許石家屬：許漢釗、許偉文、許碧桂、許碧芸、許碧珠、長尾娜、許雅慧、許碧霞、許朝欽、許碧芬、許碧芩

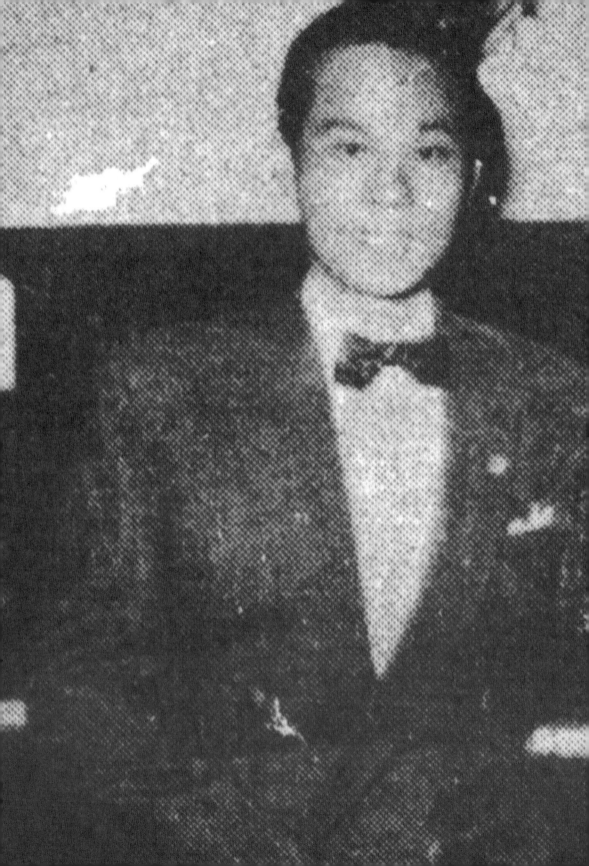

百年追想曲

歌謠大王 許石

與他的時代

前奏

　　走在西門路上，由北往南過立人國小後，有條容易錯過的小巷子——慈聖街，只容機車和行人通行，順坡往左偏，有著鋪有地磚、沒有騎樓的住家聚落……或許你會懷疑：這條路，會不會是無尾巷？

　　走沒幾步路，可以看見一面看似金屬材質的黃花邊圓牌，掛在不太起眼的舊厝外柱上，矮牆上畫了一幅油漆彩繪，有海景、唱片與樂譜，與一旁的老厝相照映。這是臺灣歌謠大師——許石的臺南故居。

　　許石，一名戰後臺灣的音樂創作家，曾作過多首知名的臺語流行歌曲。有聽過吧，阿姨常唱的那首〈安平追想曲〉：「啊～～毋知初戀心茫茫……」叨唸怎麼經常見不到丈夫的人影。你也有聽過吧，媽媽常哼唱：「鑼聲若響，就要離開伊……」不過，你老是把歌名記成是〈鼓聲若響〉……你開始不明白了，這位音樂家既然有這麼多名曲，為什麼沒有列在音樂課本裡，也很少聽後代人說起他？

　　於是，你打開Google，輸入「許石」，才突然發現，原來臺南二中那裏，有間「許石音樂圖書館」啊，散步一下就可以到，你決定走去看看……

　　這一切，要從百年前的歷史追想起……

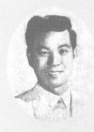

① 西門城邊頂衝崎

佇(tī)臺南府城頂粗糠街一間厝裡，一陣慘叫綴(tuè)着喘氣聲，是漢醫許賜枝的(ê)某[太太]烏結仔欲生矣。聽着阿母的聲，幾个囝仔佇外面探頭探耳，想欲偷看內底情形。「譁——」一聲，兩三个(ê)囝仔無注意煞輾(liàn)入房間來。

「莫(mài) 踮遮(tsia)吵啦，出去出去！」產婆共囝仔(gín-á)攏趕出去，越頭緊閣(koh)看產婦。

「烏結啊！瞪(tènn)落！出力瞪落！閣(koh)來……」

產婆佇烏結耳孔(hīnn-khang)邊一聲一聲喝(huah)，烏結腹肚真痛，心內足齷齪(ak-tsak)。

這是伊第十一胎矣，雖然母是逐胎攏飼有大漢，嘛已經是八个囝仔的老母矣：

「咧欲(teh-beh)五十矣，以後無欲閣生矣啦——」烏結大聲講完「嗯啊！」那想那瞪力，大力予(hōo)去——

「哇！出來矣！出來矣！」「是查甫的哦！」產婆那講那用布巾共囝仔掩(am)起來。

「哇哇哇……」囝仔大聲吼(háu)。烏結仔虛累累，看着身軀皺襞襞(jiâu-phé-phé)的紅嬰仔。

「恬(tiām)去矣啦……真巴結喲……嘴仔闊闊闊敢若(kánn-ná)佇咧笑呢」

共(kā)幼囝仔攬倚來(uá-lâi)，烏結仔那巡看伊的面那想：真好，看起來真勇健……號啥名較好？

許石，家裡的人都叫他「大石」，在他父親神主牌上的後生名字也是「許大石」，就連太太鄭淑華女士，日後也都稱他「大石仔」（tuā-tsioh-a）。不過，戶籍和其他官方個人資料上，則一律用「許石」二字。

許石在家裡排行最小，其他兄弟名字都有兩個字，就只有他取「石」一字單名，這或許是因為他母親所懷的前一胎，原來取名「許火」，不過甫一出生就夭折了，父母親希望他像塊石頭一樣，健康、安穩地長大，所以就取了這樣一個名字。

依據戶籍登記，許石在1919年（大正8年）9月23日出生，出生地就在現今「許石故居」的掛牌處[*1]。許石的父親許賜枝（1876-1930，又寫作四枝）是一名漢醫師，母親許杜烏結（1877-1946，又寫作烏詰）是當地的收驚婆，生許石的時候她已經49歲，許石是她的第11個兒子，也是最小的兒子。許石有六位兄長和四位姊姊，其中有兩位兄長分別在3歲和剛出生時即過世，所以他在家中是排行第五的兒子，四位哥哥分別是大哥許進丁、二哥許火爐、三哥許山龍、四哥許金松，另外還有四位大姊：許氏好、許氏英、許氏月，還有送人作養女的許氏葉[*2]。

據許石女兒們回憶所述，家裡只要有人生病，都是許石親自去抓中藥回來，就連太太皮膚過敏，他也能親自調製藥水，因此家裡總有瓶瓶罐罐的自製藥膏。不難猜想，許石的中醫知識和「有病自己醫」的觀念，大概都跟他的出身背景有關。

許石的祖父許抄是外武定里媽祖宮庄的人，住在鹿耳門溪南側媽祖廟一帶的庄頭，相當於現在臺南市安南區的顯宮里。1896年，長子許賜枝與來自東邊不遠一本淵寮庄杜憨江的女兒杜烏結成親。1903年許抄過世後，許賜枝繼承戶長，此時開始實行戶籍資料登記，許賜枝一家就住在臺南市五條港一帶，經營製造業，而後在附近兩度搬遷。直到1915年，在許石出生地落戶。

許家女兒曾聽許石說過，祖父母（即許賜枝夫婦）年輕時從中國

*1
當時地址是「臺南市福住町一丁目336番地」。

*2
戶籍資料、神主牌資料，為2016年2月間由呂興昌教授、許偉文先生協助調閱查抄，呂興昌教授提供。

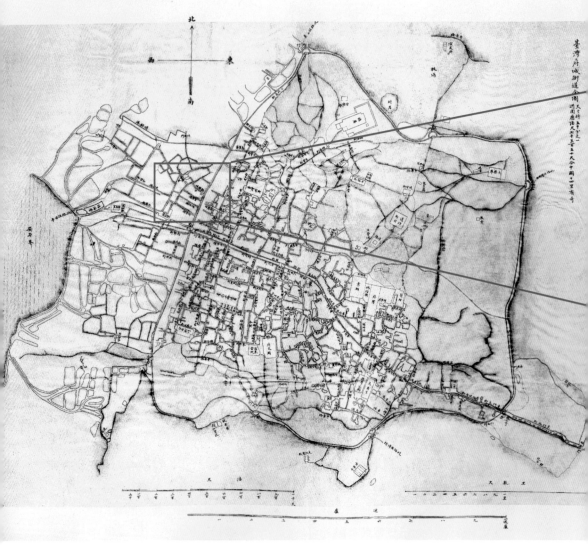

大陸坐船來到臺灣，當時身上只有一根扁擔、砍柴刀和一點行李[*3]。不過，這個傳聞在家族中並未被證實。根據後來的戶籍資料顯示，許賜枝夫妻應該是搭船渡過廣袤的臺江鹽分地帶（早年又稱臺江內海），從鹿耳門抵達府城邊上，經歷一番勞苦營生與搬遷，直到許石出生前幾年，才定居下來。

　　許石的出生地，自清末以來稱為「頂粗糠崎街」(tíng-tshoo-khng-kiā-ke)，是五條港商貿地帶向北延伸而出的聚落，位於府城西門城牆

*3
詳見許朝欽著
《五線譜上的
許石》，頁
29。

外側，與城內有高度落差，呈現往西南方向傾斜的「崎」，以聖君廟街（今西門路二段381巷）為界，南段稱為「下粗糠崎」，北段地勢較高，就稱作「頂粗糠崎」，由於唸來拗口，當地人都習慣唸成「頂衝崎」。至於在城牆的另一邊，據傳是早年人們堆置穀殼的地方，因此當地人稱之為「米街」（今新美街）。

如今這附近巷弄蜿蜒、高低起伏，周遭廟宇林立，當中以「普濟殿」規模最宏大，歷史也最為悠久，號稱府城開基王爺，主祀「池府千歲」。亦曾有風水傳說指出，當地街道四通八達，形成八卦網狀，普濟殿位處其中，鎮壓「蜘蛛八卦穴」，就整個臺南地理來看，這個蜘蛛網就罩在別稱「鳳凰城」的臺南城西北端，也就是鳳凰的鼻頭上，飛鳥不得展翅飛去，而讓府城繁榮興盛。

在1875年福州船政局測繪的〈臺灣府城街道全圖〉裡，可以看到150年前這附近的樣態：以普濟殿為中心，往北已發展出放射狀的巷弄，許石故居臨近的地名寫為「粗糖崎」。「粗糖」與「粗糠」臺語讀音接近，意義上卻大有不同，由於此處鄰近港口，作為其他商貨集中處也不無可能。

此外，據傳在港口東邊、城牆外側的地帶，很早以前就發展出了風化業。1860年以前，五條港尚未陸化，水仙宮外就是碼頭，當時臺南主要的風化行業大多集中水仙宮北側，也就是現今普濟街、郡緯街和國華街一帶。1859年詩人陳肇興寫過〈赤崁竹枝詞〉，描寫的就是此處地景風情：「水仙宮外是儂家，來往估船慣吃茶；笑指郎身是錢樹，好風吹到便開花。」

熱鬧的酒樓茶館，發展到後來最具代表性的就是「寶美樓」，位在許石家南邊不遠的西門圓環邊上，據傳清朝時期就已經存在了，更曾出過王香禪這等風靡一時的才女。1934年在圓環旁建成樓高四層的酒樓，成為當時臺南市最高聳的建築之一，也是府城規模數一數二的風月場所。

從多張歷史地圖，我們可以想像，在許石出生前後，頂衝崎附近的地景地貌發生了一連串的改變。1907年實施市區改正，拆除大西門及西段城牆，開闢為道路，道路上還鋪設輕便鐵路。1920年前後周邊劃出筆直的道路，這些街道在此後十年間陸續開闢完成，行政區劃改稱為「福住町一丁目」。關於當年行政區劃改有另外一段小插曲，據報紙報導，1916年町名改正時，原來擬名為「媽祖樓町」，但在本島人要求之下，經臺南廳審查後，方改為「福住町」，1919年4月1日正式實施。也就是說，許石出生這年，許家的地址正好改稱為福住町。

＊4
1939年統計資料指出，臺灣籍居民有4,910人、內地（日本）籍僅1人。

福住町在當時是所謂「純本島人町」[＊4]，雖然是純臺灣人社區，但穿出巷弄，迎面就是一座新式劇場「大舞臺」(1910年創立)，往南沒幾步路就是西門圓環，當地人稱為「小公園」（1929年左右開闢），也是臺南人集居地內最重要的公園綠地，周遭聚集許多小吃和酒樓。往東不遠處，可以走到臺南公園(1917年創立)，還附設動物園、棒球場等休閒場所。往南走過兩個街區，來到臺南最大的市場——大菜市，再走遠一點，就是1930年代新開發、被稱為「銀座」的新興商業地帶。

這樣一個獨具濃厚臺灣人文風味的「八卦蜘蛛網」聚落，不但鄰近舊府城的商貿中心，出門所見，又能接觸到

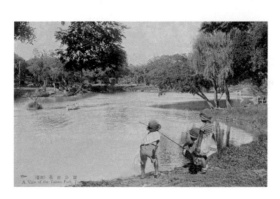

■日本時代的臺南公園（臺史博館藏提供）。

新時代的都市建設。儘管我們無緣聽許石先生親口說道他兒時生活情景，但多姿多采的新奇經歷，亦是可想而知的。

■許石家附近臺南當地人稱「小公園」，現西門圓環，1930年代在高處往寶美樓方向看去的景色（王子碩上色提供）。

② 王爺跤兜許大石

阿母共(ka)大石仔的後領總(tsáng)咧，轉來到門跤口。

「共我入去！」大石仔鼻仔摸咧，拖跤步行入厝埕。

烏結仔攑(giah)掃帚指拄大石仔講：「明仔載(bîn-á-tsài)欲考試矣，你閣走出去看鬧熱！」

大石仔閃過掃帚柄，也是閃未過伊阿母的五斤柳。

「足痛的足痛！喔～喔～阿母！我去踅(seh)一下爾爾(niā-niā)啦，我閣有紮(tsah)課本去看冊喔～～」

坐踮門口納涼、上疼大石仔的阿婆出聲講：

「烏結仔，橫直恁啊食未著伊趁的啦……去無閒厝內啦，大石仔我共你顧咧」

「真正氣身勞命！」烏結仔掃帚抨(phiann)咧行對後壁去。

許大石看阿母行對內底去，聽著外面哨角的聲音，心內閣蟯(ngiau)起來矣。

看阿婆笑面笑面，大石探頭那看深落厝後壁，掩掩揜揜(ng-ng-iap-iap)退到門口：「阿婆我等咧就轉來喔！」

越頭閣從(tsông)對王爺廟彼爿(pîng)去，一目𥍉仔就無看見人影矣。

「唉呦，哪有囡仔遐(hia)愛看人鬧熱啦」阿婆那想那愛笑……

聽著鬧熱聲就擋袂牢(tòng-bē-tiâu)的大石，上愛佇陣頭內底攑旗仔綴(tuè)人行，毋是為著領紅包，伊是愛聽八音鼓吹的聲。

頭一擺�364(nǹg)轎跤，阿爸叫伊跍(ku)佇遐，等神轎對伊頂面經過，伊共耳孔掩(om)咧，炮仔聲佮人聲變甲真遠，樂器的聲音共伊圍倚來：「鑼……鼓……鼓吹……咦~這是啥？」大石斟酌聽每一項樂器，聽到踅神(seh-sîn)……

阿爸共他摎(giú)起身，擎伊的頭：「大石的，人攏走矣，你是欲跍到當時(tang-sî)……」

在網路上流傳一部彌足珍貴的影片——1930年2月15日「開山神社270年祭」的遶境畫面，保存了當年的現場聲音，是相當難得的早期有聲影片。在影片裡，我們可以看見：

手拉車載著日本娃娃裝與日本神社陣列走過後，緊接而來的是臺灣式陣列，一面長達約三、四個成人身高的大旗與高大駿馬打頭陣，北管八音的鑼鼓嗩吶旋即響起，穿著古裝站在臺閣上，兩頭由人挑著走的藝閣肅然登場，接著還有張天師武轎、紙糊大型媽祖金身武轎、紙糊虎爺、莊嚴的文轎等等，然後是手拉車搭著西裝裝扮的仕紳，以及嘈雜的鼓吹，隨著軒團走來，過後復漸小聲，就在此時，驀地響起一陣「噹——嚓噹——嚓——」的聲音，那個有趣的樂器是「叫鑼」，跟隨在彩旗「御前清客」之後，還有一群形容端莊的音樂人，手持四塊、噯仔、琵琶、三弦……等南管樂器，襯著成年男聲齊聲吟唱法鼓調的「小法團」[*1]。

這段影片所記錄的昔年遶境面貌，熱鬧非常，卻是臺南人的日常。時至今日，凡是假日或神明聖誕，或多或少都會聽到，不過前述那些樂器聲響許多是聽不見了，剩下的只有鑼鼓、鼓吹、擴音器，外加上「咚嗤咚嗤」的震耳電音。

這影片拍攝於許石十一歲那年，不僅是開山神社的祭典，同時也是大觀音亭興濟宮恭送天師的遶境慶典。在臺南當地，建醮功德圓滿後的「送天師」最為熱鬧，參閱當年遶境隊伍的「路關表」，許石家門前那條頂粗糠崎街也名列其中，可以想像當年聲勢浩大的陣列從他家門前經過，往普濟殿的方向行進的場面。可想而知，各方神明會到普濟殿前廣場「交陪」一番，遇到這樣的廟埕，各式文陣、武陣當然也要熱烈舞弄。

據許石家屬說，許石在五歲時就已經出去玩耍順便打工：「他常在神明生日時，跟著廟會信徒拿著旗幟，在市區裡面迎熱鬧，後也常常蹲在戲臺下看廟會裡面的歌仔戲。」[*2]這麼說來，影片陣列裡有好幾位拿

*1
相關影片為福斯影片公司錄製，影片編號：「Fox Movietone News Story 5-579」，題名為「福爾摩沙的新年遊行 1930 臺南」。

*2
許朝欽著《紀念熱愛民間音樂——許石的一生（許石音樂圖書館開幕特輯）》臺南：臺南市立圖書館，頁33。

著旗，年紀約莫十歲左右的小孩，許石和他的同學們或許就在陣列隊伍中也說不定……

以普濟殿為中心的聚落，從祭祀活動來看，分成七個角頭，頂粗糠為其中之一，與南側的集福宮和西側的媽祖樓連成一氣，百年來當地就稱為「四聯境」，又或稱「七合境」，是大規模的「聯境」組織，在早期曾發揮社區居民互助聯防的功能，到了日後則發展成宗教社群之間頻繁往來的社會網絡。

除了祭祀活動頻繁外，當地至今仍維持許多特殊的文化禮俗。舉例來說，在普濟殿舉辦的送迎神、立春接財神、天公生等慶典儀式，仍可見到傀儡戲的演出，當地人說是要保持「嘉禮戲」敬獻神明的古禮。另外，當地有一種特殊的傳統食品「米糕栫」（bí-ko-tshian），以約一到兩公尺長的木板，組合成六角柱狀木模，調製糯米、糖等食材後，用大鼎煮得熟爛，再灌進版模裡，靜置冷卻兩天後開模，入殿前供奉，這種隆重的供品，多由當地生意人和商行訂購，祭祀結束後切成小塊分發，吃起來的口感類似甜米糕，清香、甘甜，而且Q彈有嚼勁[3]。

「米糕栫」的製作至少上百年歷史，每逢中元普度或建醮前的清晨，一群老師傅就在廟前廣場製作，香味瀰漫，在許石故居就能聞得到，他肯定也曾嚐過米糕栫的滋味。

普濟殿偏殿有座文史資料的公告欄，指著牆上的老照片，跟當地人說起地方過去生活事，話匣子就會關不起來。比如戰後初期有位黃錫堯先生，定時會在廟前說故事、講人生道理，立「聖諭宣講」牌，據說是傳承一兩百年的地方文教活動；殿前曾有北管子弟班「鏞鏘社」，發展甚早，在1883年曾贈匾給新營的交陪廟宇太子宮，日治初期來自中國的京劇在臺流行時，鏞鏘社能演出秦腔西皮，如今仍有鼓架等文物留在普濟殿倉庫[4]。此外，設於三郊總部水仙宮的南管館閣「振聲社」，至少有兩百年歷史，今日仍在不遠處的媽祖樓前立館活動；普濟殿鄰近也曾成立「總郊振聲社」，可見南管音樂昌盛之景況。

*3
相關新聞參考中華日報記者林雪娟提供〈普濟殿傀儡戲送迎神擬提報文化資產〉、〈米糕栫抨無形文資重包裝再送件〉等專題報導。

*4
鏞鏘社文獻資料不多，關於京劇演出僅見王安祈〈劇壇篇〉，收入《臺灣京劇五十年》一書。

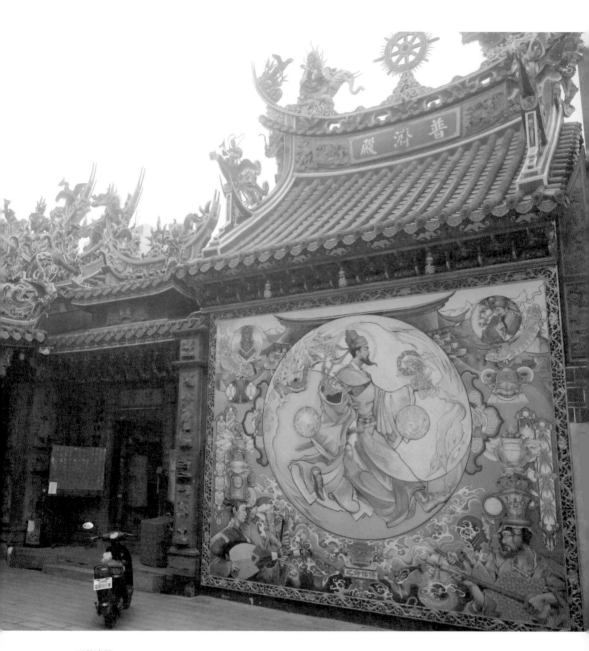

■普濟殿

■許石故居門口。

近年普濟殿邀請畫家許荷西在偏殿外牆製作壁畫,將南管、聖諭宣講,還有地理風水傳說等文化習俗描繪在牆上,不僅頗具西方宗教畫風,同時亦突顯出當地人文特色,具體重現傳統文化歷史的記憶場景。

從小在宗教、音樂和戲曲活動發達地帶成長,許石廣泛接觸傳統音樂,熱愛本土戲曲,想來也是極其自然的事。

*5
方銘淵編撰,〈立人國小校史沿革〉。

雖然目前沒有明確的證據,不過許石當時應該是就讀住家附近的「寶公學校」,也就是現在的立人國小。寶公學校原名第二公學校,當年許石從家裡走出巷弄,左轉穿過德慶溪,就可以到學校了。這所學校創立於1898年,並在1909年在德慶溪北岸建立新校舍,待落成後遷入。昔年歌謠創作老前輩,也是臺灣政治運動風雲人物的蔡培火先生,在1912年至1915年間曾在此任職。日本時代每個學校都有校訓,在校期間每天要常唸奉行,寶公學校的校訓是「誠實、勤勉、自治」,1938年落成的本館校舍,整體建築的設計風格穩重精巧,為目前臺南地區最具代表性的學校建築[5]。

*6
相關立人國小學籍資料查詢,承蒙呂興昌教授、吳達芸教授查閱並分享相關成果。

日治時期創辦的學校大多有保留學籍資料的習慣,但在立人國小的校史資料上,雖然有許石三哥和四哥的學籍紀錄,卻沒有找到許石。而在他入學期間,正好港町成立了「港公學校」,也就是現在的協進國小,但該校學籍也沒有任何關於許石的資料。推測他應該較有可能畢

■許石故居隔壁的門口,據說保留了以前許石在此成長時的原貌。

業於寶公學校,他的在校成績如何,現今的我們已不得而知,不過以他後來考上商業學校高等科的學歷來看,成績無疑是相當地優秀[6]。

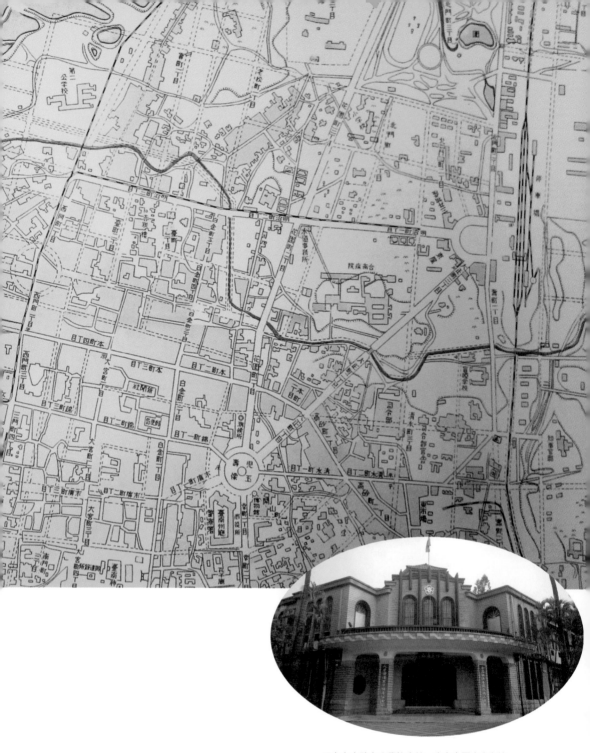

■市定古蹟寶公學校本館，今立人國小忠孝樓。

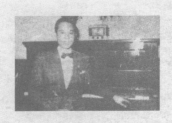

❸

離鄉過日本

「好佳哉有你來鬥跤手(tàu-kha-tshiú)，我看今仔日會當較早共貨送了哦。」三兄山龍手扞(huānn) han-tóo-luh [方向盤]，心情輕鬆閣講：「無以後你攏綴(tuè)我，咱作夥送貨，好無？」

大石聽着真歡喜，十外歲囡仔，佮人去參加鬧熱陣收過紅包，嘛攏予阿母充公去啊。公學校得欲畢業矣，許大石拄好(tú-hó)準備欲來揣頭路。

母過……大石想倒轉來：送貨兼四界看風景是袂醜(bē-bái)，母過逐擺攏行仝(kāng)這逝(tsit-tsuā)路，嘛是小可仔(sió-khuá-á)無意思……

三兄看大石無應聲，開嘴閣問：「咱來去食枝仔冰？」大石仔隨應聲：「好啊，我欲食牛乳……」

「啊！害啊！」

話未講煞，聽見山龍大聲喝。吱～～碰！規隻車掠對倒爿(tò-pîng)去，前座的大石仔幌對頭前去，正正撞着下骸。

車禍發生矣……大石仔頭殼楞楞(gông)，經過一下子才擔頭起來。

「夭壽喔！」三兄是無按怎，看著大石親像真食力：「大石仔你吐血啊啦！」

大石聽三兄按呢講，干焦(kan-ta)感覺一陣血臊味，又閣昏去矣。

* * *

「伊是頭前齒撞斷去矣。孔嘴紩(thīnn)起來矣……」

大石過足久才精神過來，拄好聽醫生按呢講。

差一點仔就無命矣……若是按呢命就來休去，實在真無價值……

大石心內驚惶(kiann-hiânn)，頭殼內閃過這個想法。

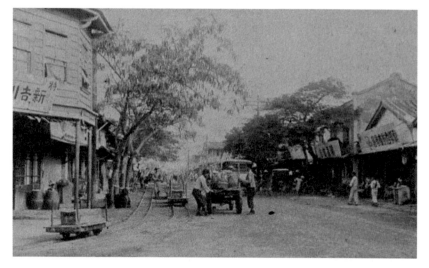

　　人生總有幾個關鍵性的時刻，促使人下定決心。少年時期的許石，似乎還不太明白自己想要什麼，跟著三哥許山龍開貨車，到處打工賺錢。在此期間，一場突如其來的小車禍，撞斷了他的門牙，這一撞，更讓他赫然驚醒：與其這麼庸庸碌碌地過日子，人生或許還有更重要的事情在等著他。

　　這是許石愛跟家人分享的小故事，也是他第一個關鍵的人生轉折。許石的大哥許進丁是一名總舖師，曾經在「寶美樓」當廚師，一身好廚藝也傳承給他的兒子；三哥許山龍很早就開車送貨運，此後也一直從事運輸業。二哥年輕時即過世，至於四哥則在戰爭爆發之後，死於南洋異鄉。然而許石的際遇卻與他的兄弟們很不一樣。

　　當時的汽車運輸業算是新興產業，現在來看看1924年間的《臺南市街圖》，沿著巷外道路設有輕便鐵道，從南邊的西市場延伸過來，自1912年起至1920年間，扮演著南北各地運送雜貨蔬果的主要幹道。這時臺南的輕便鐵道系統不但可以接通南北衢道，向西還可以通往安平。總督府以輕便車系統進行規劃，透過獎勵措施與強制規範的國營計畫，快

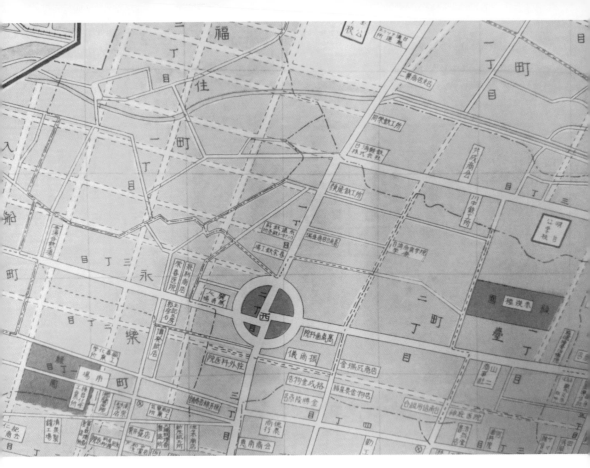

■1936年許石家鄰近地圖，是實施道路重劃後的情形。

速帶動軌道和私鐵等運輸業發展，人力車和牛車等配合運行，營造出蓬勃而活絡的都市交通網。

1930年前後，汽車製造業迅速發展，富有機動性，又能快速縮短距離其後更衍生出的公車，亦加入大眾運輸行列，開始擠壓人力車與牛車的生存空間。

從當年的文學作品，諸如SM生的〈可憐的老車夫〉（1931年）、呂赫若的〈牛車〉（1935年），以及楊守愚的〈人力車夫的吶喊〉（1935年），皆可見到舊式運輸業當時如何深受新興的汽車運輸業影響，導致薪資大幅下降，甚至失業的情形*1。

將1924年的《臺南市街圖》與1936年的《臺南市職業明細圖》拿來比較，就可以發現，短短十幾年間，許石家周遭地景大幅變遷的樣貌。先是原來的輕便鐵道拆除了，門外馬路東側則陸續成立了好幾家的鐵工廠，至於「小公園」——即西門圓環的南邊，也就是寶美樓附近一帶，

*1
———
蔡龍保，〈國營初現——日治時期臺灣汽車運輸業發展的一個轉折〉。

亦可說是櫛比鱗次、非常熱鬧。

在這樣商貿鼎盛，迅速發展的市街，士農工商、挑蔥賣菜，要找到一份工作餬口並不難。1925年生於臺南的文學家葉石濤，曾經說過一句很有名的話用以形容臺南：「這是個適合人們作夢、幹活、戀愛、結婚，悠然過日子的好地方。」

不過，許石對這樣的生活並不滿足。據他所述，1936年──也就是他十七、八歲那年，他選擇離開臺南，前往日本求學。

他的家鄉有個特殊的成年禮俗，叫「做十六歲」，也就是男丁在十六歲那年的七夕，要隆重地向七娘媽敬謝，製作綵亭敬拜。普遍認為這個說法可能是源自於五條港的苦力在成年後可以領全薪，於是特別祭拜守護兒童的七星娘娘作為答謝。而今這個習俗在臺南市依然留續，更帶有鼓勵青年立志的意義。許石等於是在「做十六歲」後不久即前往日本。

當時，長他六歲的三哥許山龍與他一同赴日。據後輩聽聞拼湊，應該是許石堅持要去日本，長輩覺得讓他一人去不妥，於是要他三哥也跟著過去相互照應。不過經過幾個月的寒冬，許山龍覺得實在太冷了，只能躲在被窩裡不趕出門，於是就先回臺灣，留下許石在異鄉奮鬥學業 *2。

*2
詳見「許漢釗
訪談紀錄」，
專案小組2017
年9月9日訪
談。

許石在1937年3月即取得「神港商業學校」高等科的畢業證書，一般高等科應該是三年學制，許石卻在一年多之間取得學歷，這顯示出兩種可能：一是許石記錯了，他或許在更早之前即前往日本，另一個可能則是他在臺灣其實已有相當的學力，所以到了日本就直接續讀的關係。

關於這點，我們應要再考量到，許石就讀的寶公學校在當年並不是單純的六年制小學。事實上，日本時代有許多公學校提供進修部，專收畢業生繼續修習課業，寶公學校亦然，很早以前就成立了「二年制實業科」和「二年制高等科」。1922年總督府「新教育令」推動實業補習學校後，第二公學校的實業科更獨立設校，成為「臺南商業補習學校」，也就是今天臺南高商的前身。

如此說來，許石極有可能在寶公學校就讀時，就具備相當的學力，才能順利進入神港商業學校，並很快取得高等科畢業證書。在許石後來的自我介紹與記述中，均未提及在神戶就學的生活，因此神港商業學校這條線索，探究起來並不容易。

「神港」一般是指神戶，位於日本關西兵庫縣，自幕府末年以來便開國通商，商貿發達，堪稱早期日本最國際化的都市。1920年代開通前往美國的航路，也是臺灣人當時搭船前往日本時的上岸門戶。戰前至少有三所神戶市立的神港商業學校：第一神港商校在戰後改制為「神港商業高等學校」，今名為神港橘高等學校，為棒球名校、1930年甲子園冠軍，也是知名作家陳舜臣的母校。至於第二與第三神港商校經過多次改制，現在分別名為「摩耶兵庫高等學校」與「神戶市立六甲アイランド高等學校」。

核對許石畢業證書上的校長名字——「遠藤健吉」，他應該不是從第一神港商校畢業，而第二、第三卻無從比對。不過，從校長名字進行追索，又有耐人尋味的發現：經查，遠藤健吉是思想家遠藤隆吉長子，他的外公是伊澤修二，是日本教育政治家，在東京音樂學校擔任首任校長，伊澤與臺灣淵源相當深，他曾是首任臺灣總督府學務部長，架構總督府公學校和師範教育綱要。遠藤校長在1937年6月之後，也到東京接手管理他父親創辦的「巢鴨學園」。

許石日後前往東京，毅然走上音樂的道路，說不定也跟這個淵源有關。

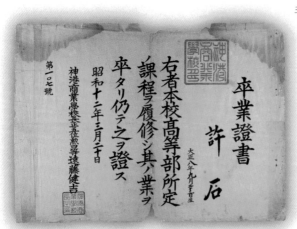

■ 許石的「神港中學校」畢業證書。

④ 苦工中的修練

佇天小可仔光，暗暝摸閣寒冷的透早，北方吹來的風親像冰刀，割過許石的面模仔。伊哈出燒氣，一直用(lut)手底，身軀已經穿五領衫矣，也是無到外燒，許石報紙送煞，連鞭趕去領牛乳四界配送……

「閣擋過這兩工，連鞭就未寒矣……」許大石抱着這樣的希望，工課(kang-khuè)做完趕去上課。

* * *

踏入教室拄好摃鐘矣，許石趕緊坐落共書包內底的課本抽出來，一張紙輾出來落佇土腳，頂面一逝(tsit-tsuā)一逝、有烏有白。

吉田先生佇講臺看見，開喙問許石：

「咦？大石君，這張紙畫了閣有像phi-a-noh[鋼琴]喔……」

聽見先生問話許石隨徛(khiā)起來，歹勢歹勢講：「先生……是我為著練習畫的。」

「哈哈……你彈看覓(māi)」吉田先生頭一擺看著這款紙鋼琴。

許石坐落來，共雙爿 拗(áu)起來的紙拍開，正手指頭仔佇紙頂面彈幾个……

吉田先生笑笑：「奇怪啊，你的鋼琴哪會無聲？」

「do-mi-so……」許石那彈那共伊彈个彼的音哼出來。

「哈哈哈，你的phi-a-noh音無啥準喔……愛調音」聽吉田先生按呢詼(khue)，許石佮同學攏笑出來。

「先生……琴房實在傷貴啦，我無機會練習，按呢加減練，看會使綴會上(tuè-ē-tsiūnn)同學無。」

「嗯……這步袂穩。好，紲落我來唱、你注意聽喔，看綴會著袂喔？」

吉田哼兩句仔歌謠：「よるが——つめたい～こころは-さむい——」

許石頕頭，佇紙鋼琴頂面開始彈、那哼出一個閣一個的音。

吉田先生說：「和音嘛著要彈出來啊。」

「是」許石倒手嘛彈上紙面，伊哼主旋律，先生哼配樂的音，就按呢規段歌曲唱完。

同學看了嘛真趣味，先生講：

「真好真好！像〈旅笠道中〉這種歌，就是要有主奏、合奏才會好聽……咱逐家共大石君拍噗仔(phah-phòk-á)！」

許石在1942年畢業於東京的日本歌謠學院，據其所述，他在1936年開始學習音樂，當時還得寄錢回家分攤家計，平時送報紙、送牛奶，長假時則在正榮食品公司打工。他沒有錢可以租琴房練鋼琴，於是把鋼琴琴鍵畫在紙上練習[*1]。

當時留學日本的臺灣人，多以醫學、實業為主修科目，以文學、藝術或體育為專長的學生，多半出身富有家庭，除了家裡挹注資金外，還外求一些臺灣有志人物的贊助。許石顯然沒有這樣的條件，日子過得這般清苦是可想而知的。

小說家楊逵在1932年發表的小說〈送報伕〉，描寫了那個時代在東京底層生活的臺灣人苦境。在長年不景氣的社會條件下，好不容易找到派報工作，晚上睡在四處都有跳蚤竄伏的派報所裡：「這一天非常冷，路上的水都凍了，滑得很，穿著沒有底的足袋的我，更加吃不消。手不能和昨天一樣總是放在懷裡面，凍僵了。從雨板送進報去都很困難。」楊逵所述，大概就是那時許石的生活寫照。

當年能在東京取得音樂學歷的臺灣人不多，學成歸來幾乎都進入了教育界，成為臺灣音樂界的拓荒者。其中以東京上野的「東京音樂學校」（戰後與美術學校合併為東京藝術大學）最具指標性，臺灣前輩音樂家張福興、柯丁丑（即柯政和）、李金土及周慶淵等人皆畢業於此。位於中野的「日本音樂學校」的校友有鋼琴家高錦花，聲樂家柯明珠和

*1
詳參許朝欽著《五線譜上的許石》頁31。關於許石在日本生活記事，另可參閱石計生教授〈許石與郭一男：淺談日本歌謠學院對臺灣的影響〉。

■楊逵著作
《送報伕》書
封。

林秋錦等人。「帝國音樂學校」有李志傳和高慈美兩位音樂家。「武藏
野音樂學校」則有張彩湘、周遜寬等人。至於位於豐島區的「東洋音樂
學校」（今東京音樂大學）也有不少出身臺灣的校友，例如作曲家江文
也、聲樂家呂泉生曾在此進修，聲樂界還有蔡香吟、陳暖玉與李君重
等人，都是這所學校畢業。

　　從許石的資歷與後來的發展，看不出他與前述這些音樂界的前輩或
同輩間有何關聯，基本上，他所就讀的「歌謠學院」，與這些主修西洋
音樂的教育體系學校，專長領域也有根本性的不同。

　　日本歌謠學院位於東京九段區*2，當年唱片行業蔚然興起，為順應
時代潮流，而創立這間以培養流行音樂人才為目的專業技能學校，自

*2
地址於東京市
麴町區九段二
丁目二番地
「九段大樓」
內，現今千代
田區。

1931年開設後，持續發展到1970年代左右，可謂當年最具規模的歌謠學習機構。根據1941年日本的《音樂年鑑》顯示，該校是專門培養唱片歌手的學校，學科分為普通科、主科與研究科，普通科入學資格為高等小學校畢業，本科則需一般公私立音樂學校畢業，研究科資格等同本科生，並需經校長或老師認可。普通科和本科的學生學習樂理、發聲法、試唱、歌謠歌唱，研究科則是設有作曲、歌謠兩系，學習作曲編曲[*3]。

*3
感謝劉麟玉教授協助提供資料。

這裡我們要注意到，「歌謠」這個名詞，畢竟不同於「音樂」。在中文語境中，「歌」是用唱的、「謠」是用唸的，組合起來就是有歌詞的吟唱，除此之外，歌謠往往具有大眾性，也就是易於流行傳唱的意思。不論是在日本或中國，歌謠都是活潑自由的，不僅在民間廣為流傳，當中更不乏有與詩歌、文學、戲劇或舞蹈緊密連結的代表作品，可謂一種複合式的文化藝術，也是別具大眾性的藝術表演。

日本唱片業早期盛行西洋歌劇的譯唱歌曲，在1928年以後，創作新曲開始發達，而後「新民謠」、「行進曲」等概念亦相繼受到各地市民們的歡迎，1929年〈東京行進曲〉和1931年〈酒は涙が溜息が〉等唱片大賣以後，具有傳統音調的抒情歌曲已然成為新主流，「歌謠曲」這個詞逐漸成形。作詞家、作曲家和歌手等新興職業就此誕生，特別是深受大眾熱愛的歌曲創作者，就像能化黑土為黃金的魔術師般，成為唱片業界的寵兒，更是眾所仰望的明星。這也是許石在日本留學期間的時代背景。

1931年日本歌謠學院創立以後，堪稱複合式新藝術學院化的指標。該校為流行音樂家大村能章所創設，自1933年開始編輯講義錄，並函授課程，師資陣容堅強，網羅當時一流詞曲創作家與歌手擔任講師[*4]。前述小說提到〈旅笠道中〉，就是由大村院長作曲，並在1935年公開發表後蔚為流行的歌曲。

*4
參考石計生，〈許石與郭一男：淺談日本歌謠學院對台灣的影響〉63-64頁。

在臺灣似乎未曾接受西洋音樂啟蒙的許石，應該是到了東京以後，才開始學習樂器與樂理，由於起步較晚，十七、八歲才正式打基礎，實

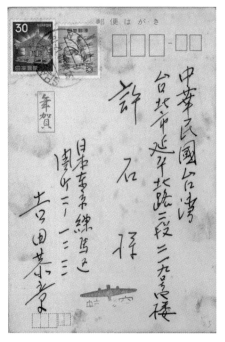

■許石在歌謠學校的恩師吉田恭章在戰後寄來的賀年卡。

在很難想像他日後能夠有如此優秀的發展。不過，日後他不但會彈鋼琴、拉小提琴、唱聲樂、跳舞，甚至可以在沒有錄音設備的條件下，就著隨口唱出的歌謠採譜，也能在安靜的環境下進行編曲……這些音樂才華，一方面顯示他深具高度的天分，並付出勤苦的努力，這所學校針對創作與演出進行訓練，確實也別具成效。

　　許石所留下的文獻資料中，有一封1969年吉田恭章寫給他的來信，吉田老師說：「在九段的學院時期，恍如昨日，鮮明的回憶，實在是非常有趣啊。[*5]」就連老師都對許石這位學生印象深刻，相處融洽。從這封二十多年後仍在來往的書信，可以想見許石在校時期應該很受師長歡迎。在許石後來的個人簡介中，都會強調自己在「日本歌謠學院」的學

＊5
書信資料出自「許石文獻編號146」，原文為日文。

*6

相關紀錄出自
1949年楊三
郎編輯出版的
《台灣爵士歌
選》。內容也
可參考《五線
譜上的許石》
118頁。

習資歷，尤其會寫到「跟有名的作曲家秋月先生、大村能章先生及吉田恭章先生研究音樂」，可見這段學院時光對於他個人音樂知識累積上的重要性。

　　許石是本科畢業，應是以歌唱為主，不需接受作曲、編曲等訓練，不過他後來又師從吳泰次郎學習作曲。吳泰次郎〈1907-1971〉曾在東京音樂學校執教，專門傳授作曲和音樂理論，並於1940年任教理科學研究所，從事聲響學、自然發聲理論，並發表過多部交響曲作品。許石日後有音樂組織及編曲等本事，是他另外拜師、潛心修練的進一步成果 *6。

■日本歌謠學
院畢業證明
書。

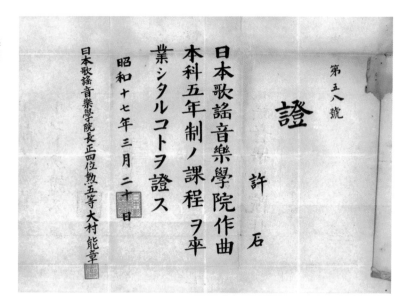

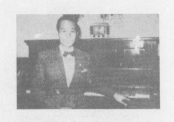

❺ 東京演藝之路

佇東京日本歌謠學院教室內，大村先生要學生每一个字大聲讀(thàk)出來，才閣照譜唱出旋律，先生雙手插胸前、目睭大大蕊，詳細聽學生的歌聲。下課鐘聲霆(tân)，逐家向先生行禮，收拾課本歌譜……

「大石君！」大村能章先生行落講臺，打斷許石的動作。「你對音樂抱著怎樣的想法？」

先生罕得揣(tshuē)伊講話，許石緊張徛起來：「我……我是對音樂有興趣，所以來到遮。」

「a-no~[あの]你母免緊張啦，我是想講，作一个臺灣人，你拍算做啥款的音樂？」

「是……浪漫、美妙，閣會hit-to[流行]的歌謠……」許石無啥自信、那想那講。

「嗯。我聽講啊，恁臺灣嘛有真濟趣味的音樂，毋閣敢若無人蒐集過，恁敢有想講欲去試看覓咧……」

「老師的意思是，欲做民謠調查……彼个敢毋是學者的工課(khang-khuè)？」

大村能章手搭咧許石的肩胛頭：「歌謠是生活佮性命的反映，阮做的新歌謠，是對阮的生活發展過來。每一个民族攏應該有家己的歌謠，恁臺灣人有恁家己的材料，應該有通發揮才著。」

許石應未出聲，伊个頭殼開始轉踅：著啊……臺灣音樂遮呢濟……

* * *

許石聽見大村院長的教示，愈想愈興奮，當暗就去日本劇場的宿舍，揣先輩(sian-pái)吳晉淮，講起這件代誌：

「先輩，咱臺灣有歌仔戲、八音鼓吹、車鼓陣、南管……確實有真濟民間音樂，現時日本有民俗學家去採集，是準備當作研究材料，親像標本—做サンプル[範本]爾爾……」

「先輩，咱臺灣人應該有家己的音樂佮歌謠！應該有通發揮，着無？」

吳先輩干焦(kan-nā)頕頭，親像有心事……聽一睏了才開嘴：

「大石桑，我着愛離開劇場矣……」伊提出一張單。

「你看……軍部調我去作公工……」

據許石所說，他在日本歌謠學院學到的，不只是西洋樂理和歌謠創作，就連日後堅持原創、編唱民謠，執著發揚鄉土音樂，其實都得自於學院老師對他的教誨。大村能章與吉田恭章都曾經告訴他，音樂的內容與精神，是生活與生命的延續，不能一味地抄襲日本歌謠，應該回臺灣去發掘專屬於自己生命的音樂[1]。

*1
《五線譜上的許石》，頁31。

學院老師們的意見在當時的日本流行歌壇上其實相當普遍，自1920年代開始，日本唱片歌謠就與民間音樂產生密切關聯，許多創作曲標榜強烈的地方風格，號稱「新民謠」，加上日後相繼風行的「行進曲」與「音頭」，都是具有強烈鄉土特色的創作曲，或以地方民歌旋律為基底，另填歌詞，灌錄成唱片後發行市場。至於在臺灣的唱片業也差不多，古倫美亞唱片公司文藝部曾經集合了歌仔戲與新音樂人才，創作別具本土特色的歌謠，從〈望春風〉、〈心酸酸〉到〈白牡丹〉等多首膾炙人口的流行歌謠，都曾紅極一時[2]。

*2
關於1930年代唱片業、流行歌，及其與日本新民謠的關聯，可參閱黃裕元著《流風餘韻─流行歌曲開臺史》及林良哲著《台灣流行歌：日治時代誌》等專著。

1937年七七事變之後，中日戰爭局勢白熱化，作為日本殖民地的臺灣日益捲入總力戰體制，就連唱片歌謠界也捲入戰爭時局，能夠提振前線士氣的軍歌盛行於此時。1940年代後，日本軍部為了「動員」地方人心，積極鼓吹學界和地方音樂人才加強戲劇與歌曲研究。1943年黑澤隆朝主持的臺灣音樂調查隊，就曾經廣泛蒐集原住民族音樂，此外，放送電臺也曾製作節目，邀請歌仔民謠演唱家演唱本土歌謠。這些舉動目的不外乎是為了透過民謠和鄉土音樂這些本土聲音，讓戰爭宣傳日漸滲

透社會各階層，凝聚民心，卻也因為這樣的歷史縫隙，讓「臺灣本土音樂」藉由官方宣傳，正式出現在大眾媒體面前，找到一些發表的空間 *³。

出身唱片界、強調日本歌謠調性的大村能章，見到來自臺灣的學生，肯定也會對他們的發展有所期許。

與許石同年從日本歌謠學院畢業的，還有出身柳營火燒庄的學長吳晉淮。吳晉淮（1916-1991）比許石大3歲，正好也比許石早3年進入歌謠學院，他在中學校畢業後，原意就讀醫科，後來瞞著家人棄醫從樂，1938年以「矢口幸男」藝名登臺演唱，1942年取得歌謠學院研究科的畢業證書。據吳晉淮所述，戰爭爆發後，他曾被動員去工廠製造飛機，後倖免於難，過了一段顛沛流離的日子，連證件都不見，戰爭結束後還一時回不了臺灣。

相較之下，許石則幸運多了，畢業後偶有演出機會，在日本展開一段還算美好的演出時光。

1942年畢業後，許石留在東京發展演藝活動，在二十多年後的一篇專訪裡，他提到自己當年曾在兩千多人中脫穎而出，考入新宿「赤風車戲院」駐唱，而這份駐唱工作持續約半年左右，他又考入「東寶公司歌劇團」，赴北海道獻唱，擁有廣大的少女歌迷，直到兩年後才回歸故鄉 *⁴。剛回到臺灣的時候，演出宣傳都特別註明他是「元東寶專屬歌手大石敏雄」*⁵，有趣的是，這個看似日本味十足的藝名，正是他選用了自己在親友間的小名「大石」作為姓氏而來的。

當年太平洋戰爭局勢日漸吃緊，許石想隻身留在東京演藝界討生活，並不是一件容易的事，然而，從另一方面來說，他當時先後待過兩個劇場團隊，其實都是赫赫有名的表演團隊。

赤風車劇院，顧名思義就是以「紅色風車」作為地標的劇場。1931年底成立於東京角筈，是當時知名大眾劇場，日文寫作「ムーラン・ルージュ新宿座」，外來語取自法語Moulin Rouge，中文又譯作「紅磨

*3
──
關於1940年之後臺灣「地方文化運動」的分析與大勢動態，詳細可閱讀吳密察等著《帝國裡的「地方文化」-皇民化時期臺灣文化狀況》等專著。

*4
──
參考民聲日報記者隋戰先〈民謠作曲家許石〉，相關紀錄在1949年楊三郎編撰的《台灣爵士歌選》中也有簡略提到。

*5
──
詳見《新生報》1946年9月30日電影院廣告。

坊」，建築頂部矗立著一座大型且會轉動的紅色風車，現址是位於東京JR新宿站南出口東側的新宿國際會館大樓。

赤風車劇院在1930年代發展極盛，是新宿街上的地標，演出以法國風格的輕歌劇與歌舞為主。遙想當年，許石肯定也曾在舞臺上載歌載舞，才能從兩千位候選人海中出線，留下來長期駐唱。

至於他後來加入的「東寶」，全名為「株式會社東京寶塚劇場」。寶塚，至今仍是無人不曉的演藝集團，1910年由阪急集團創始者小林一三設辦，在鐵路客運和不動產的支援下，不到20年的時間，發展成為跨演劇、電影等各類娛樂事業的商貿集團。1932年小林前進東京成立「東京寶塚」公司，在日比谷成立劇場街，日後陸續收購合併東寶、日比谷映畫、有樂座、日本劇場、東橫映畫與帝國等劇場，1943年正式改名為「東寶株式會社」，以拍攝電影為主，發展至今，已然成為日本影業帝國之一。

許石參與演出的「東寶歌劇團」，隸屬於東寶公司，在此之前臺灣人呂泉生和呂赫若都曾加入過。兩位前輩的經歷與紀錄，或可反映許石在東寶時的演藝生活。

呂泉生在1939年東洋音樂學校畢業即考入「日本劇場舞蹈團」，當時月薪90圓，算是相當不錯，1940年東寶公告即將成立聲樂團、徵選團員，呂泉生加入，同時也引薦呂赫若隨團演出。他們在聲樂團受過密集培訓、參演過多齣歌劇工作，但每次演出大型劇目前，還要再進行徵選，不一定能入選上臺。由於戰爭時局的因素，當時演出內容多半是宣揚軍國主義精神的國民戲劇[*6]。

呂泉生和呂赫若在1942年前後離團返臺，無緣與許石成為同事。他們之所以離團，一方面是家庭因素，一方面也是對東京演藝環境有所不滿。呂赫若1942年3月間的日記上記載自己去看了歌劇演出後的失望與低潮：「我為什麼要在東京呢？在東京能得到什麼呢？」「這種水準的演出，在臺灣也能做得到……」「突然想要搬離東京回到故鄉，我不想

*6
關於呂泉生、呂赫若在東京的演藝生活，可參考江自得〈二次大戰時期的日台文化狀況與呂赫若，殖民地經驗與台灣文學〉。

在東京把身體弄壞……」[7]

　　呂赫若在同年9月帶著家小回臺，此後就在放送電臺演出，極力發表文學創作和音樂評論；至於呂泉生則在電臺任職，與同好共組「厚生演劇社」，發表民謠採編作品，主持大合唱活動。他們在戰火方酣的時代返臺開創自己的舞臺，對許石來說，應該也是有所感觸的。但或許是隨團前往北海道的關係，許石當時依然能穩定演出，似乎並未遭受戰爭末期的磨難。對於這個初出茅廬，卻逢戰火波及的音樂世代而言，他們不僅身具音樂學養，又累積不少在東京藝壇打滾的經驗，先後返臺的這個決定，為當時的臺灣樂壇帶來一股莫大的新動能。

[7]
相關記載詳見呂赫若日記中1942年3月17日至19日記事，出自呂赫若著《呂赫若日記（手稿本）》84至86頁。

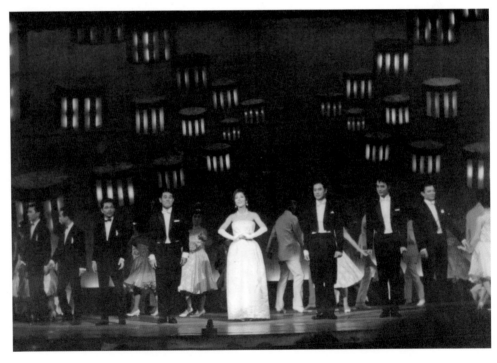

■許石1940年代曾任東京寶塚專屬歌手。圖為30年後他的學生林沖（右二）登上東寶舞臺演出的照片。

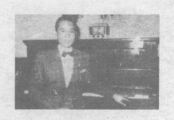

「崁城月亮-花笑春光——噠啦哩——噠啦啦——嗯——」

長落深間厝內，經過通光天井，有一個半樓仔房間，雙邊柱仔縛吊床，許石撐(the)佇頂面，利用吊床幌動節奏，那幌那哼歌。

對吊床頂看落去樓跤，是小可(sió-khuá)刻花的柴手按(tshiú-huānn)，下面是鋪地磚的天井埕，許石心內想：

倚佇赤崁樓頂，觀眾佇下面，攑頭(giah-thâu)看我唸這塊歌。嗯，真好真好……

* * *

幾日了後，許石白西裝、白長褲，hái-kat-lá頭[西裝頭；High Color]，擎紮(pih-tsah)行佇臺南街頭。伊的演唱會已經開始宣傳，毋閣佮演唱會比起來，伊的穿插閣較受人注意，街頭巷尾開始有人咧風聲：

「伊拄對日本轉來！」「有夠趴(phānn)啦」「聽講捌(pat)佇東寶歌舞團……」

對赤崁樓行到大菜市，許石化身活動看板，一群囡仔綴伊後面，伊嘛完全袂閉思(pì-sù)，向路過的人微微仔笑，看見路邊有一群人，伊攑手大聲講：

「你好，我是許石！請多多指教。會記得喔——後禮拜、來去延平戲院共阮捧場！」

許石在1946年2月返回臺灣，據說當時是因為母親病危，這才讓他決意返鄉。許石的姪子許漢釗，也就是當年與許石同赴日本一年、但後來無法適應而提前回臺的三哥許山龍的長子，回憶那時許石剛回到臺南的樣貌與

■許石故居後閣樓。

活動。他說，許石就是個出門穿西裝、睡吊床，訓練親友小孩們唱歌，積極舉辦歌曲發表會的作曲家，在家則是穿汗衫、愛玩蟋蟀，帶著小孩們四處玩樂的小叔。

1949年6月楊三郎（1919-1989）發行歌本《臺灣爵士歌選》中，打開第一頁的短文〈介紹許石君之經歷〉，介紹了許石在戰後初期剛回臺灣的經歷：

「後為光復回鄉專心研究臺灣民謠第一回發表〈新臺灣建設歌〉即別名〈南都之夜〉在臺南與舞蹈家蔡瑞月女士共同發表後於臺北『華麗歌舞團』表演後和同心提倡臺灣音樂文化提高運動於省內各地巡迴表演終數次發表新作曲。」

這一連串沒有標點符號的文字，大概點出在這三年之間許石如何風風火火一邊創作一邊演出的豐富經歷。

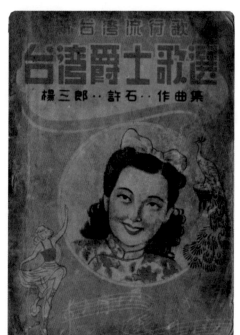

■《臺灣爵士歌選：楊三郎、許石作曲集歌本》（徐登芳提供）。

戰後初期的臺灣歌壇環境相當特殊。首先，這是個惡性通貨膨脹的時局，物價飛漲，例如民生物資當中最關鍵的米價，以1946年1月起開始進行統計以來，直到1947年的228事件前，短短一年之間漲到5倍，而後到「四萬箍換一箍」——改制新臺幣的1949年6月時，更是誇張地飆漲了四千多倍[*1]。既然連飯都吃不飽了，又有多少人會去關心音樂創作呢？再來，日本時代的臺灣唱片業發展還算穩定，不過完全是依賴日本唱片公司的錄音與唱片壓製技術，當戰後日本人一走，加上國共內戰時局紛亂，唱片業就一夕歸零，要錄音都有困難，更別說要志做唱片。

在物價騰升，人民多只能吃番薯簽度日，百廢待舉的社會景況下，廣播電臺、公演巡迴或印售歌本，成為流行歌謠發展的新方向。隨著新銳音樂家陸續返臺，早期歌謠家也躍躍欲試，此外，接連不斷發生的社會問題也引發人們透過唱歌抒發心情，臺灣流行歌謠不但沒有中斷，反倒更生生

不息地發展起來。

也因為如此，新聞報導和歌本，就成為當時流行歌曲創作發展的唯一見證。

前面楊三郎雖然寫了不少許石的演出活動，卻沒有寫明時間，我們可以用當年的報章資料對照補足。1946年9月底到10月的《新生報》刊登了好幾天「臺灣戲院」的演出宣傳，就記錄了許石剛回臺灣時的演出情形：

「華麗樂舞團輕音樂界的霸王原子彈的樂舞團出現了！

斯界名流音樂家競演

上海紅星歌女俞萍小姐

特聘元日本東寶專屬歌手許石先生（元藝名大石敏雄）

臺灣戲院日間1時半起夜間7時半起」[*2]

*2
華麗樂舞團廣告出自《新生報》1946年9月30日。

在中研院的老戲院GIS系統中可以看到，「臺灣戲院」就位於臺北大稻埕，今西寧南路靠近武昌街口，1934年由當地臺灣商人合資創立，有地下水霧冷氣設備，不但可以播放電影，也有舞臺進行現場演出，門口還有一座噴水池，相當氣派豪華。戰後仍持續經營一段時間。

同樣的陣容，在10月18日也在基隆的「大華戲院」演出4天。這個號稱輕音樂界的「霸王原子彈」，除了上海來的俞萍、日本回來的許石兩位主秀，音樂部分也網羅了當時臺北歌舞廳的一流樂師，在狹窄擁擠的圖樣文字的廣告方格裡，還擠了幾個人名稱號：「上海手風琴名手」、「趙郁桐先生」、「跳舞的明星許石先生、高菲日小姐」、「指揮界、小吹界的霸王S楊」、「黃燕王」等等，當中有幾個訊息值得注意：一者，許石稱號為「跳舞的明星」，可見許石剛回到臺灣時，是以載歌載舞的歌手形象出演；二者，「小吹界霸王S楊」，應該就是與許石同年、戰後剛從東北回臺灣的楊三郎，他是臺北永和人，日後也成為了一名作曲家，代表作有〈望你早歸〉、〈孤戀花〉等。最後，「黃燕王」，這個名字在戰後初期歌謠資料偶有出現，是以〈苦戀歌〉的作詞

者列名，也就是本名黃仲鑫（1918-1993）、歌壇人稱「那卡諾」的鼓手。附帶一提，那卡諾畢業於臺南第二公學校，年紀稍長許石一歲，說起來是許石的同鄉，說不定當時他們曾經是公學校同學。

　　前引楊三郎所述，在許石參加華麗歌舞團前，先是研究歌謠，在臺南延平戲院發表了〈新臺灣建設歌〉（別名〈南都之夜〉），這是個更有意思的活動。延平戲院舊名宮古座，1928年落成，營業至戰後，平時是商業劇場，偶爾會舉辦文化藝術型的表演活動。當時有報導指出，1946年11月蔡瑞月確曾在此參與「重建委員會臺南分會」所主辦的音樂會，而她與許石共同演出的「新建設」舞碼可能不止一場[*3]。

　　當時許石為了音樂會的演出而四處奔走，爭取市參議員許丙丁先生（1899-1977）贊助，還訓練姪女們上陣大合唱[*4]。日後叱吒歌壇的文夏（本名王瑞河）就住在不遠處的民權路上，他參加過許石當年主辦的音樂會，對於那首〈新臺灣建設歌〉印象極深，在時隔將近70年後的現在，文夏提起〈南都之夜〉原曲名為〈新臺灣建設歌〉的往事，而後才由研究者在許石遺留的資料堆裡找出歌譜。另一位當時只有國中生年紀的林沖（本名林錫憲），也對於那場音樂會有深刻的印象，他受到蔡瑞月演出的激勵，日後成為一名熱愛舞蹈的青年，追隨蔡瑞月習舞而後踏入藝界[*5]。

　　在這之後，許丙丁成為當年音樂文藝的後援，編輯印行《歌曲集》歌本，刻版精緻，收錄了由許石親自譜曲的〈新臺灣建設歌〉和〈南都三景〉等曲目，還有楊三郎所作的〈異鄉夜月〉等歌譜。歌本中還有關於「梅花歌劇團」的宣傳廣告，根據許石後來的訪談資料中

*3
當時有藝術評論家訪問蔡瑞月，提到她將在報導刊出當天參加「重建委員會臺南分會」舉辦的舞蹈演出。參見紗雨〈蔡瑞月的舞踊〉。

*4
詳見研究團隊訪談許勝夫、許漢釗相關紀錄。

*5
參考許朝欽等著《五線譜上的許石》182-183頁，及林沖《鑽石亮晶晶》3頁。

■許丙丁編輯《歌曲集》封底，有梅花樂舞團的廣告。

曾提到，「梅花歌劇團」由他所組建，在各地巡迴演出，直到解散後，他才進入教育界，成為一名音樂老師[6]。

〈新臺灣建設歌〉基本上是團結社會意志、闡述社會問題為概念的歌曲，〈南都之夜〉則是一首浪漫活潑的情歌。前者發表於臺南的重建音樂會，曾流傳在臺南藝文界，後者可能是許石隨「華麗歌舞團」演出時，由編劇鄭志峯改編歌詞的舞臺劇歌謠，而後流傳各地。除了這首民謠風格強烈的歌曲外，由許丙丁作詞的〈臺南三景〉一曲，更顯露了許石的企圖心，此曲以臺灣歷史入題，整首曲子演唱起來氣勢磅礴，令人動容。

許石初回臺灣便亟欲運用在日本的表演經驗，在臺創立巡迴式的表演團體，藉此傳遞臺灣民俗歌謠的音樂文化，從〈南都之夜〉這首歌的發展可以感覺到，當時他已在臺南逐步打下基業，在臺北等其他地區也小有名氣，初步建立了歌謠圈的人際網絡。

*6
歌本《歌曲集》目前僅在許石文獻中見得一本，從版權頁地址可以判斷是1946年年底出版。訪談報導見隋戰先，〈民謠作曲家許石〉。

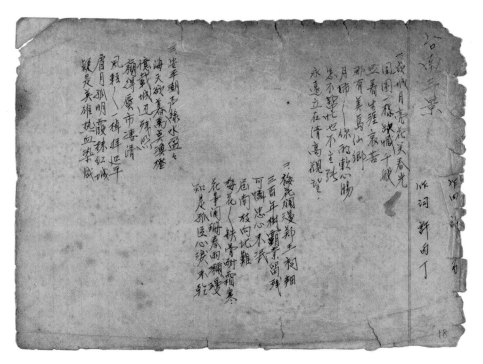

■許丙丁親筆書寫的〈臺南三景〉手稿。

⑦ 初中音樂教師

　　張西城是臺中工業學校學生，因為厝內散，逐工攏早早着到學校，佇廣大个校舍內底散步。今仔日足寒，嘛有一種清幽、恬靜的感覺，也誠(tsiânn)舒爽。

　　行到教職員宿舍附近，伊聽着「刷刷刷……」出力鑢(lù)喙齒的聲，宿舍向北外面洗面檯邊，有一個查甫人穿無裌(bo-ńg)薄內衫、短褲咧洗腳手。西城想講：天氣遮冷，這个人毋驚寒喔。斟酌閣看一下，伊認出來矣：啊……是教音樂的許先生。

　　頂禮拜才上一擺伊的課，西城對這位先生印象深刻，許老師穿西裝入來教室，佇烏枋畫「摃槌仔譜」，教學生大聲哼出歌調，哼了後伊問逐家有聽過無，逐家無應聲。

　　伊閣唱一擺：「我愛我的妹妹啊，害阮空悲哀，彼當時佇公園內，怎樣妳敢知……」全班學生「嘩」一聲笑出來。伊講：「這首歌逐家有聽過矣乎，這是我作的曲，小姓許，單單一字名——石。」

　　隨後，伊閣哼出一首優美的歌調：「這是伊大利的民謠，綴我唱喔！」那唱那大聲、聲音那高，全班學生聽伊遐大聲嘛開始綴咧唱，愈來愈濟人唱，聲音高到逐家綴未着、無氣矣，心臟怦怦喘，又閣只有老師的聲……

　　　　　＊　＊　＊

　　這老師足利害的。西城看見許石歸嘴攏波，今仔日有音樂課，「先生勢早！」這句話吞落去，抑是留到教室才閣相借問好啦。

或許大家都曾聽過老牌成藥「明通治痛丹」，張西城就是明通製藥廠的創辦人張日通的弟弟，後來接手管理家族企業，並發揚光大。他在1952年從「臺中工業職業學校」建築科畢業，對於當時任職音樂老師的許石印象深刻。在接受訪談的時候，他曾提到，當年許石住在校內宿舍裡，自己經常一早就在校園裡看見許石在外梳洗。許石上課的內容多是教自己編寫的歌，至今他不記得〈南都之夜〉的歌名，卻仍記得許老師教大家這個旋律的情形[*1]。

■明通治痛丹廣告（秋惠文庫提供）。

*1
張西城電話訪談由呂興昌教授提供。

　　許石在學校任教的時間不長，而且調動頻繁，1947年與1948年的下學期，他在臺中工業職業學校教書；1947年8月起，在臺南初中擔任教職3年；1949年12月取得「初級中學校音樂科教員」的六年資格證書；直到1950年8月之後，他離開臺南，轉任到臺北縣樹林中學校教書，之後雖然沒有明確的離職時間，但根據推測，極有可能是在1952年之後為了專營唱片公司而離職。前後算來當老師的時間大概不到6年，不過因為是教音樂課，被他教過的學生人數應該也不少。

　　他任教的第一所學校——「臺中工業職業學校」，創校於1938年，位於臺中市南區，日治時期曾是一所四年制的職業學校，提供公學校畢業生升學就讀，戰後配合中華民國學制，改為初中部三年及高中部三年，1947年停招初中部後，轉型成為高級職業學校，1951年改名為「臺

灣省立臺中高級工業職業學校」，俗稱「中工」。以張西城先生的年紀交叉比對，許石當年是在該校的初中部教音樂課。

許石是透過什麼樣的管道，從一位巡迴演出的創作型歌手轉型為老師，我們無從得知。不過當時初等教育的教師缺額率高，出現嚴重教師荒，或許是因為這個契機，為他打開了進入教育體系的門。

日治後期實施「國民學校」制，也就是六年義務教育，據1944年統計，當時全臺國民學校教師一萬五千人，其中臺灣人教師達八千多人，不過提供升學的中學教卻沒有擴大，中學教師僅有一千多人，其中臺灣人比例更不到一成。中華民國接收臺灣後，中學改用「三三學制」，即國中、高中各三年制，各縣市大量新設立初級中學，職業學校也廣設初中部，於是初中教員嚴重缺乏。為補足緊急嚴重的教員缺口，省政府辦理「甄選」，開放具有相當學歷或經歷的臺灣人申請，戰後三年多之間，透過這個管道成為初中教師者約2千多人，參與相對應的師資培訓的講習，補習國語、歷史等涵蓋民族精神教育的課程後，便成為國中教師[2]。

*2
參考李真文〈戰後（1945-1949）臺灣教師補充的正軌與權宜〉。

*3
出自許石文獻，註明為「修正課程標準適用」，比對內容可確認是朱穌典等於1937年編著初版的《唱歌第三冊》。

在這樣的時代條件下，許石不斷往返臺中、臺南兩地，從一開始代用教員身分，取得了正式教員的資格。在許石相關文獻裡，有一本《初中音樂唱歌第三冊》的音樂課本，可能就是他在臺南初中或樹林中學授課時所使用的教材，內容主要有樂理知識和中文歌曲等[3]。此外，在一本多數空白的臺南初中樂譜筆記本裡，許石寫有〈到底啥物號作真情〉等歌曲手稿，或許是他在市中執教時期的作品。我們可以想像，當時他可能就在課堂上，教國中年紀的學生唱這些新創作的浪漫歌曲[4]。

*4
出自「許石文獻009-0005至009-0006」。

許石在課堂上教自己編寫的歌，是相當合理的，因為當時根本沒有標準的音樂教材，老師多要自編教材，並刻印講義給學生們學習。在當時幾位音樂教師的經驗描述中，可以看到類似的現象，他們收集世界名曲歌譜作為教材，有時自填國語、臺語歌詞進行教唱，有的老師是用唱片播給學生聽，或自持樂器演奏，不過當時多數老師仍以教導樂理和歌

■許石留存的臺南市中音樂筆記本。

唱為主，而後才有中國所使用的音樂教科書被引進臺灣，至於正式編撰音樂教科書，是1950年代之後的事了[*5]。

　　許石在臺中工業職校的時間不長，但他所作的〈臺中高工校歌〉卻沿用至今，作詞者是當時任職校長的陳為忠先生（任期1947.8-1972），因緣際會之下，臺中高工成為罕見以流行音樂界作曲家的作品為校歌的學校。另外許石更與該校的同事林德彰先生成為莫逆知音，林德彰先生日後曾多次雪中送炭，支援許石的音樂創作事業。

　　至於許石任教的另一所「臺南市立初級中學」，是戰後因應擴編的新創學校，1946年9月創校於孔廟旁的「海東書院」舊址，也就是今天忠義國小校地。由於是當時首創的市立學校，臺南人都稱之為「市中」，後來搬遷改名為「大成國民中學」。許石任教的時候，該校仍處於草創階段，首任校長韓石爐，是當地知名的牙科醫師，也是社會運動

*5
關於戰後初期音樂教育實施情形，參考賴美鈴主持〈臺灣音樂教育史研究(1945-1995)〉研究報告35頁。

家韓石泉的胞弟，後任臺南市文獻委員，一生著重鄉土教育的發展。

　　除了在校的正規課程外，許石也在外開班，傳授音樂，根據歌壇前輩黃敏（本名黃東焜，1927-2012）的記述，1947年期間，許石在進學國小借教室，正式開班收學生，當年黃敏在臺灣電力公司上班，因興趣隨他入門學習樂理和聲樂，後來更成為「亞羅瑪樂團」的主唱。亞羅瑪樂團可說是臺南流行音樂的開端之一，除黃敏之外，團長雲萍，本名黃英雄，日後曾在亞洲唱片擔任編曲，也是臺南當時流行音樂發展的重要人物。在許石文獻中，有一份亞羅瑪樂團的總譜〈我有一句話〉，這首歌後來由文夏灌錄演唱，在亞洲唱片公司發表[6]。戰後初期，這幾位傑出的臺南流行音樂拓荒者，為事業理想不斷交流互動，並各自展開音樂創作歷程。

　　許石任教期間，依然無法忘懷演出事業、勉力創作，許多重要作品都在這個時期完成，例如許丙丁作詞的〈青春的輪船〉與〈漂亮你一人〉，還有〈安平追想曲〉、〈夜半的路燈〉等代表作，也是在這階段作曲，待日後才填詞。這階段的作品裡，1949年11月他參加教師聯合舞蹈戲劇音樂發表會發表的新創歌曲〈鳳凰花落時〉，是別具特色的歌。文學家葉石濤也到場欣賞，他在報章上發表樂評寫道：

　　　　　　「〈鳳凰花落時

*6
蔡棟雄著《三重唱片業、戲院、影歌星史》69頁。〈我有一句話〉總譜出自「許石文獻043」。

■許石日後編寫的安平追想曲樂譜手稿。

（許石）盈滿著高度的抒情，及強烈的鄉土色彩。可稱為『追憶』的這個詞是美麗動人的。牛車的輾音、鳳凰花落……如此對於以往的愛的回憶，在社會的動搖裡失卻情感的人底心裡，忽而浮現起來了。……旋律是西歐的，脫離了臺灣民謠的暗淡的色調及辛苦的人民生活。」[*7]

〈鳳凰花落時〉這首歌流傳不廣，在許石手稿及後來的作品集中皆可見到歌譜與歌詞，國語歌詞是「潛生」所寫、臺語則由陳達儒作詞，是一首傷春悲秋、悠長浪漫的藝術歌曲。曲調順著辭藻緊緩，快慢有致，有種蕭邦式的浪漫主義色彩，誠如葉石濤所評，旋律脫離了臺灣民謠的色調與基層人民的辛苦生活，卻仍不失為一首傑出的藝術歌曲。

這時期許石的作品，可以聽到極度浪漫、舒緩的情調，以及強烈的實驗風格，與後來強調鄉土味、推廣鄉土歌謠的作品相當不同。比如〈夜半的路燈〉，據說是與當時初認識的女友鄭淑華在臺南火車站相約見面，他在路燈下等候對方的即興創作，呈現強烈的爵士風味，反映了他當時身為音樂教師的浪漫情懷。

*7
參考葉石濤〈關於舞踊與音樂—臺南音樂演奏會印象記〉，演出廣告見1949年6月27日《中華日報》。

■楊三郎編曲手稿。許石回臺後認識楊三郎，兩人成為最佳的音樂戰友，也結為姻親。

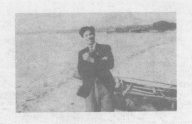

❽ 採集民間音樂的花蕊

公路局bá-suh[巴士]快速走過屏鵝公路,順著海岸線前進,車底、車窗不斷發出「吱吱乖乖」的聲音,後面有雞仔大啼一聲,當咧盹龜的許石予驚精神。有一絲仔雄雄想袂起來家己是佇啥所在。伊用手後蹺(tshiú-āu-khiau)輕輕黜(thuh)坐邊仔看海景看到踅神的王瑞河。

瑞河發現許老師精神,輕輕仔講:「老師你看,這條平和公路,正手是海,倒手是山,都也真廣闊。」

許石頕頭(tìm-thâu),起身掠著頭前椅拐,到駕駛座邊仔問司機:「運將啊,恆春閣外遠啊?」司機講「欲到矣啦,閣兩站。」

許石轉去坐落來,看見王瑞河迷戀窗外風景的面容:「啊無……咱落車行行咧好無?」

王瑞河應好,拄好有人摟(giú)霆落車鈴聲,兩人kha-báng揹咧嘛相接落車。

恆春日頭真豔,許石佮王瑞河行倚海岸線去。

「啊無咱來翕相(hip-siàng)。」許石那講那反(píng)出伊的相機。

四邊無人啊,只好互相用海作背景翕兩張。

* * *

當工兩人行入恆春街仔,借徛佇鎮上一間兩層樓的旅館,安搭好勢了後就問服務生:當地敢有會唱歌的人?

暗頓食煞轉到旅館,服務生恴來一个身揹月琴的歌手,講伊是阿達仔兄,講話趣味、彈月琴伶俐鬧熱。王瑞河招呼阿達仔兄坐落來。

達仔兄月琴彈來開嘴着唱:

「嘿士啊——双啊枝——兩個少年……也真緣投……聽講是臺南遠路彼咧行跤到啊喂……」

聽見阿達仔兄的歌聲,王瑞河細聲共許石講:「伊是咧唱咱呢,閣真心適喔。」

許石恬恬頕頭,提出手摺簿仔佮筆,那聽那記譜……

*1
文夏等著《文夏暢（唱）遊人間物語》42-45頁。

　　1949那年的夏天，許石和臺南高商二年級的王瑞河，兩人相約同行，前往臺灣最南端，找尋本土音樂的創作素材。十年後，王瑞河成為流行歌手文夏，走紅全臺。再過十年後，師大音樂系教授許常惠帶領的音樂採集隊，在恆春鎮郊外的砂尾路，採錄到月琴歌手陳達的歌聲，掀起民歌採集運動的高潮，開啟一場本土音樂的歷史傳奇。

　　「許石」、「文夏」、「陳達」這三位臺灣歌謠界的傳奇人物，在此地碰頭，實在是很有意思的一件事。目前這件事能留下見證的，除了文夏的口述，還有就是文夏、許石各別留下的兩張照片，照片的他們站在同一片海邊，許石穿著深色西裝，後背撐靠著船尾，雙手交叉，笑得開朗又自信；王瑞河則兩手向後背，戴圓白帽、穿短袖花襯衫，帶著夏天出遊的舒適感，神情卻不經意透露了一些獨照時的羞澀。70年後受訪的文夏看著照片，不無遺憾地說：「可惜當年沒有自拍神器，不然應該會是兩人的合照」[*1]。

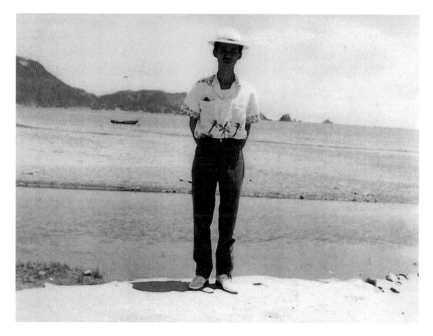

■許石與文夏相偕到恆春採集民謠，在同一地點相互拍攝的照片。

■許石與文夏
相偕到恆春採
集民謠,在同
一地點相互拍
攝的照片。

*2
1943年黑澤
隆朝臺灣音樂
調查團錄製的
漢人歌謠,有
電臺播唱的宜
蘭調、恆春
調。參考王櫻
芬著《聽見殖
民地:黑澤隆
朝與戰時臺
灣音樂調查
(1943)》451
頁。

　　前面有提過,戰爭期間日本推動軍國主義宣傳,除了軍歌外,也提供臺灣本土歌謠一些發揮的舞臺,在廣播節目表裡頭,可以見到「恆春調」、「宜蘭調」等名詞,縱然聽不到詳細的歌唱內容,當時臺灣南北兩端獨具特色的歌謠文化,以普為世人所知,許石與文夏的恆春行,也許就是起於這樣的概念[2]。許石的採譜習慣以取得旋律為主,直接在現場將樂譜簡單記下,在他的手稿中,有幾頁名為「土双枝」的五線譜,正是後來眾所周知的「思想起」的記音筆記。

　　「採集歌謠」對臺灣知識界來說,並不是陌生的事。說起採集歌遙,大致上可以分成兩個領域,一是文學界的歌詞整理,二是音樂界的樂譜整理;至於本土音樂家的民謠採集,始於張福興,他的作品概念,對1930年代的唱片行業起了潛移默化的作用,更直接帶動了「流行小曲」──以傳統漢器樂為聲響主體的流行歌曲發展,鄧雨賢、姚讚福的許多作品,都是將民謠運用在流行歌創作中。1943年厚生演劇團演出

《閹雞》一劇，音樂家呂泉生採編〈丟丟銅仔〉、〈六月田水〉等歌曲，讓臺灣地方民謠正式登臺演出，廣受大眾歡迎，可說是鄉土歌謠發展進程的里程碑。

這裡我們再回頭看看楊三郎撰寫的許石君介紹，裡頭提到「專心研究臺灣民謠第一回發表〈新臺灣建設歌〉即別名〈南都之夜〉」這段話，直接說明了許石第一首公開發表的名曲〈南都之夜〉，就與他潛心研究的臺灣民謠有關。所以說，許石剛返臺的時候，不只是參與歌舞公演，同時也展開了民謠調查工作，並陸續發表衍生創作。此時期恰好遭逢大時代的變遷，許石在毫無唱片界和歌謠界的關係奧援的條件下，獨自一人默默投入本土歌謠的採集與整理，突顯了他作為一名返鄉音樂工作者的使命感，更在日後認識了同樣愛好歌謠的臺南高商學生王瑞河——文夏（時年約廿歲），兩人於是相偕同行。

許石採編民謠的動機，一方面固然與當年在日本留學時，受到歌謠學院老師們的教誨和叮囑有關，不過另一方面，更重要的是，這件工作

■民謠歌手陳達1979年在國父紀念館演出照（林柏樑攝影提供）。

完全基於他個人的經歷、性格與音樂品味。關於這點，在1960年代的幾篇報導中，有過幾篇關於許石耐人尋味的記述。尤其1966年一篇新聞訪談當中，許石本人曾明確地談及當初致力整理臺灣民謠的動機：

「一個在異域中求學的人，每年寂寞爬上心頭，勾起淡淡的鄉愁時，就特別渴望聽到家鄉的聲音，哪怕是一支短短的曲子也好。於是他有了以歌曲來描繪故鄉景物與人事的願望，他回到了臺灣，從此專心致力於編寫臺灣民謠。」[*3]

*3
參考陳和美
〈許石與台灣
民謠〉一文。

許石對民謠採編的構想初衷，主要就來自他在東京求學多年的異鄉經歷，從而生起一股自我追尋的動力。身為臺灣人，他對於自己缺乏故鄉民謠的認同而感到困窘，因此興起自我探尋的念頭，而不依附於其他

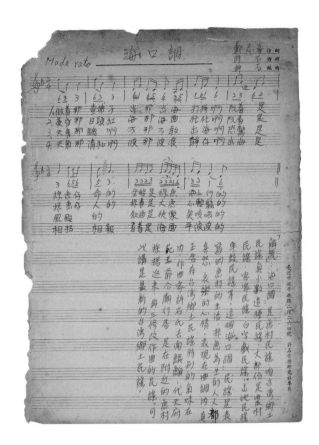

■許石1964年
前後採譜〈海
口調〉的紀
錄。

民族文化。許石對臺灣這片土地的音樂有信心，於是展開民謠採編的工作，試著從中尋找獨特的民族文化特徵與性格。

關於許石此時期的調查工作，現今並沒有存留太多文獻資料。但在他後來的回憶中曾提到：「那時，蒐集民謠不是一件容易的事，六十歲以下的人根本唱不出來，六十歲以上的人雖有記憶，也是模糊不清的，我到處帶著『燒酒』，跟一些老伯伯、老婆婆們乾杯，在他們要醉無醉的時拆醉裡哼出碎不成曲的歌聲。像現在有錄音機還比較方便，那時，完全靠手和筆，一不注意就會漏記，而且唱出的歌經常好幾個人都不統一，整理起來也非常麻煩呢！」[*4]

許石的音樂調查並沒有錄音，也沒有忠於原音的記譜，整體來講，是為了後續的衍生創作而進行的曲調整理。這些民謠調查與音樂採編的成果，經過十多年的累積後，到了1960年代開始有錄音紀錄，舉辦音樂會進行發表，成為臺灣人所熟知的「新民謠」，對臺灣人音樂文化的歷史記憶，留下極為精彩的篇章。舉例而言，在後來一份關於〈海口調〉的採譜紀錄當中，許石記敘了這首歌的採集始末，當他某次前去南鯤鯓代天府參拜時，在附近的一處漁村採集到這支曲調，請鄭志峯填詞後，成為一首「最新的臺灣鄉土民謠」[*5]。

所謂「鄉土民謠」，概念上就是在民間流傳已久、根深蒂固的歌謠，似乎與「新」這個字詞互相矛盾，但如果從社會資訊的整體變遷角度來看，任何民謠自有其傳播形式，倘若透過新媒體——例如唱片或印刷品，而得以發表，廣受民眾喜愛，就會成為專屬於那個時代的音樂記憶，也就成了所謂的「新民謠」。於是，原來僅止於流傳某地的歌曲，經過採編改作之後，都有可能成為新民謠，流行於大眾文化。

作為民間音樂家，許石極力尋找民間音樂的寶藏，透過採編，讓臺灣人不再沒有普遍熟悉的、引以為傲的民謠可唱，是往後他的音樂事業最獨特之處，從後續臺灣音樂文化發展來看，也是他對臺灣社會貢獻至大、至深之所在。

*4
寧人〈臺灣鄉土音樂的蒐集與光大——許石對民謠編製的貢獻〉。

*5
內容為「民謠編作曲譜：調仔與客家歌曲」，出自「許石文獻045」。

⑨ 唱片界的大王

「喔——哪會遮熱啊！」三重埔淡水河邊一間工場裡，頭一日上工的工人干焦(kan-na)佇邊仔看，就熱到擋袂牢。四个工人分兩組，共烏墨墨的原料粉齧(khat)入去齧壓機，灌蒸氣齧(teh)落去，越頭另外一台閣齧一張，全款動作了閣轉來這台，關蒸氣洩壓、開模、蒸氣嗆出、趁燒緊修邊，落(làu)冷水冷卻了後，提出一大片烏色圓餅、這就是唱片。

兩臺齧唱片機不斷生產，燒氣佮熔蟲膠的溫度，予工場十分翕熱，原料粉滿四界，工人攏是穿一領內褲，沐甲雙腳、雙手、規面攏烏趖趖……

「大石啊！大石啊！」頭家娘鄭淑華佇外口喝。

頭家許石嘛佇工人內底，規身軀烏鬼鬼底開模，伊細膩提出唱片，雙手捧咧巡看一輾，輕輕囥(khṅg)桌頂，提面巾起來拭額頭。動作做完才開嘴：

「過晝啊，逐家休睏喔……」

* * *

食中晝飽，其他幾个工人偝佇壁邊眕龜，許石叫漢釗來去調配原料的房間內。

許石提出一張紙條仔予漢釗看：「這是新秘方……你記起來。」許漢釗看一睏，擔頭(tann-thâu)表示有記起來啊，許石隨共紙條仔抽走，「啪嘶」規落聲拆成碎片。

從此了後，佇許石監督下，許漢釗負責原料調配工作，照比率磅原料，攢(tshuân)作一袋一袋，用大鼎燃(hiânn)火煮，閣分作一塊一塊，送去予人研(gíng)粉，變成唱片原料。

在臺中、臺南兩地往返的教職生涯開始後，1950年一月許石與鄭淑華女士結婚，同年八月搬遷到臺北發展，在樹林中學校任教，展開新的生活。

許太太鄭淑華（1928-2018），是許石音樂界好友、作曲家楊三郎的姊姊的女兒，也就是楊三郎的外甥女。小許石九歲，靜修女中畢業，未婚前在臺灣煤礦公司擔任文書工作，楊三郎剛介紹她跟許石認識時，因分隔南北兩地，雙方以書信來往，後來才見面交往，從認識到結婚大約兩年多。

許石在婚後過約半年，便離開臺南轉赴臺北樹林中學任教。他在樹林中學的同事，前監察院副院長鄭水枝受訪時表示，當時學校校長求才若渴，乃聘許石為音樂教師。鄭對許石的印象很深刻，認為他是很「古意」（殷實）的老師，兩人十分投緣、感情很好，許石除了教授音樂外，還會譜曲創作，因為住在臺北，所以都是坐火車來學校上課[*1]。

關於許石當年在樹林中學任教的文獻資料，如今存留不多，不過他倒是留有一首為鶯歌初級中學譜寫的校歌（宋錫純作詞），是1951年的作品，另外還寫過臺北縣立新莊初級農業職業學校的校歌（李加楓作詞），這兩所學校仍在、校歌已改，但可見他當時在北部教育界人脈也很廣。

從戶籍資料可見，許石搬到臺北後就住在延平區（今已併入大同區）華亭街四十四號。如今該處已經改建，不復原貌，走出巷子就是南京西路，右轉往東看得到臺北圓環（今建成圓環），往西望去則是二二八事件的爆發地點——天馬茶房，再過去一點，就是知名酒樓「黑美人大酒家」，當時又稱作「萬里紅公共食堂」的原址，可以說是大稻埕最熱鬧的精華地帶。

自從搬遷到大稻埕後，許石自然而然開始與北部的音樂人來往密切。主持勝利唱片廠的陳秋霖，在晚年口述中提到，他曾經和包括許石在內的幾個歌壇人士，相邀到萬華或延平北路江山樓一帶的藝旦間或酒

*1
訪談資料由呂興昌教授提供。

■1940年代建成圓環（李火增攝影/夏門攝影企劃研究室提供，王子碩數位上色）

*2

陳艷秋撰〈譜出台灣女性堅貞純情、嬌媚的旋律--訪作曲家陳秋霖〉，出自《臺灣文藝》85期第200頁。

家聽歌，物色歌唱好手，並拿出他們當時自創新曲請對方演唱，說的應該就是這個時期的事[2]。

　　據當時跟隨許石學音樂的林峯明所述，作詞家陳君玉也在樹林中學教國文，和許石曾是同事。林峯明是透過陳君玉的介紹知道許石，日後正式拜師習樂，他的詞作〈春宵小夜曲〉、〈思念故鄉的妹妹〉也透過許石製作唱片發表。[3]

*3

劉國煒專訪林峯明先生資料，出自劉國煒〈關於許石故事〉一文。

　　關於當年在唱片廠的工作，據許石的姪子，也是跟隨他從事唱片事業的許漢釗所述，許石對於唱片廠大小事務，向來事必躬親，就連調原料、壓唱片這些賣力氣的活都親力親為。壓唱片就好像烤大型雞蛋糕一樣，要把漆黑的原料送進蒸氣燠熱的機器，工作環境非常嚴酷，但許石卻經常與其他工人一樣只穿條內褲，在烏黑髒亂的工廠裡埋頭苦幹。一開始，許石經營的唱片公司名為「中國錄音製片公司」，與幾位股東合資經營，由他擔任總經理，後來不知何故改名「女王唱片廠」。1956年後，他獨資經營「大王唱片廠」，並將公司登記在太太鄭淑華的名下，地址就登記在自家住址。

戰後臺灣經歷了很長一段時間做不出唱片，主要是缺乏錄音與唱片壓製技術。後來多方人馬進行投資，例如陳秋霖與弟弟陳秋露，據說就曾在戰爭期間大力鑽研唱片壓製，甚至賣房投資，卻始終沒有實質性的突破進展。直到許石經營中國錄音製片公司，將本土歌謠發行成唱片，至此臺灣唱片業界才總算穩定下來。

許漢釗在國民學校畢業後，就出社

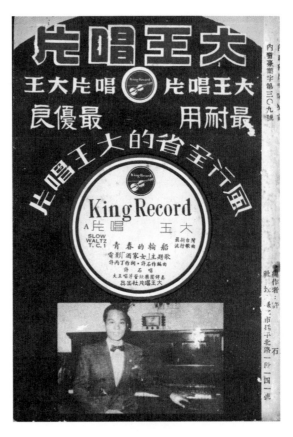

■許石製作歌本中的大王唱片公司廣告。

會工作，聽說五叔許石在臺北經營唱片，想說是新興文化事業，便寫信向許石毛遂自薦，從此之後就在女王唱片的工廠工作，從最基層的壓唱片、協助原料調製的工作做起。早期製作的唱片是以「蟲膠」為原料，是一種來自印度東南亞一帶原生天然膠，由膠蟲的排遺累積而成，具熱塑性，且堅韌耐磨。再依序加入黑煙、苗栗出產的黃土，還有松膠等，把所有原料煮成稠狀，冷卻後就是唱片原料。起初，許石並不清楚如何處理這些原料，只得碾成粉、壓製，再貼圓標，後來逐步調整比例，更添加「牛骨粉」，終於成功將紙圓標與唱片一體成型。

當時唱片的標準轉速是每分鐘78轉，一面大概錄三分半鐘，用鋼針

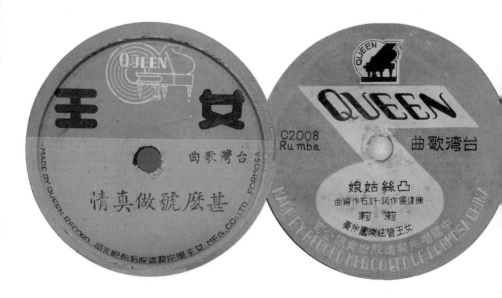

■許石中國唱片公司的首張流行歌唱片〈安平追想曲〉，背面為〈歡喜三七五〉（徐登芳提供）。

＊4
1951年6月7日正式實施。

＊5
許石文獻中有一份〈歡喜三七五〉手稿樂譜，歌名劃除改寫為〈農村歌〉（陳達儒詞／許石曲），參考「許石文獻011-0032」。

■許石1950年代製作的78轉唱片圓標。

唱頭的留聲機播放。所以又稱作78轉、粗針，或蟲膠唱片。

據記載，中國唱片公司開業的第一張唱片是《國歌／國旗歌》，以圓標為紅底，還有特色的「三連音」商標，編號最前面的一張是《安平追想曲／歡喜三七五》，這兩首歌分別是美美和許石所演唱的。〈安平追想曲〉堪稱是許石唱片創業的代表作；至於另一面〈歡喜三七五〉是一首輕快的農村生活歌謠，由陳達儒作詞，許石作曲並演唱，形式上是為當時政府大力推動的「耕地三七五減租」＊4所寫的政策宣傳歌，不過歌詞中並沒有提到相關政令，在許石後來的發表會中偶有演唱，將歌名改為〈農村歌〉＊5。

在現今留存的文獻中，有一封1954年8月17日來自竹腰生產株式會社的信，信中稱許石為中國唱片公司總經理，也就是說，中國唱片至少營運了兩年。信件內容除了就許石幫忙照顧到臺北任職的同事表達感謝外，還提到許石先前發給該公司的需求書，包括生產原料「カーボンランダム」以及「プレスケース」等都將很快送到[*6]。前者是「碳化矽」（Carborundum、化學式SiC），俗稱金剛砂，是一種工業磨料，後者是Press-case，可能就是壓唱片機。從這份文件可以了解到，當時許石的唱片公司基本上是仰賴日本進口的原料與機具，才能製作唱片。

在許石留下的一個信封袋裡，暗示了當時唱片技術來源。有個署名「高橋掬太郎」、從日本東京大田區寄給許石的信封，郵戳為1953年12月，內容有一本日本「キング唱片公司」技術文件，夾帶日本コロムビア（Columbia）唱片公司的生產線說明單，信封中還放置一張「歌樂電響企業股份有限公司栢野正次郎」的名片[*7]。封套背面寫有幾個地址，其中一個是位於「杉並區高円寿」的「吳晉淮」。

*6
參考「許石文獻134-0001至134-0002」。

*7
名片未登載職稱，地址有三處，包括總公司位於「臺北市南京西路302巷」，廠址位於臺北縣景美，還有位於日本東京都港區的辦事處。

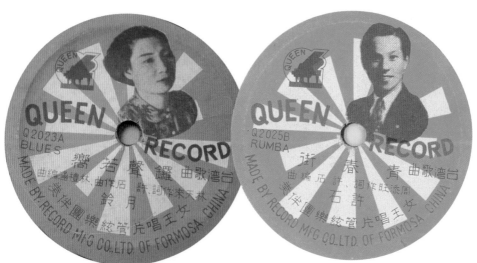

■許石1950年代製作的78轉唱片圖標。

這幾個名字，與臺灣流行唱片歌界的發展關係匪淺。高橋掬太郎
（1901-1970）自1931年投稿詞作〈酒は涙か溜息か〉，由古賀政男作
曲而成名。1934年起在「キング（King、國王，或譯作「大王」）唱片
公司」發表創作，成為該公司專屬的作詞大師，知名作品有〈船頭可愛
や〉、〈博多夜船〉、〈ここに幸あり〉等，並在1968年獲頒紫綬褒
章。

■許石1950年
代製作的78轉
唱片圓標。

＊8
鄭恆隆、郭麗娟著《台灣歌謠臉譜》26-30頁。

　　栢野正次郎是日本時代臺灣古倫美亞唱片公司的專務——也就是老闆，是主導早期臺灣流行歌曲製作的龍頭公司，戰後與當時還在公司內任職的周添旺仍有所連絡，根據周添旺所述，「歌樂唱片」是1954年日僑林來所創設的，自己則負責文藝內容，同時將古倫美亞原盤重新發行販售，而栢野也參與了新公司的營運＊8。至於最後一個名字「吳晉淮」，則是許石在日本歌謠學院的學長，當時仍住在東京，1957年之後返臺成為一名知名的創作型歌手，與許石可說是同鄉兼同窗的情誼。

　　在這信封內最主要的文件，其實是一本非正式出版的刻版印刷本，封底印有「1953年5月」字樣，翻開書本後，紙頁上圖文並茂地穿插著許多插圖，並附帶解說文字，廣泛述及唱片製造的流程、唱針的應用，以及當時各種唱片規格等。許石當時可能是透過高橋掬太郎或吳晉淮的引薦，而取得這份核心技術的文件，文件連同信封至今仍小心保存著，可以想見，對他而言，是當年那段摸索唱片製造階段，非常重要的參考資料。

■許石文獻中留下好幾張高橋掬太郎寄來封套，裡面有唱片製作秘笈、栢野正次郎的名片等等。

■許石創業時
的唱片製作流
程示意圖。

■早期蟲膠唱片的產銷：1.錄音、製版；2.原料；3.壓印生產；4.出貨發賣

中國唱片公司究竟何時結束營運，目前已不可考，不過後來公司商號改為「女王唱片廠」（Queen），從現存的唱片作品來看，當時的發行數量並不少，是1955年左右臺語流行歌唱片界的主流廠牌。據說當年的女王公司由許石與其他多人合資組建，其中有一位戰前曾赴中國發展（當時俗稱「半山」）的副理，很會占人便宜，於是許石在1956年之後毅然退出股東會，自創公司，名為「大王唱片」，公司商號顯然取自日本的「キング（King）唱片公司」靈感，一開始是與經營碾粉機械工廠的親家——鄭淑華妹妹的親生父親合夥，過了一段時間後又拆夥，另買工廠製作唱片[9]。

*9
許漢釗訪談紀錄，專案小組2017年9月9日訪談紀錄。大王唱片登記證出自「許石文獻063-0001」。

女王和大王的唱片製作工廠，都位於三重，與大稻埕僅有一橋之隔。1950年代臺北市就業人口增加，大眾流行文化活絡了起來，唱片業也隨之發達，首都臺北市因靠近政府機關，環保要求比較高，只有一河之隔的三重埔，地價便宜、交通便利，當時不管是鐵工廠、成衣工廠或各種加工廠，幾乎都選在三重開設。除許石的女王和大王唱片行外，後來創業的中外、鳴鳳、鈴鈴、惠美、第一、大同、皇冠及龍鳳等唱片壓製工廠，都遍布在三重，成為黑膠唱片生產集散地，日後更發展成庶民娛樂文化重鎮。[10]

*10
參考蔡棟雄著《三重唱片業、戲院、影歌星史》2至4頁。邱婉婷〈「寶島低音歌王」之路：洪一峰創作與混血歌曲之探討〉40頁。

從三重的工廠到許石自家，大概距離三公里，錄音後的板模送到三重工廠，壓製成唱片，這些唱片重而易碎，之後還需要送到許石家中包裝、送貨，往返路程都必須經過臺北橋。臺北橋興建於1925年，黃昏時在橋上俯瞰整座城市，視野遼闊，有「鐵橋夕照」的美稱，而列入「臺北八景」之一。當年許漢釗騎著大輪車，用木箱載著一百多張唱片，越過舊臺北橋時，不但要留神閃避旁邊不斷行駛而過的汽車、牛車、三輪車和公車，還得小心不摔破唱片。後人往往只聽到一張張旋律優美而出眾的唱片，或許未曾想過這些產製唱片的點滴歷程，都是那個年代各行業職人們精彩的技術結晶。

⑩ 奔走的頭家

「頭家，五點啊喔！」工人大聲喝。

對浴間仔出來的許石、攑頭看時鐘，手裡提面巾拭汗，向(hiànn)起西裝外套、雙手囊（long）入手裓（tshiú-ńg）內，大步行向工場門口。

阿德早就共伊彼臺大輪車牽出來，佇門口伸長手共車掠咧，許石大步行來、迒（hānn）過車身，「好！我來去！」哽——一聲就無看見車影，行河邊北路、越彎爬(peh)上臺北大橋，往臺北市一直去⋯⋯

* * *

「⋯⋯煞落來，咱來欣賞這首新歌〈噫！鑼聲若響〉⋯⋯」

老師！佇正聲電台播音室裡，鍾瑛頕頭用喙唇皮仔共老師借問，無講出聲。

許石頕頭(tìm-thâu)，等播音中的紅燈切化(hua)，開門入去。

鍾瑛徛(khiā)起來行禮，許石表示滿意，坐落來，停候音樂播煞，音控小姐佇玻璃比Okeh的手勢。許石喘一个大氣、吞瀾、開嘴：

「各位聽眾朋友逐家好，真歡喜恁來收聽正聲廣播電台，我是節目主持人，許石⋯⋯」

許石除了全神投入唱片製作的工作外，每天下班後還趕場變身為電臺主持人，主持每天傍晚五點在「正聲電臺」的節目。當時電臺位於臺北市長安東路和承德路口的舊市府旁，有的時候他來不及趕到的話，就先由他的學生歌手墊檔演唱，他再騎著腳踏車飛速趕到。他的姪子許漢釗對他敬業而多角化經營的精神記憶猶新。

1950年代時值戒嚴，也是白色恐怖政治氛圍的高峰，不過，因為政府企圖在臺灣島上建立綿密的廣播網，而開放部分頻道，民營電臺事業得以大幅發展，正聲廣播公司就是在這個時代夾縫中蓬勃發展的民營事業公司。1950年位於陽明山山麓的「正義之聲」電臺成立，發射電波對中國大陸進行心戰喊話，為彌平收支，1955年4月1日在臺北市區另行成立正聲廣播公司，以營收為考量，開始納入本土音樂和戲劇人才[*1]。

*1
詳閱1955年《廣播年刊》。

自此以後，臺灣各地，從都會市區到鄉下村落，民營廣播網蓬勃發展，逐漸覆蓋全臺，成為本土流行文化傳播的新興趨勢。

早期電臺是歌謠界的大本營，戰後初期有〈望你早歸〉、〈苦戀歌〉、〈收酒矸〉、〈賣肉粽〉（又名〈燒肉粽〉）等歌曲，都是在電臺發表以後成為大眾熟知的名曲。1949年7到8月間，電臺串聯進行「黑松汽水流行歌競賽大會」，集合了楊三郎、張邱東松和周添旺等歌謠創作高手，透過民營

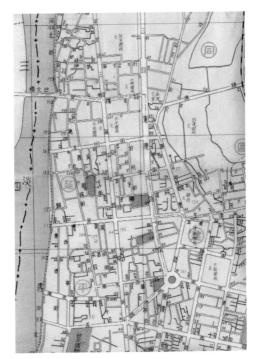

■許石住家與唱片公司鄰近地圖（出自1954年「最新臺北市區街道圖」）。

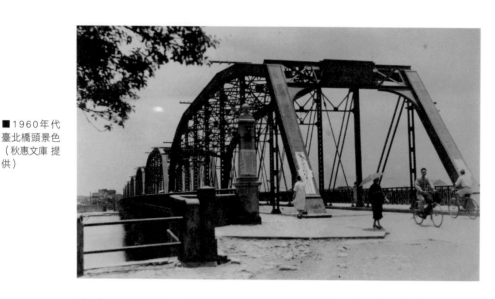

■1960年代
臺北橋頭景色
（秋惠文庫 提
供）

*2
《中華日報》
1949年7月24
日刊有「黑松
汽水流行歌競
賽大會」廣
告。據口述紀
錄，活動由
周添旺作詞
的〈馬路小
姑娘〉獲得冠
軍，參考鄭恆
隆、郭麗娟著
《台灣歌謠
臉譜》26-30
頁。

廣播和報紙刊登，由聽眾和讀者進行票選比賽，在那個年代搭起了歌謠發表的傳播平臺*2。

　　據說許石還在樹林中學教書時，就曾在「民本電臺」主持音樂節目。民本在臺立業於1949年5月，是當時最早隨著民國政府遷臺的電臺之一，也是臺灣第一家民營電臺，位於臺北市重慶南路一段106號。直到正聲創立後，許石才開始穩定經營歌唱廣播節目。

　　許石不但創立唱片業，又創作歌謠發表，與歌謠界往來緊密，踏入廣播電臺也是必然的。〈鑼聲若響〉的歌詞，就是在正聲電臺因緣際會得到的，這是一個知名的歌謠小故事：

　　1955年，對作詞有興趣的林天來寫了許多首歌詞，帶著稿子到正聲電臺找好友林禮涵，請林禮涵幫他譜曲。林禮涵這時身兼美軍俱樂部及多家廣播電臺的鋼琴演奏，同時也協助唱片公司進行編曲，相當忙碌，正好此時許石也在場，於是林禮涵介紹林天來與許石認識，許石收下這批作品後，挑了〈噫！鑼聲若響〉等歌詞，重新加以譜曲，在電臺發表後，灌錄成唱片發行，十分受到歡迎*3。

　　當時膠捲錄音技術才剛傳進臺灣，是電臺專用的高端技術，音樂節

目主要是現場演出，或以錄音帶播放歌曲。許石當年主持節目時都說些什麼，我們無法得知，不過他當時播過哪些歌曲，我們倒是可以從他自營的唱片公司目錄初步窺知。

現存一張〈大王唱片目錄〉，包括「國語流行歌曲」16張，其中多半是電影歌曲，「臺灣歌仔戲曲」4套共27張，「臺灣流行歌」40首，其中唱片數量約計20張，「愛國歌曲及教育片」17張，「輕音樂」21張，總計101張唱片。在臺灣流行歌的類別中，以許石個人演唱的作品最多，有自己的創作，也有〈桃花泣血記〉和〈悲戀的酒杯〉等老歌，吳晉淮錄有〈南都之夜〉等歌曲，女性歌手有鍾瑛的〈安平追想曲〉、愛卿的〈雨港情歌〉與〈白牡丹〉，文夏也灌錄〈夜半的路燈〉，是文夏早期歌唱作品裡唯一一首非亞洲唱片出品的錄音[4]。

到了1958年時，許石與周添旺合作發行了一本《最新流行歌集：許石作曲集第一冊》，並製作了另一張大王唱片的目錄單，集結了〈安平追想曲〉、〈夜半路燈〉和〈風雨夜曲〉等創作新曲。透過這張目錄單，我們可以整體而簡略地了解許石多年來在大王唱片的努力成果。歌本並附有大王唱片的廣告詞：「大王唱片唱片大王」、「最耐用最優良」。

此外，在許石早期的手稿裡，還有為數不少的廣告歌曲，例如「海龍牌滅火器」的廣告歌〈咱的救星〉，「勝利襯衫」的廣告歌〈我愛勝利〉，都由陳達儒作詞。當時的廣告歌都有結構相對完整的劇情鋪陳，傳達當時社會互動，非常有趣、值得後世分析。

■許石照片

*3
陳和平，《臺灣歌謠的故事（一）》158-159頁。關於〈鑼聲若響〉的流傳淵源，早期口述資料顯示是因為林禮涵不在電臺於是轉交給許石，參考莊永明〈鑼聲若響〉。

*4
參考單張「大王唱片歌詞宣傳單」，一面印有〈四季紅〉、〈戀〉（即苦戀歌）、〈望你早歸〉和〈桃花泣血記〉等歌詞，另一面為公司發行目錄。

■許石主持電臺音樂節目「信東音樂花園」宣傳單。

再來我們談談許石作為歌手的一面，以大王唱片出品的〈悲戀的酒杯〉為例，這首錄音可說是強烈表現了許石的演唱特色：

他的歌聲顯得緩慢而沉重，特別晃蕩而不穩定，在小提琴與鋼琴的伴奏下，整體氛圍編製簡單而浪漫，到中段長音吟唱的部分，許石更是用呻吟聲帶過，那副悲傷而搖搖欲墜的醉態，宛若在聽眾腦海中活靈活現地演繹了出來。這種充滿戲劇性的演唱風格，可說是許石早期音樂的鮮明特色。

說到〈悲戀的酒杯〉這首歌，據電腦音樂家、推廣臺語歌謠的林二前往拜訪許石，進行訪談所知，是1958年許石向姚讚福親自授權而來的，當年許石原本抱著接濟的初衷，包了400元的紅包給姚讚福。他感嘆姚讚福的作品曲調非常優美，可惜收入卻不穩定。不過事實上，這時的許石雖然經營著唱片公司，但手頭上也不是很有餘裕，這個紅包，代表的其實是許石對歌謠作曲前輩的敬意，更表現了本土音樂家之間的溫暖情誼[*5]。

除了日常忙碌於音樂事業外，許石亦將心力投入對棒球的熱愛上。許漢釗就對許石熱愛棒球的印象極為深刻，叔姪兩人都是棒球迷，當年唱片工廠在籌備階段時期，曾一度歇業，許漢釗趁著閒暇返回家鄉臺南，當許石找他回臺北的時候，兩人在臺中會合，拜訪了一位多年好友，三人一起去看了「省運」的棒球賽，那場是臺南市隊與臺北市隊的

*5

許石文獻中有多張姚讚福簽署的授權書，簽署日期為1967年2月1日，姚讚福提供〈悲戀的酒杯〉、〈心酸酸〉、〈欲怎樣〉和〈月夜嘆〉等歌曲讓「太王唱片創作出版社」製造唱片。出自「許石文獻078-0002至078-0013」。姚讚福相關生平可參考林良哲著《悲戀之歌─聆賞姚讚福》。

對抗賽，他們坐在場邊為臺南市隊加油，觀戰非常投入。省運，就是
「臺灣省運動會」，是臺灣代表性大型運動賽事，今已改名為「全國運
動會」，並由原來的每年一度改為兩年一度。根據前後年度和舉辦地點
推敲下來，當年他們看的那場球賽，很有可能發生在1958年10月間。

　　許漢釗提到，只要聽說省運棒球比賽有臺南市隊出賽，許石都會撥
空去看，可以說是故鄉臺南市隊的死忠球迷，甚至還曾唆使他溜班一起
去看比賽。比賽結束之後，他們離開球場，去吃一家外省人賣的糖醋排
骨飯，香酥軟嫩，非常好吃，那個滋味至今已超過一甲子，仍令他難以
忘懷。

　　許漢釗就讀立人國小時就曾打過棒球，同在工廠工作的楊添德先
生也是許家親戚，算來是許石太太的弟弟，以前也打過棒球，那時幾個
唱片廠的員工都年輕力盛，經常在工廠門口傳接球。許漢釗說，拿起球
棒、手套，許石立刻從正經的頭家，變成積極活潑的球員，既能投球又
能守備，什麼位置都
能擔任。

　　這時的許石，不
但經營唱片公司、作
曲編曲、主持電臺、
唱歌演出，還能不時
抽空出來跟員工打
一場棒球──可以想
見，30多歲、事業初
步有成的他，正如驕
日當空般的散發著生
命熾熱能量，積極進
取地生活著。

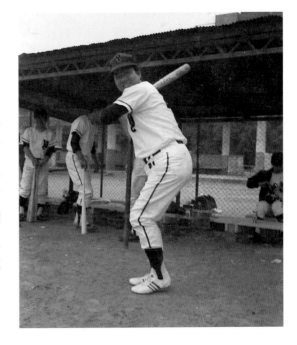

■許石打棒球
照。

　　臺南南都戲院今仔日鬧熱滿場，一場前所未有、純本土藝術家舉辦的音樂會盛大演出。開場是〈望春風〉等臺灣名歌的演奏，對國語歌唱到臺語歌，豔紅、顏華唱到鍾瑛，主辦人許石規身紅帕帕的西裝，上臺演唱〈青春的輪船〉，以及優雅清爽的藝術歌曲〈鳳凰花落時〉。

　　音樂停睏，許石留踮臺頂，對橐(lak)袋仔提出一張講稿，開始講話：

　　「各位親愛的音樂愛好淑女、紳士先生，離開真久的今日能得在這个南都戲院再來見面，本人非常之光榮，非常之歡喜。

　　雖然本人在臺北經營大王唱片廠，但是我的心肝每日時常都是思思念念著故鄉的音樂愛好兄弟、姊妹，今日恁沒惜着寶貴的時間遮呢盛況來共阮捧場，阮全員都真歡喜。全員都是沒惜滅曼、沒惜勞苦，盡阮的力量欲來表演就是。請各位的愛好音樂兄弟姊妹，來共阮大大指教、鼓吹。阮一定盡阮所有的歌曲來答謝來表演。

　　今日有這個音樂會，全是本市的名士、全省的出名人許丙丁先生，無惜着真大的努力來主催。咱南都戲院的老闆，對著大眾音樂有理解、會得來開這个音樂會，本人也借這个場所親身來說多謝。

　　下面欲來介紹我的前輩，旅日華僑音樂家吳晉淮先生。伊个聲樂以及作曲，有別人追未著的天份。予人聽着，會引人入去夢裏，遊着仙境彼一般的好果。請咱大家多多共伊期待。」

　　許石慢慢仔將講稿摺起來、收入橐袋仔內，攑懸倒手，提高聲調：

　　「歡迎，興鼓吹！」

在許石相關文獻中有一份字跡端正的演講稿，是1957年4月18日這天，他幫日本歌謠學院的學長吳晉淮舉辦歸國演唱會時的演講內容。這是他時隔好幾年後，難得一次的回鄉演出，從內文中可以感覺得出他對這場演唱會的重視，還有自然流露的激動與真情[1]。

＊1
出自「許石文獻013-0034」，為「南都戲院吳晉淮回臺演出_許石講稿稿」。

這應該是許石在此階段最盛大的演出，在他的樂譜作品中，有一批以「女王唱片」或「文夏」為記號譜紙的樂譜手稿，都跟這場「歸臺音樂會」有關。

演出現場發送的節目單是由許丙丁編寫，演出者包括許石、吳晉淮，以及大王唱片專屬歌手艷紅、鍾瑛、愛卿、顏華與文夏等人，其他還有影星江楓，音樂伴奏則由大王唱片管弦樂團擔當，另邀請號稱「臺灣唯一吉他名家」的胡樹琳獨奏演出[2]。

＊2
出自「許石文獻074-0010」，為「歸國演唱會節目單」。

這場演出，再度勾連了許石與許丙丁這兩位密切合作的戰友。戰後許石在臺南發展，受到許丙丁諸多照顧，兩人也合作了幾首歌。離開臺南後，北遷已6年多，許石從一位中學教師兼歌謠作曲家，成為事業小成的唱片公司老闆。這次為學長吳晉淮歸國發展舉辦的造勢演唱會，

■吳晉淮歸國音樂會（1957年）演出廣告。

他帶著參演歌手——吳晉淮、文夏、顏華和鍾瑛等人，前去拜訪許丙丁，受到丙丁先生的熱情款待，並在許宅外留下一張合影照片[*3]。

先前提過，吳晉淮在戰爭時期顛沛流離，戰後他在日本加入拉丁樂團。在許丙丁撰寫過一篇介紹文中指出，吳在日本灌錄歌曲多達三百多首，歌唱事業相當成功，文中還提到吳晉淮這次是因為「故國情濃」、「幎檔賣棹於春節前夕，返抵祖國」，預定在臺停留三個月作勞軍演唱。不過事實上，在那之後吳晉淮的事業重心就搬回臺灣，先為大王唱片灌錄〈南都之夜〉等唱片，接著在亞洲唱片灌錄〈港都夜雨〉等楊三郎的作品，還有〈港口情歌〉、〈流浪的吉普賽姑娘〉等拉丁風格歌謠；他作曲演唱的〈關仔嶺之戀〉和〈可愛的花蕊〉更在大眾流行音樂圈造成轟動，從此成為歌壇重量級歌手。

這場演唱會後，文夏和顏華也開始在亞洲唱片灌錄專輯唱片。1957年5月之後亞洲唱片發行首張「長時間臺語歌曲唱片」，其中文夏專輯主打歌〈夏威夷之夜〉，創下驚人銷售，為亞洲唱片的新歌專輯打響成功的第一砲。所謂「長時間唱片」，就是33轉、細紋的新規格唱片，一面可收錄4首歌，整張唱片構成一個專輯。

■許石在南都戲院吳晉淮回臺演出講稿。

*3

許丙丁舊家位於裕民街84巷，三老爺宮旁。相關照片刊登於雜誌，可參考：莊永明，〈讓臺灣歌謠活了起來的詮釋者——許丙丁〉，《時人雜誌》，1994年5月，頁208。

正當唱片業掀起新一波技術革新的時候，許石顯然將心力投注在音樂演出上。1959年1月10日，他在臺北永樂大戲院舉辦「許石作曲十周年音樂會」，節目包括《南都之夜》、《臺灣歌謠的花籃》兩部大型歌唱劇，另外還有新曲發表和舞蹈等節目，都以許石個人創作和早期老歌為演出內容。

這場音樂會載歌載舞，合作夥伴都是一時之選，包括多才多藝的音樂人黃國隆，身兼舞臺總監、編導與燈光設計等工作，華聲廣播電臺名嘴李其灶參與編導和演出，此外還有舞蹈家王月霞率領舞踊研究社跨刀演出，王月霞也就是日後創辦「藝霞歌舞團」*⁴的臺灣本土流行舞蹈藝術家。

＊4
「藝霞」是1970年代團員集體生活訓練演出的代表性舞團，舞蹈家王月霞與其兄王振玉籌組。王月霞師承舞蹈家林香芸（名音樂家林氏好的女兒）。

在這場音樂會落幕後，許石每逢十年就會舉辦一次大型音樂會，可惜他早逝，只舉辦了三次，到1979年的三十周年音樂會成為絕響。

創作十周年音樂會舉辦前後，許石的音樂製作發生很大的改變，這裡我們來看看他的編曲作業。就流行歌業的概念來說，好的詞曲固然重要，「編曲」更是決定了整張音樂作品能否走紅的重要條件。臺灣名編曲家莊啟勝先生曾說過，製作一首歌好比蓋一棟房子，詞曲作家像是搭建主體結構的建築師，至於後續的內裝、管路與裝潢，都是編曲家的功夫。房子住起來是否寬敞、舒適，室內設計是相當關鍵的原因。同樣的道理，一首歌好不好聽，編曲家的工作亦至關重要。

許石留存了大量的樂譜手稿，可見他幾乎一手包辦了唱片製作和音樂會編曲的工作。從大量的樂譜中，單就樂器編制就可以發現：1950年代的套譜中使用的幾乎都是西洋樂器，不過到了1960年代，中國傳統樂器則常躍居主角。例如女王唱片譜紙編寫的〈秋怨〉套譜中，樂器包括Piano（鋼琴）、Bass（低音吉他）、T.P.（小號）、Violin（小提琴）和Klar（單簧管）、Viola（中提琴）等六樣。而在1960年代編寫的〈苦戀歌〉套譜中，則加入品仔（笛子）、Tenar Sax（薩克斯風）、T Binc、Drams（鼓）、Bass（低音吉他）、弦仔（胡琴）、Trumpet（小

號）、ALT Sax（中音薩克斯風）、ACO（木吉他）和Gutar（吉他）等十樣樂器，當中更以笛子、弦仔與小喇叭相互搭配，作為主旋律[5]。

這些紙面上的印象，直接反映在許石製作的唱片錄音當中。從完全西洋式的音樂編制，慢慢加入笛子、胡琴等漢族傳統樂器，這些都是許石個人在音樂創作上累積經驗、發揮巧思，點滴融會而成。

在這個時機點，唱片業也發生翻天覆地的改變。1957年之後，由於塑膠工業的迅速發展，大容量的33轉唱片隨即被推出市面，唱片原料與壓製技術掀起一波革新，隨後不久，純塑膠壓製、輕薄而不易摔破的唱片登上市場，短短兩三年間完全取代了蟲膠唱片，成為唱片業的新主力商品。

在這波技術革新的潮流中，位於許石故鄉臺南的「亞洲唱片公司」迅速崛起。

亞洲唱片位於臺南永福路底健康路旁，經營者蔡喜早期經商印尼，

三子蔡文華生於臺灣，1945年於臺北工業學校畢業，約1955年起開始經營日本翻版唱片，發行專輯類別有西洋音樂和日本流行音樂，以優良的錄音品質打下基業。此時，在臺南主持吉他音樂班的流行歌手文夏也嘗試製作流行歌唱片，他與蔡文華研究錄製新曲，在蔡家客廳錄製〈飄浪之女〉、〈南國的賣花姑娘〉等創作歌曲，逐漸嶄露頭角[*6]。

1957年5月，許石剛忙完吳晉淮歸國音樂會的同時，亞洲位於健康路唱片工廠旁的錄音室也完工啟用，並組織了一支管弦樂隊，找來文夏、紀露霞、顏華、李清風、吳晉淮與藍茜等歌手，由林禮涵、雲萍（本名黃英雄）、莊啟勝、楊三郎編曲，大量製作臺語流行歌曲，以翻唱日語歌曲為主，開啟臺語歌曲的新紀元[*7]。

藉著唱片製作的新技術，再加上援用日本歌曲的音樂概念，亞洲唱片公司壓低製作成本，大發利市，蔡老闆更要求歌手不得到其他公司灌錄唱片，積極網羅歌星，很快就獨霸臺語流行歌壇，可說是建立流行歌唱市場的新典範。

反觀位於臺北三重的大王唱片公司，由於錄音技術落後、唱片產線也無力更新，音樂陣容更是無法比擬，只得讓出「唱片大王」的寶座。即便如此，許石仍堅持本土創作，甚至進一步推出鄉土風格更強烈的作品，與整體唱片歌壇形聚的新興格局正好背道而馳，就此與幾位長年合作的戰友分道揚鑣，踏上屬於自己的音樂旅程。

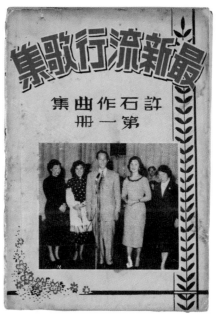

*6
關於亞洲唱片的創業，由呂興昌教授提供，相關研究參考黃裕元著《歌唱王國的崛起：戰後臺語流行歌曲研究1945-1971》。

*7
關於亞洲唱片成立錄音室前後的訪談，由劉國煒先生提供。詳見紀露霞口述、劉國煒整理《紀露霞的歌唱年代》101-103頁。

■ 周添旺編《許石作曲集》（1958年）封面

⑫ 許石音樂研究班

清涼溪水流過林秀珠的跤目，伊目瞯瞌瞌，徛挺挺，感受山溝內清涼氣味。許石老師也是褪赤跤(thǹg-tshiah-kha)，坐佇溪中央一粒大石頭頂面，手中一枝筆、一張紙，佇遐寫譜編曲。

「啊——啊——啊——」林秀珠按許石指示發聲，一沿一沿共聲音搝(giú)起哩，伊家己嘛有感覺聲音真響亮。

一段唱煞「秀珠仔——」許石老師叫伊來：「美惠感冒啊，今仔日換妳上臺喔」。

「喔……好。」領著新任務的秀珠，雄雄煞緊張起來。

＊＊＊

坐佇後臺，秀珠頭犁犁(thâu-lê-lê)看家己的手。一開始只是感覺手底冷冷，愈共注意，閣小可會攣(tshua)，愈(lú)看煞攣愈大个，正手嘛掠未牢……

「耶……鹹酸甜啦。」矮仔財老師拍斷秀珠的視線，笑笑提一包李鹹到伊面前。

「多謝老師。」秀珠細聲應，提一粒囥入嘴內。鹹香氣味嗆到鼻頭。

伊想起來啊，許石老師定講一句話：

『毛……攣一支嘛是毛，攣兩支嘛是毛，規氣去臺仔頂攏共挵出來啦。』

想到遮，秀珠發現手無閣攣矣，徛起來撥(pué)紅布幕看外口的觀眾席，一片黑暗。

伊對家己講：

着親像佇山崁內底，向水沖沖落來的大水唱歌。無問題！我欲大聲唱出來——

1959年許石在正聲電臺的節目中，放送要招考歌手四處巡迴的消息。這時年僅19歲，只有零星登臺經驗的劉福助（1940-）聽到了，前去應徵，從自付學費的歌唱班學起。也就在這一年，許石正式成立「許石音樂研究所」，在自宅開班授課，劉福助只繳了一期學費，從打基礎練唱學起，很快就成為許石民謠演唱會中的臺柱，灌錄民謠歌曲唱片發行，直到1961年3月入伍服兵役之前，他跟隨團隊參與多次演出[*1]。

林秀珠（1944-）也是許石帶進演藝圈的門生，1962年加入許石的歌唱訓練班，那年她16歲，父親過世後，家境清苦而開始找工作，她從三重的家走過臺北橋、往熱鬧的臺北市走，走到重慶北路的公園旁，聽見許石的鋼琴聲，深受吸引，被親切的許太太帶進去，要她試著唱首歌。許石聽完之後，覺得這個孩子是可造之材，只要她願意，而且取得家長同意，受訓後就可以隨團巡迴演唱，於是秀珠加入許石的歌唱訓練班，也等於加入許石的歌舞團，不過因為家境貧苦的原因，許石未曾向她收過學費[*2]。

此時正逢許石採編民謠與發表巡迴的階段，劉福助、林秀珠拜入許石門下後，日後各自發展，在歌舞廳界大放異彩，分別有「民謠歌王」和「民謠歌后」之美稱，正得自於許石的啟蒙與訓練。

*1
劉福助口述、劉國煒整理《快樂唱歌謠：劉福助的歌唱故事》36-47頁。許石音樂研究社報名簡章與報名表，出自「許石文獻065-0009~065-0011」。

*2
許朝欽等著《五線譜上的許石》13頁。關於許石幾位學生的訪問，另見於石計生〈第一卡拉OK裡關於許石的輝煌臺灣歌記憶：訪談莉莉與林秀珠〉。

■許石高徒唱片封套：林秀珠、劉福助。

早在正式成立音樂研究社之前，許石已陸續招收學生、訓練歌手，鍾瑛、顏華算是早期發展最成功的兩位學生。鍾瑛本名鍾秀卿（1925-2012），1951年左右就開始隨許石學習歌唱，在電臺現場演唱，後在女王唱片灌錄歌曲，最知名的代表作就是〈安平追想曲〉，日後還主持廣播節目、演出臺語電影，由於性格活潑，深受大眾喜愛。

顏華本名顏花（1938-2010），自幼愛唱歌又活潑漂亮，1955年就讀嘉義女中時，有次放暑假回臺北，舅舅周宗旭將她介紹給楊三郎，楊三郎因四處巡演不便收學生，於是轉介給許石。顏華在許石門下學習歌唱約兩年，參與了吳晉淮歸國演唱會，之後經由文夏推薦，在亞洲唱片灌錄歌曲，也接主持廣播節目，成為獨當一面的歌手[*3]。

日後的知名歌手林沖，在演出電影後，聽許石旗下唱片歌手鍾瑛提起自己上課經驗，而在1955年前後也去上過許石的歌唱訓練課，由於許石只教唱臺語歌謠，他當時對臺語歌沒興趣，因此只上了幾堂課[*4]。

音樂研究社開辦後，許石的學生，同時也是他旗下的唱片歌手、演唱會班底，許石太太的妹妹廖美惠，是1960年代許石門下的重要歌手，在大王出過個人專輯。此外，來自臺東的阿美族歌手朱豔華，擅常華語歌曲的林楓，這兩位傑出歌手，在許石旗下也都灌錄了不少歌曲唱片。

朱豔華來自臺東馬蘭部落，與劉福助是同期學生，許石創作了許多原住民風格的民謠作品都由她演唱，1962年以「阿美娜」之名在合眾唱

片灌錄原住民歌謠，後赴香港加入「筷子姊妹花」，演唱西洋歌曲、主持電視流行歌曲節目，大為走紅。林楓本名林淑惠，臺北雙溪人，1964年加入許石音樂研究社，學習三個月後便灌錄唱片，主要錄製華語歌曲，日後也演唱日語民謠專輯，她在許石麾下約莫兩年，不久後便回雙溪當老師。

除了灌錄唱片外，許石也參與了不少電視、電影幕後音樂製作，指導過許多電視歌手，由此結下緣分。1968年底黃俊雄編導電影《孝子流浪記》，由許石製作主題曲〈萬里尋媽咪〉，這首歌日後更成為電視布袋戲《雲州大儒俠》裡，史豔文兒子──史獻忠的人物主題曲，走紅大街小巷。至於主題曲演唱者，出身雲林虎尾的高義泰，當年僅有11歲，也藉此機緣開始接受許石的歌唱指導。及長成後，成為華視簽約歌手，發行多張專輯，載歌載舞，成為知名的偶像歌手[5]。

嚴師出高徒，提到許石的教學態度，受訪的學生不約而同地說「非常嚴厲！」據許石的子女觀察，他的課程通常以發聲練習開始，接著是五線譜的視譜驗收，將學生逐一叫到鋼琴前，要求他們將前一堂課交代的譜在他的鋼琴伴奏下唱出，有沒有練習他一聽就知道，唱得不好都會被罵，太糟糕的還會被他丟譜丟到後面去，有些學生因此臉色「青筍筍」[6]。

在他的嚴格要求下，許石的學生都很能唱五線譜，此外，他特別注重歌詞的押韻與臺語發音的咬字，對於各地方言的用詞差異也極其注重。當過他學生的歌手，咬字都特別清晰完整，就連說話也都顯得特別爽朗，語調深具共鳴，臺語說就是「大腹」，劉福助和林秀珠，就是許石典型的訓練成果。

除了歌唱，許石也教授樂理課程，據劉福助所述，他在許石音樂研究社時，也有外省人、阿兵哥或學校老師，向許石學習古典音樂和藝術歌曲，不過這樣的學生比較少。如果遇上不是歌唱的料，他就改教伴舞等其他表演，盡量讓每位同學在學習過程得到成就感。在1962年左右，

*5
關於朱豔華、林楓、高義泰等歌手的相關資訊，由劉國煒先生訪談調查提供。詳參劉國煒撰〈關於許石故事〉。

*6
許朝欽著《五線譜上的許石》57頁。

***7**
許朝欽等著
《紀念熱愛民
間音樂——許
石的一生》20
頁。許石的名
片資料由吳三
連臺灣史料基
金會提供。

許石的名片上，除了「許石音樂研究社」頭銜之外，另加上「中國民族舞蹈研究社社長」的名目，顯示他當時可能也在自家住所開設舞蹈班*7。

許石組建歌唱班，基本上是配合他所籌劃的巡迴演出活動。根據林秀珠的說法，當年許石帶隊巡迴演出時，經常帶著學生們到淡水河或各地溪邊，在大自然中訓練發聲技巧，他自己則坐在石頭上創作歌曲。

從劉福助、林秀珠的經歷，可以發現，許石開班授課本意並不在學費收入，尤其是幾位別具天分的歌手，正好可以成為他推動歌謠事業的生力軍。許石提供機會讓這些孩子們可以學、可以唱，還可能成名，同時也堅持嚴厲的訓練，培育了一批優質的子弟兵，不但唱出自己的一片天，更將許石歌謠創作的概念推廣出去，可說是將許石的音樂發揚光大的傳播者。

1966年的一篇音樂會報導中，描述了許石累積多年、桃李天下的情形：「19年來，他在全省有三萬多名學生，這數字看起來有點『海』，可是這卻是並不誇張的事實。」文中將許石早期在臺中工業學校教音樂，以及在電臺主持教唱節目，也算在教學資歷內：「許石一家人的生活幾乎全靠他個人的教唱來維持。他的訓練時間是每半年一期，每個月的學費是一百五十元。」*8

***8**
新聞報導〈許
石 注 重 民
謠〉，出自
《徵信新聞
社》1966年12
月24日。

既然有公開的學費價格，許石的歌唱班在這個階段的發展應該算是較為穩定。1967年呂訴上的兒子——中視資深導播呂憲光也曾在此短暫學習，他們在許石家門前的招牌下合照，當時許石家門有塊橫式招牌，主標寫著「許石音樂研究社」，右側註明「東京日本歌謠學院作曲專科畢業」，左下角則註明「太王唱片社連絡處」。

在現今留存的文獻裡，有幾封對歌唱有興趣的青年男女來信，想要拜入許石的門下當學生。1963年有位署名「白玉」的17歲女孩，信的內容是這樣寫的：

「許石老師：

我提起我的膽子，來寫這信給你，是為了對歌唱有希望，但無老師教，我希望你能做我的音樂老師，不知你意見如何？學費多少？什麼時間上課？請你詳細的告訴我。」[*9]

另外有封從環球建設公司寄出，署名為「崇拜您的蔡恆榮」的信件，提到自己將會去欣賞當時許石的歌謠音樂會，同時請教他有沒有開班授課……[*10]

這些拜師學藝的徵詢來信，純樸而羞澀，反映了當時青年人仰慕歌唱演藝的心思。這些戰後幾年間出生的新世代，伴隨著臺灣流行歌唱事業一同成長，愛聽也愛唱，或謙卑或熱情地追求歌唱夢想，是當年參與「歌唱王國崛起」的新生代，更是推動臺灣歌謠進一步演化發展的生力軍。

在這樣一個歌謠業大擴張的年代，以許石的名氣與人脈，如果擴增師資，養成教學班底，將音樂研究社發展成更具規模、更穩定營運的補習班，絕對是有機會的。不過，許石卻將主力投入歌唱演出活動，不僅採編歌謠、策劃演出，還投入成本繼續製作唱片，扮演多角化的流行音樂經營者──他似乎覺得，有更重要的事情，正等著他去實踐。

*9
出自「許石文獻138-0001至138-0003」。

*10
出自「許石文獻137-0001至137-0003」。

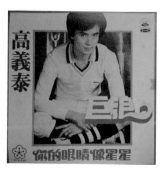

■許石高徒唱片封套：林楓、金塗、高義泰、超人合唱團。

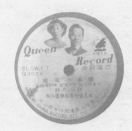

佇建設公司食頭路的阿榮，暗時兼差送貨經過中山堂。今仔日有表演，外面人真濟，聽講入場毋免錢，阿榮決定入來去看鬧熱。

軁(nǹg)過人縫看見臺頂，新奇的舞蹈當咧演出，親像有人相偕(sio-āinn)咧扭動，面看來閣歪歪怪怪，動作也真趣味。

趁音樂停睏「後一首是啥歌啊？」阿榮問邊仔手提節目單的觀眾。

「是……〈思想起〉……」阿榮聽見腔口怪怪，想講：耶，是外省人……

兩人用國語閣開講一下，對方講伊是來採訪的記者，本來翕(hip)相了就欲轉去交稿，感覺真趣味就閣看落去。

一陣品仔（phin-á）聲佇全場迴響，幾項樂器也漸漸加入。

兩人相頕頭，目睭閣看臺頂。

＊＊＊

八個查某囝仔撚跤細伐行出來，合唱「思－啊－想啊－枝－！日頭－出來滿天紅……」

唱完第一葩，樂器節奏有較緊小可，裝扮作穡人(tsoh-sit-lâng)的少年家對後面輕輕唱出聲，清朗響亮，那唱那行到舞台中央。

八个女歌手閣接落去唱一葩，唱到「阿哥轉去妹無伴……親像轆鑽刺心肝……」予人放捨的心情引人心酸。

音樂暫歇，查甫歌手牽長音：「噯唷——噯唷喂……較婿彼个阿娘啊底叫我……」

阿榮起雞母皮，這首歌有佇電台聽過，現場看表演是第一擺。男女歌手對唱，按怎悲傷、按怎無法挽回查甫的心……是外呢仔悲哀！

最後一个音停睏，阿榮親像對夢中精神彼款，看見邊仔有一位小姐人仔、提出手巾仔咧拭目屎，心內想：有影予人真感動啊——

前述這段故事，依據的是當年記者側面記敘許石民謠音樂會的過程，模擬一個觀眾被現場歌聲吸引，不由得佇足聆聽「臺灣鄉土民謠發表會」的見聞。以1960年9月13日許石在中山堂舉辦的發表會為例，當年的節目冊上有演出歌曲簡譜、演出照片與新聞剪報，主要男歌手是劉福助，女歌手有廖美惠、王美惠和林鐘伶等人，演出〈挽茶相褒〉、〈病子歌〉、〈桃花過渡〉、〈思想起〉、〈牛犁歌〉與〈卜卦調〉等鄉村歌曲，歌手們都戴著斗笠，打扮作農人，搭配布馬陣的牛頭、牛犁，還有臺語俗稱「公揹婆」(kong-āinn-pô)——也就是所謂的「老揹少」的演出；在〈鬧五更〉的演出裡，女歌手拿著手絹，與拿扇子的文人互動，呈現藝旦曲風格；〈客人調〉的歌手登臺，身上穿著一件寬布衫，肩膀還挑著扁擔；至於〈杵歌〉和〈山地好〉等「山地歌曲」則由朱豔華演唱，與其他多名舞者一同穿著原住民族傳統歌舞服飾上臺共舞。

　　上述「臺灣民謠」概念的演出，其實只是全套節目的三分之一。許石當年將整場節目安排成三個部分：「第一部臺灣歌謠」——演出許石作曲的臺語歌、「第二部中國歌謠」——演唱知名華語歌曲，最後才是「第三部臺灣民謠」，此三部分各別演出10首歌左右，全

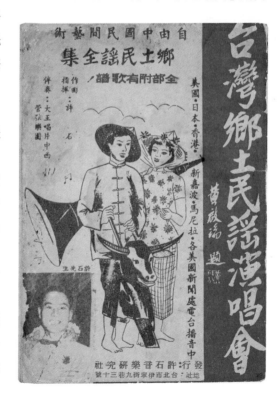

■許石主辦的台灣鄉土民謠言唱會演出冊封面。

■許石音樂會中的〈思想起〉演出。

場一共演奏約30首歌曲，最後再全體集合登臺，齊聲合唱〈終歸我勝利〉。

這套節目主要匯集了許石回臺以後的歷年音樂作品，特別強調民謠的採編成果，由他的學生們演唱，而他主要負責「大王管弦樂團」的指揮工作，流行音樂家林禮涵擔任鋼琴伴奏，舞蹈家王月霞則編排舞曲作為主要視覺效果。

在早期許多記述資料中提到，許石在1953年就開始舉辦民謠演唱會，不過，就目前可確認的第一手文獻來說，許石的民謠發表演唱最早的一場，應是1960年2月12日在臺北國立藝術館舉辦的發表會[*1]。

在許石最主要的作詞搭檔許丙丁相關文獻中也指出，〈卜卦調〉、〈鬧五更〉和〈丟丟咚〉等民謠填詞是在1960年1月22日脫稿完成[*2]。也就是說，這批作品在填詞完成3週後就正式發表。

實際上，許石早期發表的創作歌曲就略微帶點民謠的影子。1946年的〈南都之夜〉是他的作曲第一號，創作淵源就與民謠有關；1959年「許石作曲十周年音樂會」裡發表的一首〈思情怨〉，也就是後來的〈三聲無奈〉，係「恆春調」的衍生創作。在當時的演出特刊裡，黃國隆曾撰寫專文介紹許石的創作特色，就格外強調許石作曲經常運用「臺灣古典音調」、「顯出古色古香的鄉土情調」等語，暗示了許石作品本質的「民歌基因」。在1960年2月的這場音樂會，許石正式將「鄉土歌謠」、「民謠」的概念推出，並冠名為音樂會的主題[*3]。

在許石文獻裡有著大量《臺灣鄉土民謠演唱會》的演出專冊，作為表演節目表，仔細看又可分出至少三個版本，封面相當類似，開頭都附有許丙丁的〈寫在許石鄉土民謠演唱會前頭〉一文。文中提到：「黃臺北市長大力首先在臺北國立藝術館發表，意外獲得美國新聞處，諸公私營廣播電臺，諸先生讚賞，因此，決定全省巡迴獻唱，懇請大方指教與協力」[*4]

文中提到的「黃臺北市長」，指的是1957年至1961年8月間任職臺北市長的黃啟瑞，他也是封面題名的題字人。由於這場發表會激起熱烈迴響，於是展開巡迴演出。而後4月5日在臺南世界戲院演出，5月14至

[*2]
參考呂興昌教授編寫的許丙丁年譜，出自呂興昌編《許丙丁作品集（下）》678頁。

[*3]
〈思情怨〉也就是1967年由許石學生林秀珠（藝名丁玲）灌錄、雷達唱片發表走紅的〈三聲無奈〉。相關手稿出自「許石文獻088-0001至088-0009」。

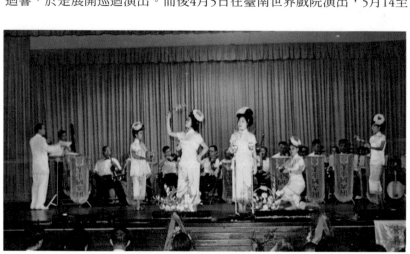

■演唱會演出〈六月茉莉〉現場。

在許石遺留文獻中有大量《臺灣鄉土民謠演唱會》演出專冊，分析大概有三個版本。最早版本應該是出版於1960年5月永樂戲院演出；第二版本註明為「赴菲前公演」，可能是該年9月臺北中山堂演出；第三版對照許石住遷徙資料來看是1962年印行。

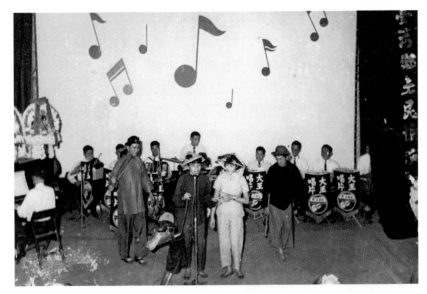

■〈牛犁歌〉演出。

■〈哭調仔〉演出。

15日在臺北永樂戲院舉辦。第一版《臺灣鄉土民謠演唱會》小冊子，就是這次南北巡迴印行發送的出版品[*5]。

自此而後，許石積極展開民謠巡迴演出事業。這一波南北巡迴演出後，同年9月，在臺北中山堂那場表演就顯得更為盛大，除了事先的宣傳報導外，演出後還有相關評論在報章發表。

從這些新聞報導中也可以發現，同套節目還曾在兒童樂園藝術館演出，10月下旬更計畫前往菲律賓進行公演[*6]。據當時團內第一男主角劉福助的記述，他們先後在臺北、臺南與高雄等地演出，他對臺北的藝術教育館和高雄的壽山戲院這兩場演出有印象。一團三十多人一起搭卡車，從臺北一路南下巡迴演出，在臺南的演出是許丙丁出面贊助的，許丙丁還宴請團員，招待大家去運河乘船遊覽。至於去菲律賓的計畫，是一位回臺華僑欣賞演出之後提出的邀約，後來因劉福助接到兵單，導致第一男主角無法出國表演，全團乃放棄去菲律賓的想法。

*5
演出訊息可參考呂興昌編《許丙丁作品集（下）》675頁。演出內容推斷應該就是最薄的《臺灣鄉土民謠演唱會》、也就是第一版小冊的最後一頁所列。參考：「許石文獻093-0001至093-0007」

*6
報導內容為〈臺鄉土藝術將赴菲演出〉、〈鄉土歌舞明起續演〉，分別出自《聯合報》1960年9月14日及16日的第6版。

■許石雙胞胎女兒「香蕉姑娘」1966年登臺演唱〈卜卦調〉。

＊7
參考許朝欽等
著《五線譜
上的許石》
10-11頁及劉
福助、劉國煒
著《快樂唱歌
謠：劉福助的
歌 唱 故 事》
46-47頁。劉
福助提到當時
菲律賓公演並
沒有成行，一
是經費問題，
二是劉福助接
到 兵 單、不
久後就入伍服
役。

據劉福助的觀察，由於當時沒有歌廳，臨時調動這麼多人一起生活和行動，又久久才演出一次，票房如果沒有接近滿座，基本上是不足以結算戲臺、飯店和樂團等成本開銷，實在入不敷出[7]。

在巡迴期間，許石也撥空將當時演出的主打民謠歌曲錄音，關於錄唱片這件事，劉福助也是記憶深刻，許石手稿曾提到，由於演出受到「美國新聞處」的矚目與支持，因而受邀前往美新處位於南海路的錄音室錄音。交響樂團的樂手共有十多位，由許石負責指揮演出，由於必須跟樂團配合同時演出，只要有人出錯，就得全部從頭再來。但因為練習充份，表現不錯，竟只花了一天就順利完成三張專輯的錄音工作[8]。

許石團隊錄音的地方在南海路的美新處林肯中心，是美新處電臺的所在地，亦即今天「國家二二八事件紀念館」。「美國新聞處」（United States Information Service）在當年是非同一般的單位，是臺美邦交時期美國新聞署成立的海外新聞單位，透過新聞媒體和電臺，進行支

＊8
劉福助、劉國
煒著《快樂唱
歌謠：劉福助
的歌唱故事》
44頁。

■ 許石演唱
〈臺灣好地
方〉。

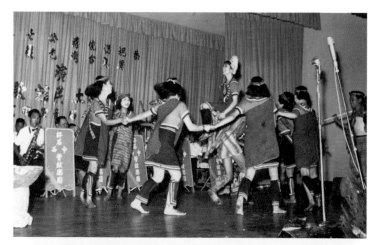

■許石音樂會
中的原住民歌
舞演出。

■1966年許
石學生陳春蘭
演唱〈我愛臺
灣〉。

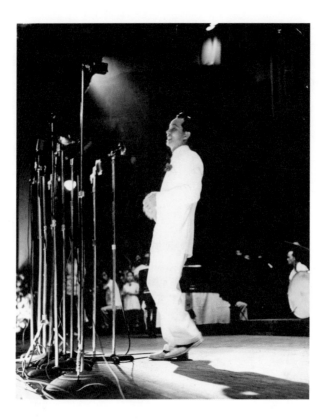

援美國外交政策的宣傳工作。據歌壇記述,早期臺北唱片界多在孔廟附
近的「和鳴錄音室」錄音,該錄音室由葉和鳴成立,利用美新處淘汰的
錄音器材搭造起來,而葉和鳴原先就是美新處的員工,可能的情況是,
葉和鳴仍未創辦錄音室,許石或許是透過葉和鳴的居中牽線,借用美新
處的錄音室錄音[*9]。

*9
此處資訊由劉
國煒先生訪談
提供。出自劉
國煒〈關於許
石故事〉。

　　後來這批錄音作品分別以大王商標編號為「KLK-60」、「KLK-
66」、「KLK-67」,並整編為「臺灣鄉土民謠全集」。全集首度整編
應該是在1962年之後,編號在前的還有三張,分別為KLK-57、58和
59,錄音時間不一定比較早,約莫都在1960年至1961年間,例如當中
〈南都之夜〉註明是「池真理子小姐來臺公演音樂會在國泰戲院實地錄

音」，由許石、廖美惠演唱，跟報章新聞搭配驗證，時間應是在1961年3月[*10]。

　　值得一提的是，其中有一首特別可愛的歌曲〈一隻鳥仔〉，許石安排了自己的三個女兒錄音演唱，當時她們的年齡大概只有五到七歲，聲音活潑稚嫩，唱法卻不失穩重，是很有意思的兒歌作品。

　　這6張歌唱專輯後來彙整成一套《臺灣鄉土民謠全集》，再加上後來製作的各種民謠和臺語名歌演奏曲專輯，全套完整版共13張，成為「大王唱片」製作塑膠唱片後的主力商品。除此之外，1965年左右許石又補作一張民謠演唱專輯，為太王唱片發行編號「KLK-64」。整體來看，許石曾收入「臺灣鄉土民謠」的歌曲唱片共有7張、內容共47首歌曲，可說是許石民謠採編的心血結晶[*11]。

　　唱片製作是許石推廣民謠理念不可或缺的一環，也確實發揮了莫大的影響力。在《臺灣鄉土民謠全集》推出後，除了許石的大王唱片之外，坊間也開始出現民謠唱片，如合眾唱片公司製作的《中國民謠臺灣篇》專輯，由林禮涵編曲，知名歌星吳晉淮和張淑美灌唱，其中多首歌曲與許石所採編的作品雷同。原先是國小老師出身的林福裕（1931-2004）也在此時期投身唱片業，主導幸福唱片公司在1965年7月出品《臺灣民謠集》專輯，由「幸福男聲合唱團」以重唱和聲的方式演繹民謠，引起相當不錯的迴響。而當年在嘉義中學讀書的簡上仁，在父親開的電器行裡聽到許石的鄉土民謠唱片，覺得曲調熟悉卻又新潮動聽，也在心中埋下追索民間歌謠、推動民謠薪火的種子。

　　許石的民謠採編作品，結合鄉土情懷與音樂魅力，藉著巡迴演出、廣播電臺與唱片散播各種管道，慢慢培養了一批聽眾，帶動大眾潮流，對臺灣流行音樂發生莫大的影響。

*10
池真理子為日本知名爵士歌手，1960年展開全球巡迴演唱，在1961年3月來臺在臺北國泰戲院演出三天，為當時流行音樂盛事。新聞報導〈日本歌星將演唱〉出自《聯合報》。

*11
1964年版「大王唱片目錄」中，《臺灣鄉土民謠全集》共有演唱6集、演奏曲7集。6張一套的大王唱片版為國立臺灣歷史博物館館藏。許石後來經營太王唱片又重編集數，納入新製作的編號KLK-64《新臺灣民謠第五集》。

畫出歌謠新藍圖

許石坐佇桌仔前，原子筆佇五線譜紙頂黜(thuh)咧黜咧，躊躇真久：毋知欲按怎開始寫較好……

若是寫譜伊總是真緊，欲寫文章，筆攑起來筆尖親像加五斤重全款。

整理桌頂的文具，許石徛起來伸勻，想講：無嘛是來䁽一咧好啦。

坐落邊仔撐(the)椅，許石目睭瞌(kheh)起來……

　　　＊＊＊

餐廳包廂內底，大家坐佇榻榻米頂，臺頂个人咧唱歌跳舞，臺跤逐家拍節奏，有人已經醉茫茫，亦有人只是靜靜聽。「Bengawan Solo——」

「許君，小可食一下啦。」

「哦？噢！好，非常感謝。」印度尼西亞來的同學講，這是怹遐上新流行的歌謠。閣真有浪漫氣味……許石聽了茫酥酥。

這首歌聽煞，有同學用湯匙敲(kh歌)玻璃杯仔講話：「這首歌實在真好聽，無咱來唱每一人怹遐的歌謠，好無？」逐家喝好。

朝鮮來个同學隨攑(giah)手：「阿里郎阿里郎……」唱無兩句，開始有同學撆(iat)手講：「這聽過矣，換人換人。」

現場有泰國的同學，討論了後攑手合唱一塊有皇室氣味、真大範的歌。閣來清邁、馬來的同學相繼接攑手，一條一條直直唱，東南亞的浪漫歌調予人輕鬆閣沉迷。

「喂，許君，欲唱啥啊？」現場幾个臺灣來的查某囡仔，摸(giú)許石的衫仔裾尾來討論。

「無來唱〈心酸酸〉按怎？」許石提議，有同學講無聽過……「〈望春風〉咧？」歌詞未曉。「啊無〈桃花過渡〉？」「大石君，彼條歌足無正經！」有女同學抗議。

「臺灣哪有家己的民謠啊？」一位臺灣同學講。

現場臺灣人真濟，煞激未出一條歌，許石欲攑手閣攑袂起來，愈來

愈緊張⋯⋯

⁂

　　許石在日本確實發生過類似的情況，一份記錄在1963年以日文撰寫而成的手稿裡，他反覆謄寫、修改了好幾次，為的是要遞交給「嘉新水泥文化基金會」企劃書，提案分成三個篇目，分別是：〈目前的臺灣鄉土民謠採集〉、〈有關臺灣鄉土民謠的發展〉、〈臺灣鄉土民謠組曲交響曲作曲計畫〉。許石以一件陳年往事破題，敘述自己蒐集民謠的動機。他說：

　　「敝人住在東京學習作曲法之時，住處有幾名同鄉的女子醫專學生畢業，在歡送畢業生的遊藝會（同樂會）上，聚集了東南亞各國的學生，同樂會節目要唱一首自己國家的歌謠，來表達對畢業生的祝福。節目進行當中，輪到自己要唱臺灣民謠時，感到非常困難，與那群學生聊到有人聽過臺灣民謠嗎？有人曾經唱過嗎？但都沒人知道、也沒人會唱。實在沒辦法，只好跟同樂會的大家說臺灣沒有民謠可以唱。在場的其他各國學生笑著說：『怎麼可能自己的故鄉會沒有民謠呢？』聽到這裡，敝人對臺灣民謠不為一般大眾普遍瞭解感到羞愧⋯⋯」[*1]

　　這段往事距離他寫下這封信的時間，也已經過去了將近二十年，在這期間，他所採集的歌謠，經由他親自編曲，已經數次巡迴演出，這系列歌曲大受好評，也灌錄成唱片，只是忙於巡迴、沒有足夠的資金和時間製作，更無法大量發行販售。為了推廣臺灣民謠，他四處奔走，終於漸漸有了眉目，有基金會似乎願意出資贊助，有機會將他編寫製作的臺灣民謠作品以優良的品質量產發行──想到這裡，他寫得更起勁了：

　　「幸運的是，臺灣鄉土民謠有著熱情、甜蜜且優雅的旋律，與世界各國民謠相比並不輸人，有自身獨特的味道。擁有美麗風土的臺灣、擁有暖和氣候與溫順民情的臺灣、擁有豐富農產物的臺灣，由此而生的臺

*1
許石撰〈有關鄉土民謠採集〉，出自「許石文獻013-0010」左頁。原文為日文，李龍雯協助辨識翻譯，全文請參閱黃裕元撰〈許石的「民歌行動」──兼談民間音樂史料的研究與展望〉，收入《重建臺灣音樂史研討會論文集》65-68頁。

灣民謠，讓聽的人進入『美中之美』的如痴如醉境界。」（摘自〈有關臺灣鄉土民謠的發展〉）

從這段文字可以看得出來許石對臺灣民謠的熱愛。當他書寫臺灣之美的同時，想必再次回憶起當年同樂會上的遺憾，若是現在，他可以毫不猶豫地用口哨吹出原住民的山歌，歌唱客家人的採茶褒歌，〈六月田水〉、〈病子歌〉……的旋律，此刻都迴繞在他的腦海中。各個在臺灣的族群，在這物產豐饒的寶島上，滋養出屬於他們的歌謠，他想要透過演出再現而出，讓大家也能親身體驗浸潤過後的生命之歌。

在這篇文稿中，許石絮絮概論著臺灣民謠，展現了作為一名田野調查者的經驗與敏銳度，他將臺灣民謠分為四大類：「源自平埔族的閩南民謠」、「源自白字戲仔的車鼓民謠」、「源自客家族的採茶民謠」、「源自高山族的山地民謠」。

首先，「閩南民謠」與「平埔族」的關係，是相當具有先見之明的看法，一直到1990年之後的音樂學研究中，才注意到「牛犁歌」、「草螟弄雞公」與西拉雅歌謠的關連，恆春半島知名的「臺東調」在當地又稱作「平埔調」，也是一個線索。其次，「車鼓民謠」一般說是源自中國閩南、粵東一帶的歌舞小戲，而「白字戲仔」原指民眾對使用本地方言的戲曲的直接稱法，臺灣的七子戲、潮音戲、亂彈戲和歌仔戲等，都可稱為「白字戲」，總體而言就是一般俗民都能聽懂、看懂的戲曲。許石將複雜的戲曲體系加以分析，同時參酌了各種語系與音樂之間的交錯關連，解構再組合而成一幅鄉土民謠的源流發展圖。

他整理了田野調查期間的經歷與論述，寫了這麼多，緊接著提出兩大計畫：第一是大量發行6張一套的《臺灣鄉土民謠全集》，第二則是要作交響曲。

事實上，大王唱片社此時已經發行了這套唱片，許石形容這套唱片已然成為「初次來臺的東南亞華僑、美國、日本等觀光旅客的最佳臺灣伴手禮」，而廣受歡迎。然而，唱片本身有音質不佳與包裝粗糙的問

題，如果獲得贊助，就能做出跟得上「世界水準」的唱片。

計畫裡還詳細提到了唱片規格、封套與印製成本：「金色雙龍花樣」的圓標、外包裝盒、箱子及封面，一套六張1,000套、不計工資，光是原料和印刷成本大概就要新臺幣12萬元。

在這批稿子當中，許石更進一步提出了製作「交響曲」的計畫。他說，只要給他一個安靜的環境、一部鋼琴、一張紙和一支筆，還有一年的時間，他要比照德弗札克《新世紀交響曲》的規模，寫就一部四樂章的管弦樂交響曲，規劃如下：

「第一樂章為平埔民謠篇，速度為適度、愉快的急速（Moderato-Allegro、Molto），詠嘆調（Aria）形式。第二樂章為客家民謠篇，速度為非常活躍地（Molto Vivace）迴旋曲(Rondo)形式。第三樂章為白字戲仔、哭調仔民謠篇，速度為行板（Andante）和慢板(Adagio)，三重奏(Trio)形式。第四樂章為山地民謠篇，速度為快板（Allegro）、有力熱烈地（Con Fuoco）奏鳴曲(Sonata)形式，且強調每一小節的定音鼓（timpani）鼓聲，恰好暗示臺灣的進步正雄壯活潑持續發展中。」

許石將臺灣民謠分成四種類，精準捕捉各類民謠的特質，安排快慢速度，作成四部管弦交響樂，活化質樸的臺灣民謠，企圖讓人一聽，就知道這是充滿臺灣特色的交響樂。他預期這部樂曲完成後：「對今後的臺灣想必會吸引世界人士更加注目；對自由中國臺灣的存在，也相信能向世界各國有良好的宣傳……在國家經濟發展良好的此刻，我們同時不得不去思考臺灣在世界中的國家地位。」[*2]

1960年代，屬政治戒嚴、動員戡亂時期，許石基於為臺灣發聲的素樸動機，找尋臺灣人的聲音與出路，對本土社會文化提出綜合性的論述與整體關懷，這些說法，放到當時的音樂界或知識界來看，可能是意圖詭異不明、甚至帶有某種敏感的政治意識。然而，過了將近半個世紀以後，臺灣社會經歷了本土化與民主化的進程，現在的我們看來，這些構想卻顯得閃閃發光，格外珍貴。

*2
相關手稿內容為「許石文獻013-0004至013-0015」。全文內容請參考黃裕元撰〈許石的「民歌行動」──兼談民間音樂史料的研究與展望〉，《重建臺灣音樂史研討會論文集》65-68頁。

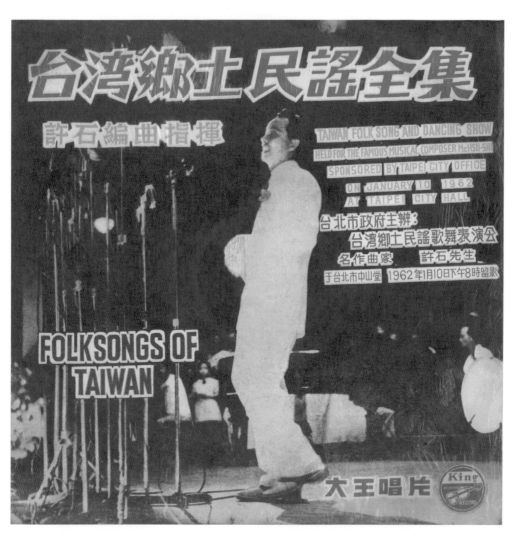

■許石設計的《臺灣鄉土民謠全集》唱片封套，乃取自1962年拍攝照片套色（臺史博館藏提供）。

從這份手稿，可以看出許石透過臺灣音樂整理與研究過程，展現出強烈的臺灣意識與精神。事實證明，發行唱片、創作交響曲這兩大願景，他都做到了。

　　首先，許石大王唱片社發行了《臺灣鄉土民謠全集》套裝唱片，有兩張主視覺強烈的封套，一是以他本人1962年1月10日在中山堂舉辦音樂會時，登臺演唱的照片作為封面，當時他穿著一身白西裝，在多支立式麥克風前，展現出眾望所歸的迷人風采，並附有他的音符簽名。另一張則是構圖豐富而熱鬧的版畫，有頭戴斗笠、唱著牛犁歌陣的男女，左有拿扇子的婆姐、右有手持長菸，唇上兩撇鬍鬚的老生，背景則是赤崁樓。

　　這套唱片流傳相當廣泛，在收藏界尤其以編號「KLK-60」，收錄〈思想起〉、〈丟丟咚〉、〈卜卦調〉等歌曲的專輯最為常見，甚至在不少圖書館也有收藏，傳播相當廣。

　　至於交響曲，則是在1964年正式發表，亦在當時社會媒體掀起一陣波瀾。

■許石精心設計的「金龍紋」唱片圓標。

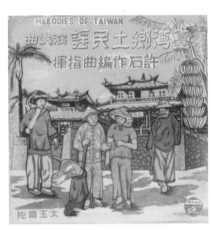

■許石親手設計的《臺灣鄉土民謠全集》唱片封套（臺史博館藏提供）。

1960年代許石主辦大型音樂會演出一覽表

時間	節目名稱	演出地點	內容演變
1960.02.12	臺灣鄉土民謠演唱會	臺北／國立藝術館	首度以大量民謠演出為主題的音樂會，發表〈思想起〉、〈丟丟咚〉等歌曲。
1960.04-05	臺灣鄉土民謠演唱會	臺南世界戲院、臺北永樂戲院等地巡迴	節目同上，分作「臺灣歌謠」、「中國民謠」（又名時代歌曲）、「臺灣民謠」三大部分。
1960.09.13	臺灣鄉土民謠發表會	臺北／中山堂	共22首歌曲，加入「山地歌謠」。
1962.01.10	臺灣鄉土民謠歌舞表演會	臺北／中山堂	加入「烏來山地歌舞團」的演出。
1963.02.12	新奇木偶劇晚會	臺北／介壽堂	與「世界一木偶劇團」（黃俊雄率領的布袋戲團）配合演出，內容演唱鄉土民謠。
1964.10.10	臺灣鄉土交響曲發表演奏會	臺北／國際學舍	節目壓軸演出「臺灣鄉土交響曲」四個樂章，同步錄音製作唱片。
1965.12.25	臺灣鄉土民謠歌舞作曲發表會	臺北／國際學舍	
1966.10.10	臺灣鄉土民謠歌舞作曲發表會	臺北／國際學舍	
1968.10.11	中國各省民謠演唱會	臺北／中山堂	演員穿著中國早期國民服。主打雙胞胎姊妹「若比娜」出場演出，國內各大報、China News皆有大篇幅報導。
1969.12.22	許石作曲二十周年紀念發表會	臺北／中山堂	

■許石自述民謠採集歷程與音樂製作概念手稿。

⑮ 交響臺灣夢

臺灣樂器佮現代西洋樂器，合奏出強調音樂開始的d小調，是〈心酸酸〉也是〈哭調仔〉……戰爭親像一場惡夢全款……〈南都之夜〉慢慢仔出來，也就是〈新臺灣建設歌〉……啊戰爭已經過去矣……小提琴彈奏，寬寬仔(khuann-khuann-a)，看見溫暖的臺灣鄉土風光，漸漸開展成明朗的音調，歡喜快樂是光復的氣氛，予戰爭破壞的街市漸漸咧恢復，囡仔咧唱〈一隻鳥仔〉，姑娘仔輕鬆吟唱〈六月茉莉〉，歌仔戲班唱的〈都馬調〉，山頂做工課的男女相褒唱〈思想起〉……開始咱活潑快樂的生活，講起古早代誌真是有滋味，平靜進入暗暝……

雄雄，紲落來一陣大雨，拍落滿地ê「雨夜花」，心內真艱苦啊……

好佳哉過轉工就晴空萬里，來去庄腳散步，牽牛仔兄歕(pûn)品仔、也聽著〈牛犁仔歌〉，心情開朗起來，廟口有人咧演出〈拋彩茶〉，規庄頭的人攏來到，蹛(tuà)遐作伙迌迌(tshit-thô)，節奏加快，〈牛馬調〉、〈月月按〉相接奏出……咱上溫和美麗的鄉村風光啊……真是令人疼愛的臺灣寶島。

親像熱天下埔、雄雄落來的西北雨，音樂一下煞，一陣嘆仔聲「嘩……」響起。

許石背向觀眾、大大喘一口氣，徛踮指揮臺頂面的伊心情激動，只有樂隊同志看會着，伊強愈滴目屎的表情。

掀過樂譜、攑起雙手，正手小可振動：閣來……

前面描述的音樂概念，改寫自許石撰寫的〈臺灣鄉土交響曲〉第一樂章「臺灣鄉土風光」的說明文，該文刊登在1964年10月10日的發表會節目單上[*1]。這一天，在臺北國際學舍的音樂會上，許石穿著紅色西裝、打著紅色領結，手持指揮棒，登臺指揮發表這部作品。

這場音樂會備受矚目，先前各大報就以不少版面篇幅進行宣傳，而在音樂會當天的報導中，許石更是公開表示：「我有一個理想，是希望那些幾乎被大家遺忘了的臺灣鄉土民謠，能夠重在臺灣民眾的心胸中燃燒起來！」[*2]

音樂會當天晚上7點至9點多前後，共演出兩場，隔天也有報導與評論，現場錄音則由許石經營的太王唱片公司以編號「KLK12-1」發行為黑膠唱片，並在演出節目單與後來發行的唱片封底上登載了樂曲的內容梗概[*3]。

第一樂章是組曲式音樂形式，以筆者實際聽得，歌曲內容依順序有：〈南都之夜〉、〈卜卦調〉、〈一個鳥仔〉、〈六月茉莉〉、〈西樂都馬〉、〈思想起〉、〈雨夜花〉、〈牛犁歌〉、〈拋採茶歌〉、〈牛馬調〉、〈月月按〉等共11首歌曲。嚴格來說，這些歌曲並不一定是臺灣傳統民謠，開頭的〈南都之夜〉就是他自己作曲，〈雨夜花〉是鄧雨賢的作品，〈西樂都馬〉(或稱〈都馬調〉)是來自漳州劇團引進的曲調，〈牛馬調〉在當時被認為是高雄民謠，也是當年最紅的禁歌〈鹽埕區長〉的別名，其實是源自日本時代的創作歌謠[*4]。在這部組曲中，許石將新舊歌謠參雜串聯，曲調氛圍浪漫，別具巧思。

我們再把這段音樂放到戰後社會情境去想像，會有更深入的理解。

許石以〈南都之夜〉——也就是〈新臺灣建設歌〉開場，暗示了戰後之初百廢待舉、經濟崩盤的社會苦情。接著安排〈卜卦調〉、〈一隻鳥仔〉、〈都馬調〉、〈思想起〉等曲調輕快的歌謠，從許石的採譜說明來看，這幾首歌暗示了乞丐、兒童、歌仔戲和相褒，濃縮臺灣本土社會面貌的象徵，雖然略具悲傷的氣質，卻也由此逐漸走出戰後初期的殘

*1
「臺灣鄉土交響曲作曲發表演奏會」節目單出自「許石文獻070-0001~070-0004」。

*2
楊蔚〈訪許石談台灣鄉土民謠〉，《聯合報》1964年10月10日。

*3
該錄音2015年隨《五線譜上的許石》一書由華風文化復刻出版。

*4
〈鹽埕區長〉原曲來自1931的〈業佃行進曲〉（郭明峯作曲），關於天使唱片出品《鹽埕區長》唱片專輯的事蹟與效應，可延伸閱讀黃裕元〈鹽埕區長——臺灣成人世界的國民記憶〉一文。

破和衰敗。緊接著急轉直下奏出〈雨夜花〉，這首曲調堪稱臺灣歌謠中都市悲劇的代表，就其描述的時間點，不禁令人聯想到228事件。但哀傷的曲調僅僅行進了幾個小節，接著就在平穩的定音鼓伴奏下，演奏出帶點「倫巴」節奏的〈牛犁歌〉、〈拋採茶歌〉、〈月月按〉和〈留傘調〉等等一連串的車鼓民謠，曲風詼諧而有趣，讓聽眾身歷其境地感受到豐富多變的鄉村溫暖風光。

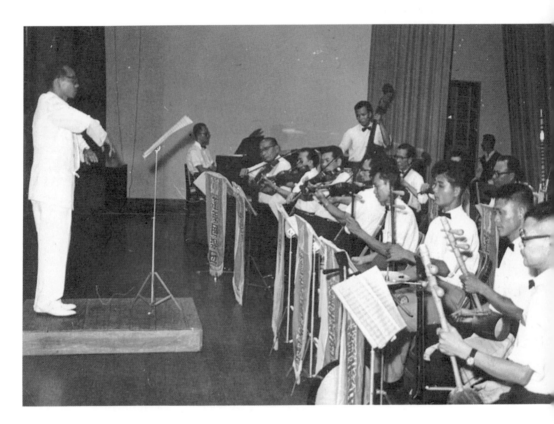

■許石指揮音樂的民謠演出。

在這樣忽而緩慢沉重，忽而歡樂輕盈的農村歌謠中，流露出大時代變動下的寶島鄉土風光，更反映了戰後初期普遍的大眾心理與歷史經驗。

第二樂章主題是客家山歌，許石的作曲說明寫道：「用Ob.（雙簧管）奏出客家人部落出現，國樂的「古吹」（嗩吶）奏出黎明。採茶孃都上山，開始採茶忙著工作，輕鬆地奏出山歌來。工作後下山坡到街上去買東西，街上五彩繽紛、非常熱鬧，她蹓躂了一陣才回家。音樂由種種的客家旋律組成，表現豐富的節奏明快萬分。」

開場以嗩吶表現客家八音的響亮效果，接著奏出的是〈採茶歌〉，也就是知名的「天空啊……落水喔……」那個調子，再之後是被稱為〈開金扇〉的小曲。後半段帶點「曼波」的節拍與〈山歌仔〉的曲調，整體顯得明快又活潑，呈現許石想像中那幅客家庄繽紛多彩的生活面貌。

第三樂章主題為戲曲裡的哭調仔組曲，說明指出：「獨特的臺灣樂器『大廣弦』和『長幹月琴』為主體奏出臺灣特有的民謠哭調仔，描寫白字戲仔藝人的遊浪生活。甘、苦、悲、歡具有之，變化無窮，有濃厚的臺灣鄉土風味，全樂章奏出臺灣獨特的旋律。」

這個樂章是從早先許石曾製作過的一首大曲〈全省各地哭調仔集曲—想思〉演變而來，以許石所記調名，首先出現的是「正哭」，接續的是「反板哭」，以及帶有倫巴節奏的「萬華哭」，然後依序進入逐漸放慢的「彰化哭」、「宜蘭哭」、「臺南哭」，層層疊至最低潮的狀態，卻在最後迴然走出，以流暢光明的「南光調」作為破涕而笑的效果加以總結。

第四樂章主題是高山美麗風光，許石是這麼描述作曲概念的：「奏出高山美麗幽雅的風光，山地民眾在月光下跳舞，音樂奏出單純活潑、敦厚善良的旋律，配上山地民謠特有的節拍，富有臺灣特色的情調與風俗習慣。本樂章的特點是Timpani的強打鼓聲變化多，象徵臺灣在神速

*5

交響曲內容曲目流變，唱片收藏家陳明章曾精闢地分析整理，相關成果詳閱許朝欽等著《五線譜上的許石》165-168頁。

*6

相關手稿出自「許石文獻013-0004 -013-0015」。解譯全文詳見黃裕元撰〈許石的「民歌行動」──兼談民間音樂史料的研究與展望〉，《重建臺灣音樂史研討會論文集》65-68頁。

的進步中。」這部樂曲旋律從〈月下歌舞〉開始，接連而來的是烏來山地民謠〈豐收舞曲〉，以及眾人熟悉的〈山地好〉──也就是美黛原唱的那首華語歌曲〈臺灣好〉。許石更在組曲中安排了原住民歌謠採集的代表作──阿美族群的〈杵歌〉，又稱〈賞月舞〉，最後則以〈山地春歌〉收尾，在節拍鮮明而強烈的鼓聲下完成演奏[*5]。

許石對這部作品信心十足，依他的計畫，是希望這部作品能夠「先在國內舉辦數次的演奏會公演，之後由國外有名的各大都市交響樂團進行演奏，並從公演中收音錄製成唱片，預計製造壹萬張，並分贈國內外親善國家的相關機構」[*6]。由此而知，許石對於這次發表會抱持的高度期望。

至於演出部分，西樂方面主要由許石指導的臺北縣醫師公會管弦樂團協助，傳統樂器部分則由陳冠華帶領的省都國樂團為主，兩者合組就是「許石中西管弦樂團」。當時可能出於成本考量，在後來發行的唱片採用的是演出現場的同步錄音，不但收錄了觀眾席的掌聲，還參雜了觀眾嘈雜的聲音，雖可說是瑕疵，但也別有臨場感。

許石的企圖心，眾人聽到了，不過，嚴格來說，「臺灣鄉土交響曲」的發表會成績並不算理想。

在發表會演出隔天，記者即在《聯合報》發表專稿，整體講評這場音樂會的內容。記者相當肯定整場演出的效果，開頭就表示：「淳樸而優美的臺灣民謠，

昨天晚上在國際學舍，就像田間清涼的夏風一般，吹拂過一千位聽眾的心頭。」記者肯定前半段的民謠演出作品，一一正面點評，不過關於交響曲這個部分，評論認為並不算成功。他說：「祇能是為一次大膽的嘗試，距離成功似乎還差了一段路程。」文中分析指出：「這一闕演奏四十多分鐘的交響曲，構想很美，但是，許石運用鄉土音樂，卻幾乎是把臺灣各種情調不一的民謠整首整首的放了進去。所以實在說起來，他很像是集錦。」[*7]

　　至於《臺灣鄉土交響曲》唱片出版及後續推廣上，顯然也面臨困境，舉例而言，這張唱片當時是由太王唱片所出品的10吋黑膠唱盤進行刻錄，然而這張唱盤至今在收藏界是相當罕見，顯然不足以發揮推廣的效益[*8]。

　　許石確曾極力推動這張唱片的行銷，甚至將腦筋動到日本。1967年他將唱片請託給他的老師吉田恭章，再交給日本的大王（キング）唱片

*7
楊蔚〈豐富的臺灣鄉土音樂——聽臺灣鄉土教響曲發表演奏會〉，《聯合報》1964年10月11日。

*8
〈臺灣鄉土交響曲〉錄音由華風公司出品、許朝欽撰寫的《五線譜上的許石》隨書光碟出版，唱片由六禾音樂故事館館長陳明章提供。據陳明章所述，是早期在高雄的二手市場購得。

■〈臺灣鄉土交響曲〉總譜。

公司，尋求在日本發行的可能性。同年2月，日本大王教養課的長田曉二回信給許石，表示收到了唱片，並回覆了他對於這張唱片的想法。

長田在回信中肯定了許石在音樂製作上的用心，認為這部音樂作品以大廣弦、月琴等民族樂器搭配西洋樂器，很具臺灣特色；旋律以中國曲風為主體風格，但節奏卻以曼波和倫巴為基底，也很有意思；而小提琴等弦樂的技術表現還不錯，不過在技巧拿捏上可以更細膩些；此外，長田也指出了編曲錄音上的缺點，首先是沒有立體聲，音樂方面則是Flute（笛）的部分過強，弦樂當中的Viola（中提琴），還有木管樂器當中的Fagotte（低音管）、clarinet（單簧管）的表現都太弱，幾乎聽不見了。不過，長田對於整部作品的評價是正面的，認為自己作為一名聽眾，感覺非常親切，並在信中向許石的成果致上敬意，但也直言不諱地告訴他：「要在日本商品化是非常困難的。」[*9]

＊9
───────
長田曉二致許石信件出自「許石文獻141」。

就這封信來看，部分日本人或許對臺灣風光與音樂有興趣，不過站在唱片界專業立場來看，對於臺灣音樂能否成功進軍日本唱片市場，仍採取保守的態度。另一方面，錄音技術上的落差，也成為許石的音樂製作無法推及海外的致命傷。

1964年許石憑一己之意志，發表完整四大樂章管弦樂的〈臺灣鄉土交響曲〉，內容串聯了不同族群文化，可說是實驗性質相當強烈的作品。從自辦演奏會、同步錄音，到製作唱片每個階段，他所展現出來的企圖心、音樂概念與執行力，都是前所未有的。

說到以臺灣為主題的大型管弦樂作品，早期最知名的，莫過於江文也的〈臺灣舞曲〉，該作品在1936年柏林奧運藝術獎項中深獲肯定，然而戰後江文也由於長居北京，他的作品在臺灣也跟著銷聲匿跡。除許石之外，同為戰後作曲家的郭芝苑在1955年所發表的〈交響變奏曲：以臺灣土風為主題〉等作品也未能廣傳。至於1977年李泰祥在新格唱片公司作曲發表的《鄉：鄉土、民謠》專輯，當中取材的民謠則多半屬於中國民謠風格。隨著那段長期戒嚴的歷史氛圍底下，「臺灣主體意識」長期迫

受傾軋，自然而然地，以臺灣為主題的管弦樂作品也沒有成長的空間。

全然以臺灣鄉土民謠為題的管弦樂作品，真正說起來，應該要算1986年由日本編曲家早川正昭受上格唱片委託編寫的《臺灣四季》，較讓人印象深刻。另外，音樂家蕭泰然也曾進行不少民謠與老歌的改編創作，可惜的是，這些諸多小品管弦樂作品，在他被列入海外黑名單的政治因素之下而禁止流傳，直到1990年代之後，才漸漸為世人所聽見。

廿一世紀之後，發表類似主題作品已被社會大眾普遍認可與歡迎，諸多音樂家對此投入創作，發表各具特色的歌曲，事實證明，「本土化」非但不妨害「國際化」，甚至更具有全球化內涵與思考視野。在這樣的趨勢下，許石1964年發表的這部〈臺灣鄉土交響曲〉，至今仍具有相當高的啟發性與參考價值，不但值得重新演繹、再被聽見，更應賦予新的歷史定位。

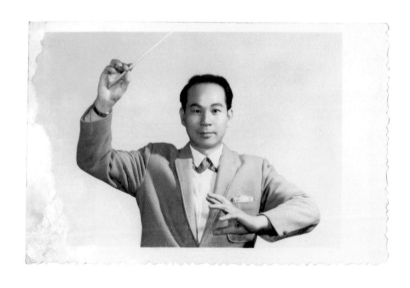

■許石指揮定裝照。

16

加一點的太王

　　天氣小可涼冷，淑華雙手掐兩大疊唱片，行過臺北大橋，對三重埔欲行轉去大稻埕的厝裡，差不多十外分鐘，總算是行到橋腳，大橋車愈來愈濟，雙手物件遐重，強強欲閃無路矣……

　　總算行過大橋，停睏一下。看見邊仔有幾個等散工的查甫人，跍(khû)作夥踮遐拍四色牌，淑華無坐界久，唱片掐咧閣繼續行……

＊　＊　＊

　　「阿爸，這唱片咱家己做的，頂面攏是咱一家口的相片，敢有人會買？」

　　細漢的查某囝按呢問家己，許石罕得笑出聲，講：

　　「有啦！若無做，就無當聽啊。」

　　當暗撐佇眠床，許石想起查某囝古錐的問題，心內想：日子是遐呢艱苦，淑華佮這群囝仔綴(tuè)我食苦，演出、錄音、拭唱片到出貨攏參加有著，講起來嘛是幕後英雄，用恁(in)可愛的面容來做封面，敢毋是真好的代誌……

前面幾節，我們看到1960年代許石在舞臺上光鮮亮麗的一面，然而事實上，隨著音樂事業多角化的經營，他扛上了沉重的經濟負擔，背後的心酸苦楚更不足為外人道，接著我們也來看看，他捉襟見肘、灰頭土臉的幕後景況。

首先，唱片事業是許石最堅持要走的，卻也是最艱難辛苦的一條路。先前提到，自1957年細紋黑膠唱片面市，塑膠唱片緊接上場，「大王唱片」已經不再是「唱片大王」，儘管人脈廣、音樂作品質量精良，更因為製作臺灣民謠唱片而聲名大噪，唱片作品銷售仍沒有起色。不過，許石並沒有因此退縮，根據目前採訪資料，1958年底前後，他投資另設工廠，廠址就位於臺北大橋三重端附近的「河邊北街90號」。

此後，大王唱片就改壓製細紋33轉唱片，開始的材質仍類似蟲膠，但一面可錄製四首歌曲，當時稱為「電木唱片」。收藏家陳明章就收藏有編號「KLK-60」《臺灣鄉土民謠集》的電木唱片製品，厚重又堅硬，約在1960年進行錄製，從這點可以證實，自辦工廠初期至少到1960年之間，大王唱片公司依然在生產電木唱片，後來才逐漸替換成輕薄耐用的塑膠製品[1]。

1963年大王唱片社為參加「第五屆國際商展」[2]，製作了一批宣傳單，當中可以看到大王唱片公司的產品目錄。其中還附有一篇許石親自撰寫的介紹文，指出《臺灣鄉土民謠全集》是該公司代表作，演唱歌謠共6張一套，另有輕音樂及大廣弦獨奏等純音樂版本共7張，合計共13張。此外，還有語言學習一套、學校典禮音樂、華語兒歌各一張，以及臺語話劇2套、歌仔戲3套，還有臺語歌曲與兒歌等6張。

從這份目錄我們可以推測，或許是獨資自營的關係，大王唱片幾乎以許石製作的臺語歌謠唱片為主打商品。

不過根據親身參與工廠生產線工作的許漢釗印象，黃梅調電影唱片也曾經是大王的主力商品。1960年他入伍服役前趕製過《江山美人》電影歌曲套裝唱片，退伍後回公司則趕印過《梁山伯與祝英臺》套裝唱

*1
許朝欽等著《五線譜上的許石》，頁177。

*2
該目錄單未印製年份，從當中提到「第五屆國際商展」推斷，最可能的時間是1963年4月在東京舉行的「第五屆國際商貿展覽會」。臺灣當年曾派出代表團參加該商展，參考《聯合報》〈我參加東京商展並組團前往參觀〉一文。

片，銷路都非常好，日夜壓印還是來不及出貨。想起這段過往，他甚至半開玩笑地說：「親像咧印錢全款」，可想見大王亦曾恭逢唱片業輝煌的榮景，有過不錯的營銷量。就這點來看，作為唱片印製廠，大王應不至於是營收慘澹的事業[*3]。

只是好景不長，1963年9月的一場大水，讓經營發展才剛略具規模的大王唱片廠一夕歸零。

***3**

依據現存大王出品的《梁山伯與祝英台》唱片，其內容是在電影院裡錄製的，還有些觀眾走動的聲音，側錄電影製作成唱片也能大賣，可見當時《梁山伯與祝英台》電影走紅的程度。

當年葛樂禮的颱風尾掃過臺灣，北部山區連下三天豪雨，大水沿著淡水河傾瀉而下，淹漫了三重和大稻埕等地，放眼望去竟是一片水鄉澤國。在這場前所未有的水患裡，淡水河左岸的大王唱片工廠慘遭滅頂，住在工廠裡的許漢釗和另一位工人爬到屋頂待了整整一夜又一天，直到洪水漸退，這才脫困。至於在淡水河右岸許石一家的住所，也淹了水，損失非常慘重。

根據一些周遭資料可以看出，在這場水患發生之前，許石就已經面臨沉重的經濟壓力，更因為受到親友連累，許石太太鄭淑華女士當時因票據法而遭通緝，妻小還曾經為了躲避警察追緝，甚至「走路」了一段時間。當時五女許雅慧（1958年生）還很小，跟著媽媽四處藏匿，好幾天沒換過襪子，長大後小腿上還留有一圈襪子的勒痕；躲到後來，母親終究逃不過牢獄之災，被關進監獄半年，期間還懷著第七個女兒碧芬，推算起來，這是1963年發生的事。

屋漏偏逢連夜雨，許家人當時不僅遭遇無妄之災，又因為水災沖走了事業生計，許石巡迴舉辦演唱會，也為唱片復工而努

■許石與鄭淑華女士合影。

力，經過整整兩年的奔走，終在1965年9月，以許石本人名義登記成立「太王唱片創作出版社」，商標仍維持原樣，公司名稱則在「大王」加上一點，以示兩者之間的接續關係*4。

大王改名為太王，負責人則由鄭淑華變成許石，然而不論經歷多少坎坷，鄭淑華始終作為一個賢內助，默默付出，持續包容、支撐著許石各項音樂事業。

太王接續大王的唱片與母盤，繼續發行早期大王的33轉唱片，特別是鄉土民謠全集，許多都改以「太王唱片」的圓標重新出版。說起大王後期到太王唱片時期的唱片發行歷程，許石的家人都印象深刻，這時有幾個孩子已經長大，多少能夠幫襯家務，參與協助唱片後續包裝、寄送的勞力工作。

根據訪談，太王唱片主要由鄭淑華操持廠務，因為要從工廠走過臺北大橋返家，她還曾經手提上百張唱片徒步臺北大橋。一般是由工人將做好的唱片送到家裡，鄭淑華指導孩子們如何包裝唱片，將印刷廠送來的封套、塑膠工廠的塑膠套，以及唱片廠來的唱片裝成一套。據許石女

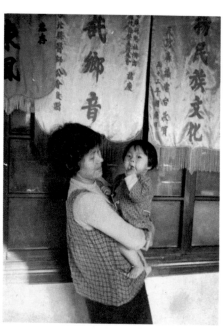

■許石太太鄭淑華抱著七女碧芬，約1966年左右。

*4

太王唱片公司出版事業登記證地址為「延平北路三段55號」。另外臺北市政府發給的營利事業登記證註明為獨資、資本額2萬元。出自「許石文獻063-0004至063-0005」。

■1964年左右許石的名片（吳三連臺灣史料中心提供）。

兒們所說，當時家裡永遠都是黑漆漆的，四處都是疊放的唱片，她們的工作就是要一直擦唱片、裝進封套、密封起來，最後才裝箱，送到「中聯貨運」寄賣，或搭公車將唱片運送至臺北市區的唱片行，現場說明新唱片的內容，順道推銷。

在這個時代，以美國為首的生產業景氣高昂，搭上臺灣人口膨脹、經濟起飛，家庭代工業發揮整合零細生產力的機能，而有「客廳即工場」這個說法。許石的太王唱片公司就是大舉投入全家人力的「客廳即唱片生產線」，之所以如此，就是抱著非做不可的決心，在極難回收成本的條件下，盡量設法壓低成本的做法。

當年許石透過寄賣的方式銷售唱片，夫妻得親自去收取貨款，甚至時常遇到唱片行的刁難，據說，如果是由許石去收款時，經常落得吵架

■許石出品唱片記畫筆記。

■許石規劃唱片製作的成本規劃手稿。

收場，只得空手而回，往往要由許太太出馬、才能收回一些貨款，甚至還曾經發生過唱片行老闆在許石面頭前刮花唱片、要求退貨。他的孩子們都還記得，許石為了好好的一張唱片竟被人刻意破壞這件事，跳腳生氣、碎碎唸了好幾天。

在1963年左右，一份爭取贊助的計畫裡，許石規劃出版逐張1,000片，不計工資的話，平均成本約2萬元，也就是說，一張成本約20元。許石沒有「膨風」，在1967年2月的一張領據當中，可以看到製作一張唱片的外包項目，包括「唱片外盒」、「唱片袋」、「唱片海報」等，總金額確實就高達1萬1,510元。儘管回收唱片可以省下一些塑膠原料成本，但對於這種獨資經營的小型唱片工廠來說，這些外包項目通通都是必須要支出的。

依據消費者物價指數換算，當年的1萬元， 在2018年大概相當於7萬元，再加上錄音製作和音樂演出的成本，一張唱片光是成本就接近20元，但在行銷通路定價往往是25元，可想見要回本，需要非常可觀的銷售量[*5]。

但說起整個唱片製作的歷程，都是許石與他的家人的心血付出，代價無法量計，不過，能因此製成唱片，留下當時演出的錄音內容，從歷史文化保存的角度來看，對許家而言、對臺灣音樂史，乃至整體社會來說，都是無價之寶。

*5
以行政院主計處提供的物價者指數換算，以2018年為基準100，1965年度平均為14.71。購買力相當於現今的6.8倍。參考行政院主計總處製作發佈「消費者物價指數（CPI）漲跌及購買力換算」。

⑰ 熱情的後援者

「吳三連前輩在上：

昨日的援助實在是真感謝，拄好會使付這次國際學舍的租金，佮樂師演出費，實在是十二萬分的感動……聽趙秘書咧講，這場音樂會你的票位置攏無外好，附上幾張頭前排的貴賓票，請你笑納。

愚子許石拜上」

明仔載就是表演的日子矣，但一直到昨暗，許石才總算傱着演出的錢。這一切攏愛感謝吳三連先生，伊才會使佇遮安心咧寫這張感謝的批信。

這毋是頭一擺因為欠錢差一點仔表演未成，一路行來，總是有貴人相助。十外年前拄對日本轉來的時，主動去拜訪許丙丁，因為共姓兼同鄉，伊認許丙丁做「阿叔」，阿叔主動問許石「有欠用無？」許石應「欠真濟」。

「按呢我幫你賣票！」丙丁先就按呢大力幫許石宣傳、辦音樂會……

這回的吳三連先生，以及伊商界朋友大力贊助，也閣有洪桂己先生、臺中的林德彰……長久以來熱心支持、贊助演出的朋友：

「本当に助かりす……」--「真感謝大家的幫忙。」

許石坐四正、寫落這句話，就親像獻予過去捌共伊鬥相共過，為臺灣歌謠盡心盡力的人全款。

在許石的樂譜本裡，至今仍保存兩份日文的信函稿，是擬給吳三連先生的短信，許石稱對方為「父上吳三連先生」，並自稱是「愚子」，顯然兩人關係匪淺[*1]。吳三連（1899-1988）是臺灣政治發展史上的重要人物，順著這條線索，我們在吳三連臺灣史料中心查找，確實又找到許石與吳三連之間往返的幾封信函，當中粗略記錄了兩人的交往情誼，呈現許石經營音樂事業的幕後辛酸，以及吳三連作為贊助者雪中送炭的歷程。

■許石給吳三連的信，説明最近被追債與後續再起的計畫（吳三連臺灣史料中心提供）。

*1

出自「許石文獻015-0456至015-0457」。

在吳三連的隨身行事曆裡記錄了1962年7月兩人在吳宅見面的情形。雙方互通的信件中，有一封許石寫於5月27日的來信，年份則無紀錄，依推測很可能是1963年所寫，他在信中表示自己正面臨嚴峻的財務危機，更因為無法支付簽給地下錢莊的萬元本票，導致錢莊派黑道到三重天臺戲院，押走了他的大型錄音機與霓虹燈球。而後各方債主前來開「債權清理座談會」，在場債主聽他說明還債計畫，都表示能理解他的情形，希望他能夠繼續製作唱片，逐月攤還本金。許石寫這封信的目的，倒不是要向吳三連借錢，而是為了報平安，在信中表示自己將前往臺中，借住在以前在臺中工業職校的同事林德彰先生家中。許石在信中說，林德彰可以說是他音樂事業的「協鳴者」──也就是知音，他那裡有鋼琴和安靜的環境，讓他可以專心沉浸創作音樂。

然而不幸的事接踵而來，這年九月颱風淹大水，大王唱片工廠嚴重受損，吳三連還為了許石寫信給銀行高層，爭取銀行貸款。1966年許石舉辦「臺灣鄉土歌舞音樂會」，吳三連更為此致信給各公司總經理和董事長爭取贊助：自營的環球水泥、臺南紡織各2千，臺灣水泥辜振甫3千，臺灣玻璃林玉嘉、南港輪胎施純樸、彰化銀行張聘三、中和紡織葉山母、第一銀行的郭建英、華南銀行的高湯盤等各2千，泰安保險游彌堅、中化製藥王民寧各1千……就這樣東拼西湊，拿出了2萬1千元的捐款交給許石[2]。

逐一將這些線索的時間核對起來，許石寫給吳三連的那紙短信草稿，大概就是這筆贊助款的致謝信件。在演出當天的新聞報導中，也特別提到了吳三連和廖文毅以「活動贊助人」的貴賓身分到場欣賞[3]。廖文毅（1910-1986）身分相當特殊，是臺獨運動先驅，也是本土政治運動的領袖，曾在東京發起成立臺灣臨時政府，任臺灣共和國臨時政府大統領，直到這場民謠音樂會的前一年才投降返臺，成為當時國民黨宣傳反臺獨的典範，並授命為曾

*2
相關資料由吳三連臺灣史料中心提供，感謝陳義霖、溫秋芬協助。

*3
出自「許石文獻166-0036」。

■吳三連協助許石向商界朋友募款的信件稿（吳三連臺灣史料中心提供）。

文水庫建設委員會副主任委員，在特務嚴密監控下生活著。

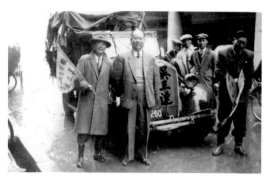

■吳三連競選臺北市長時照片。

說起吳三連，他在1954年臺北市長離職後便專事經商，先是在1954年創立臺南紡織，1960年成立環球水泥，然後又在1965年入主自立晚報，可謂「臺南幫」商貿團隊之首，始終是檯面下的臺灣意見領袖。根據對吳三連生平資料熟悉的研究人員指出，未曾聽聞他與特定藝文界人士來往，或者有任何贊助行為。如今當事人俱已不在，只能從現在留存的這些往返信件，稍稍感受到當年本土商界對文藝人才的拉拔提攜，以及雪中送炭的深厚情誼。

在吳三連基金會所收藏的許石來信中，除了透露這些互動訊息，許石也清晰地表達作為臺灣音樂家的氣魄，信中寫道：

「雖說是在推動作為我臺灣民族之血的鄉土民謠運動，如今破產心中實在痛苦。不過小生不會因為一度失敗而氣餒，像俗話說的『七轉八起』那樣，橡膠球越用力拍到地下反彈會越大，小生承受愈大的苦痛，愈會拼命地努力，要請多多幫忙。」

許石的民謠作品令人感動，再加上這股「堅如磐石」的意志力，難怪總是能化險為夷，獲得各界支援。

除了私底下的奔走募款，1964年舉辦鄉土交響曲發表會之前，許石還發公文向各界募款，並列出音樂會的開銷表，包括場地租金、演奏、服裝等項目，總體預算是3萬4,920元[*4]。在1965年大型演唱會的演出報導中，許石公開表示目前的經濟困境，坦承主要收入是靠三十多位學生的學費，還有在三重埔醫師公會的一個業餘樂團的兼差指揮。然而，一場大型音樂會的排演費用、租金與樂隊演員等費用，大概要花3萬元上

[*4]
出自「許石文獻068-0002」。

*5
〈臺灣鄉土民
謠作曲家許石
定期公演發表
新作山地歌
舞〉,《中央
星期雜誌》,
1965年10月10
日。

下,就算文化機構或各方支持的補助款加上之後,自己仍得倒貼大約1萬元左右,事實上,他在前一年都還背著債務在演出,直到隔年的4月才全部還清[*5]。

此外,許石還提到,像他這樣探討民間藝術的「研究者」:「很難謀求利潤,也無法獲得起碼生活的需要,在平常已經如此困苦,如果不能獲得政府的支持,根本就無法舉辦發表會。包括所有場地及演出開支,都得自籌,實在需要得到教育當局的支持,則不可能有機會舉行發表會。」[*6]

*6
司徒宏〈許石
獻新曲〉,
《中央星期雜
誌》1966年10
月2日。

關於這點,最要感謝的莫過於當時在臺北市政府教育局社教科任職的洪桂己。洪桂己是知名文化人,1957年於政大新聞研究所畢業,1960年代任職於臺北市政府教育局,1961年10月市府社會教育課成立時擔任課長,經歷一段職務調職後,1965年回任,並在1967年市府升格為院轄市時轉任科長,後入國史館擔任史料編纂。據報導,洪桂己自從擔任課長以來便大力支持許石的民謠演出活動,不僅提供贊助、協助場地申請,大型演出活動更是由「臺北市政府教育局」掛名主辦,可說是許石舉辦大型民謠發表會的關鍵人物[*7]。

*7
洪桂己資歷參
考臺北市政府
教育局官方網
站,及李雲漢
著《懷元盧存
稿之一:雲漢
悠悠九十年》
368頁。

許石返臺以來,由於多角化的社會生活與演藝活動,漸漸累積了雄厚的演藝人脈。除了母舅楊三郎之外,長期贊助者還有許丙丁,編劇家兼作詞鄭志峯,以及曾經密切合作過的名作詞家黃仲鑫(那卡諾)、周添旺、陳達儒與黃國隆等人,這些國寶級的演藝人員與團隊幾乎都參與1960年代環島唱民謠的行列。後來創辦藝霞歌舞團的王月霞,為當時許多歌舞演出編導舞蹈,其他表演團隊還有民間藝術大師陳冠華和他率領的漢樂班,喜劇大師矮仔財、武拉運,山地歌舞演出的烏來清流園,黃俊雄的世界大木偶劇團,也都參與過許石環島唱民謠的行列。

黃俊雄與許石的合作並沒有留下太多紀錄,不過從兩人之間的通信資料看來,可以發現他們的特殊交情。在一封1963年1月24日黃俊雄寫給許石的信中,提到先前寄過錄音帶給他,詢問內容主題和藝術呈現是

否讓許石滿意，如獲採用，願意候勞。並且還提到，他原先計畫到臺北處理國泰戲院的演出契約，但因雜事太多，而來不及北上，於是詢問許石能否代為處理，倘如許石同意，他要將團印和所需文件寄給許石。這封信件蓋印為「世界大木偶歌舞特藝團」[*8]。

黃俊雄慨然委託許石幫他簽訂契約，可以想見許石當時是黃俊雄完全交付信任與重視的前輩。在這個時候，黃俊雄還沒登上電視演出史艷文，不過已經自組掌中劇團四處巡演，1951年創立真五洲掌中樂團，1958年還曾經出演過電影《西遊記》。他專研大型木偶，精心營造金光閃閃的舞臺效果，創立號稱「世界大」的木偶歌舞特藝團，以布袋戲也會跳大腿舞等噱頭，多次在中南部進行巡演，在當時小有名氣。

這封信應是作為隔月舉辦合作公演的聯絡用途，在許石的相關文獻裡還有一份1963年2月12日在臺北市中山堂中正廳舉辦的「臺灣鄉土民謠歌舞表演會」演出節目單，後來許石親筆將節目單的題名改為「臺灣

*8
世界大木偶歌舞特藝團1963年致許石信件，出自「許石文獻136」。

■黃俊雄給許石的信，裡面仍附的紙鈔。

鄉土藝術大木偶歌舞、童謠歌謠表演會」，並夾存一頁「臺灣鄉土藝術大木偶歌舞表演會」的演出表，上面有包含黃海岱等人在內的五洲園精銳的製作表演團隊，由黃俊雄、黃聆吾導演，郭長興等人主演。在當時的新聞報導中，也特別提到這次演出是由臺北市教育局主辦，以黃俊雄主演的世界大木偶劇團與許石的民謠採編音樂為共同演出。

黃俊雄的布袋戲和許石的民謠，兩位繼往開來的文藝演出者，究竟在當年擦出什麼樣的演藝火花，實在令人好奇。從現今留存的這幾份文件看來，可以推想，當時仍帶領真五洲劇團在中南部內臺戲院闖蕩的黃俊雄，在臺北人生地不熟，或許是經由許石的引介，才得以登上官方正式的舞臺，開創新的演藝路線。這個機緣，也為他往後的演藝事業埋下了一條伏筆──幾年後，「雲州大儒俠史艷文」粉墨登臺，轟動武林、驚動萬教，在電視臺站穩腳跟後，黃俊雄又以新臺語歌曲為角色製作主題曲，替面臨困局的臺語歌壇殺出一條生路。

最後我們來談談，許石的民謠創作與戒嚴時代的政府之間，又存在著什麼樣的關係？

許石在1960年開始推動臺灣民謠，始終以「臺灣」為題，中間雖然會穿插一些華語歌曲節目，但仍以臺語歌為主。在他的歌謠論述中，也只是偶爾呼應政府般地提出「自由中國」等概念。有趣的是，許石在1968年10月主辦了一場以「中國各省民謠演唱會」為題的大型音樂會，之後也以此為題，發行過幾張專輯唱片，差不多也是在這個時候成立的家族樂團，則以「許氏中國民謠合唱團」為名，參照那個時間點，顯然是為了順應當時政府大力推動的「中華文化復興運動」而起。

1967年起，政府大力推動「中華文化復興運動」，組成推行委員會，鼓吹中華傳統文化表徵的論述和活動，並在同年成立教育部文化局，這個單位存續於1967年到1973年之間，主導文化媒體事權，不僅牢牢掌握電視和廣播業，更積極審核坊間的電影及歌舞作品內容，廣泛介入社會各界娛樂活動。在這樣的時代氛圍底下，許石在創作形式上向官

方主流意識形態靠攏，是情勢所逼的作法。

　　不過話說回來，許石在推動鄉土歌謠的幾年間，始終賃屋而居，甚至不斷搬遷住所，依靠自己的力量四處巡迴演唱，在歌舞廳流轉商演，組合唱團自力營生，就連唱片公司的經營，也都盡可能地運用自家勞動力，直接反映了拮据辛勞的音樂創作歷程。可以想見，許石當時自己奔走營生，並未獲政府高層挹注資源。

　　從當時政府的執政方針來看，無論是許石的鄉土音樂，還是經常翻唱日文原曲的臺語歌壇，都不符合復興中華文化的施政原則。不論許石解釋他的「鄉土歌謠」多具有民族自尊、多長於國民外交，對當時政府而言，都跟翻唱日文原曲的流行歌沒兩樣，都是所謂的「方言歌曲」，不加以打壓便屬萬幸，更別說是推動支持。

　　不過，許石仍謹守本土創作的初衷，試圖找到一條生存路線，堅持以臺語為主要演唱語言。他的歌曲受到大眾的熱愛，更獲得部分臺灣本土政治人物的支持，於是得以舉辦大型音樂會，此外，他也只能以歌舞廳等「類地下經濟體系」場所作為演出地點，胼手胝足地生存了下來。

■池真理子是許石最常合作的國際知名藝人。

⑱ 為臺灣作曲討公道

「真是豈有此理！你看！」許石踏入代書事務所，手指報紙新聞內底一句話：你是合法的出版，我是合法的翻版。依法最多不過罰五百大頭……

伊氣勃勃(khì-phut-phut)共代書講：「講這是啥話啊……因翻版唱片趁大錢，政府毋管就煞矣，閣遐囂俳(hiau-pai)！自我作唱片遐濟冬來，若小可有趁錢、白牌仔就來矣，歌我寫的、音樂我作的，恁大魚大肉、我連湯都無通啉，可惡！莫怪啦，莫怪臺灣無人欲作歌……代書啊！我欲申請再議，太可惡咧……」

許石罕得佇外人面前講話大聲。

代書講：「好，按呢許先生你愛閣攢(tshuân)資料喔，關係〈南都之夜〉這條歌，你有出版過無？愛正式出版才有算，資料愈齊全愈好。」許石應好，閣講兩句就轉去。

猶未踏入厝內，囡仔吵鬧的聲就開始叫，入內「阿爸阿爸」直直叫。

「大石啊！有學生來相揣喔！」聽見太太講話，許石擔頭(tann-thâu)，一个少年家徛佇面前，面熟面熟……閣想袂出來是啥人。

「老師！我是景安啦！黃景安。」許石想起來，是伊佇臺南市中的學生：

「景安喔！哈哈，十外年無看見矣，你哪會來臺北？」

黃景安講：「老師啊，我這嘛佇咧作律師啦，你的音樂會我攏有去看喔。我看報紙講你有法律的問題，所以來看有需要鬥跤手無……」

許石伸手將景安的手拎(gīm)咧，心內溫暖感動。

「真好真好……有這款才情的學生，我這官司就無問題矣！等咧喔，我來去翻資料。」

許石拍開樓梯下面櫥，共古早文件歸箱反(píng)出來，決定欲替伊的作品「伸冤」。

對當年的臺語歌壇來說，許石當然是一號響叮噹的人物，不論是唱片出版，還是歌謠創作，他在音樂事業上的開創性與成果，都是有目共睹的，深受各方敬重——不過，同時卻也令人聞之生畏。在歌壇中人看來，他可謂一隻「孤鳥」，尤其有一個普遍的傳聞：「他的歌不能亂唱，會被他告。」

　　這樣的印象，是起源於1966年至1968年間，由許石掀起的一連串著作權風浪，他的法律行動在歌壇上掀起的新聞聲量，絲毫不亞於他的作品與音樂會本身。在討論這件事之前，我們要先理解臺灣當時主流歌曲唱片業的發展背景，以及這個潮流與許石音樂概念間的矛盾和衝突。

　　亞洲唱片自1957年開始製作臺語歌曲專輯以來，翻唱日本歌謠就成為臺語歌壇的主流，男歌手從文夏、洪一峰、吳晉淮，唱到洪弟七、黃三元、黃西田、葉啟田……女歌手從紀露霞、林英美、陳芬蘭，到莊明珠、文鶯、尤雅……早期幾乎都是以翻唱日本歌謠的臺語歌曲而成名。

■許石也製作不少老歌專輯，為臺灣作曲家致敬。

這陣浪潮至少持續流行了將近十年，唱片大發利市，歌手人才輩出。他們所翻唱的日文歌曲從早期的歌謠，到最新的流行歌曲，甚至兒歌童謠，都有可能因為翻唱而走紅。

之所以出現這樣的情形，除了因為當時日文原曲無法授權進入臺灣唱片市場，所以少了著作權保障外，主要還是因為這樣的音樂製作成本低，一方面不會跟臺灣其他唱片業者造成削價競爭的惡性循環，另一方面又符合社會大眾的聆聽品味與習慣。因此，翻唱日文歌曲幾乎成為當時歌壇製作新歌的慣例，製作團隊若要推出新的唱片專輯，就會挑選日文原曲，重新填詞。儘管這樣的現象屢遭歌壇前輩批評，卻始終無法有效遏抑。對於埋首寫歌、潛心創作的許石而言，肯定也很不是滋味。

1964年，《現代生活週刊》大篇幅報導許石的流行音樂創作及鄉土

■現代生活週刊的報導，許石首度發表對當時流行歌曲發展的批評。

音樂推動的成果。在這篇報導中，許石針對當時歌壇大量翻唱日本原曲的情形，發表了十分深入的分析與批評。這是他首度對臺灣歌謠發展提出針砭。

許石提到當時作曲者的困境：「版權獲不到保障，自己的創作根本不敢宣傳，因為，投下宣傳資本，剛好是替翻版商人做的，使他們賺錢，而自己只有蝕本！」至於「以外國現成樂曲，而配以歌詞的唱片……雖不是直接盜用本國作家的版權，其造成的結果，比偷盜本國作家的版權還有過之。」許石解釋說，因為這些翻唱歌曲無須製作成本、也不必重新編曲，演出的品質普遍也高，相較之下，本土創作歌曲不但需要編曲，還要錄製樂隊演奏等成本，在這樣失衡的競爭條件下，本土創作歌曲哪裡還有得賣呢？

許石在這之後寫給吳三連先生的信，還特地將這篇剪報附上，可見他對這篇報導的重視[1]。

許石的這番言論，搭上他的民謠音樂會宣傳報導，在報章媒體界掀起不小的新聞效應。部分文藝批評家藉著對許石堅持原創的肯定，回過頭來檢討當時臺灣歌壇的情形，認為當時那些翻唱日文原曲的臺語歌「毫無藝術可言」，更批評為「抄襲舶來品、易詞不易譜的濫調」，甚至不配稱為臺灣流行歌[2]。

事實上，許石的說法倒沒有這麼嚴厲。他之後幾次在報上發表言論，闡述他的音樂理念，並指出：「當日本統治臺灣時，日本政府限制在家庭要說日本話，在公共場所要唱日本流行歌曲，這種帝國主義壓迫的手段雖很厲害，但是我們的前輩和當時的民眾，大家都竭力來維護文化的傳統，因此，才使得這些臺灣名歌(指〈望春風〉、〈雨夜花〉等等)流傳到現在。」

我們可以理解成許石不是為了批評而發表言論，而是回顧臺灣歌謠的歷史，反過來指出當時歌壇出現的問題。關於利用日本的流行歌曲改編成臺語歌詞的現象，他則說：「我們應該靜靜地想想，這樣繼續

*1
出自《現代生活周刊》1964年9月剪報，出自「許石文獻166-0038」。

*2
歐成山〈臺灣民謠與臺灣流行歌〉，出自《民族晚報》1964年11月2日。

*3
許石〈冷落了的鄉土民謠〉，出自《徵信新聞報》1966年10月25日。

*4
〈許石注重民謠〉，出自《徵信新聞社》1966年12月24日。

*5
整理曲譜資料見「許石文獻021-0001至021-0201」。《許石作曲集第一集》歌本內容詳「許石文獻089」。

*6
許石本人收存這張唱片，出自「許石文獻182-0001」。

下去，還有什麼民族自尊！」*3他更呼籲：「一個國家有一個國家的歌曲，為什麼我們不提倡自己的東西，反而要為日本歌曲張目呢？」*4

儘管許石義正詞嚴，登高一呼，卻仍沒有什麼顯著效果。幾年之間，廣播界共組雷虎唱片公司（也就是後來的五虎唱片公司），捧出黃西田和文鶯等青春歌手，仍以翻唱日本歌曲為主，且廣受社會大眾的喜愛，而臺南郭一男組成的南星唱片公司，更是以日本老歌為專輯原型，至於亞洲唱片的流行歌曲製作，依舊以日文原曲翻唱為主。

言者諄諄，聽者藐藐。許石見勢不可遏，選擇在這個時間點展開法律行動，與其說是為了他個人的權益，不如說是要為整體「臺灣作曲界」討回公道。

這時的著作權法係採註冊主義，換句話說，著作權利人必須主動向主管單位註冊登記，並繳交申請費用，才能聲張著作所有權。1966年4月，許石整理了歷年來創作的曲譜21首，編成《許石作品集第一集》，向內政部申請著作權登記獲准。在這本歌集中，僅列五線譜與簡譜，卻不列歌詞，顯然不是一般大眾出版品，而是要為他接下來的法律行動準備的提告證據*5。

許石的主要對象是亞洲唱片公司在1966年5月8日發行編號「AL-768」的《一帆、胡美紅歌唱集》，當中收錄了一帆演唱的〈夜半路燈〉，以及胡美紅演唱的〈酒家女〉*6，這兩首歌都是由許石作曲，不過，在唱片封套背面的歌詞登載資料，〈夜半路燈〉卻是由莊啟勝作曲、〈酒家女〉則是雲萍作曲，然而事實上莊啟勝

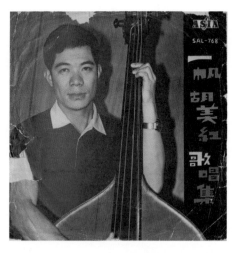

■1966年亞洲唱片公司發行疑似侵害許石著作權的專輯封套。

和雲萍都是編曲者。當時亞洲唱片等於是將許石的原創曲重新編曲後，直接冠上編曲者為作曲家而出版發表。這樣不尊重原作曲家的行為，引燃了許石展開法律行動的導火線。

可以想見，許石身為歌壇和唱片業界的老前輩，狀告臺語流行歌曲的龍頭公司——亞洲唱片，在歌壇可說是驚天地震。這時的著作權官司是屬刑事公訴罪，許石告發亞洲唱片侵害其著作權後，公司老闆蔡文華及兩位編曲家一併遭到起訴，許石委請詹聰義律師向臺南地方法院附帶提出民事訴訟，要求賠償新臺幣15萬元的損失。

從當時留下的文件來看，這場官司算是輸了，年底亞洲唱片獲判無罪，民事賠償訴訟也被駁回[*7]。如今事過境遷，當年那份判決書，正好留下部分的歷史訊息。根據判決理由，這兩首歌是1965年12月間透過陳坤嶽（亞洲唱片文藝顧問，也是陳芬蘭的叔叔）分別承購自莊啟勝和雲萍二人，在1966年3月間灌錄。配合莊啟勝的編曲目錄可以知道，莊在1964年4月19日就因為某種原因編了〈夜半路燈〉套譜，隔年年底「出譜」給陳坤嶽，由亞洲唱片公司灌錄製作。

這場官司無罪的癥結，主要是亞洲唱片在1966年唱片正式發行前的3月間，就將曲子送到廣播電臺進行放送宣傳，然而許石的著作權登記，卻是在同年5月4日才完成申請，這樣一來，反倒成了翻唱放送在先、著作權登記在後，於是亞洲唱片獲判無罪[*8]。

這樣的判決其實是值得商榷的，這兩首歌是許石的原創作品，是歌壇眾所皆知的事，作為當時臺語歌壇重鎮的亞洲唱片，在選曲上確實出了嚴重的瑕疵。不過，當年法院卻以最狹義的登記有效論，為唱片業開脫，直接反映了當時社會各界不尊重原創，這也是翻唱橫行的根本原因。

提告亞洲唱片，只是許石據理力爭的一連串法律行動之一。同年2月，他就針對擅用〈南都之夜〉這首歌，向鈴鈴、麗歌兩家唱片公司提起告訴，結果同樣也是不起訴處分。許石申請再議的文件裡提到，兩

*7
這場官司在後來許石音樂會的演出報導中曾被提及。司徒宏〈許石獻新曲〉一文。

*8
關於狀告亞洲唱片一案判決書，出自「許石文獻082-0002至082-0003」。關於出譜日期補述，為〈莊啟勝編曲目錄〉1964年4月19日紀錄，該資料為筆者2000年訪問莊啟勝先生所得影本。

*9

關於1966年
〈南都之夜〉
著作權追討案
情相關文獻，
出自「許石文
獻081-0001至
081-0005」。

家公司不經同意使用〈南都之夜〉這首歌，還狡辯這首歌是日本人所創作。他提出四個條件：「登報道歉」、「依照演唱規律賠償損害」、「銷毀刻盤不再盜印」，最後還有「收回市場流通的唱片」。儘管對方同意前三點，第四點卻不肯允諾。不過，整起告訴最弔詭的是，兩家唱片公司明明都已承認侵權事實，卻仍獲不起訴處分[*9]。

從這些文獻可以發現，許石對於著作權的爭取，特別著重在權益的返還。他曾在一份書信草稿中提到自己狀告亞洲唱片一事，他心中也是百般糾結，但實在迫於家計所需，萬不得已之舉[*10]。顯然在長久沉重的經濟壓力下，許石據理力爭著作權，卻仍接連失敗，心中的鬱悶是可想而知的。

*10

許石書信手
稿出自「許
石文獻131-
0008」，文中
敘述狀告亞洲
唱片的內情。

既然著作權已登記在案，市面上那些擅用他的作品的翻唱情形仍所在多有，許石便不再容忍。在此之後的兩年間，他至少狀告宇宙、鈴鈴、皇冠、巨石和國賓等多家唱片公司，且都是位於三重的唱片同業，此外還有南國等電影公司。而作為他的訴訟代理人的，則是十多年前在臺南初中任教時的學生——黃景安律師。

許石一人挑戰多家唱片和電影公司，宛如一場「唐吉訶德式」的法律之戰，終於在1968年12月27日取得初步成果，關於他的知名作品〈安平追想曲〉不但被電影公司直接取用作為片名，同時也作為電影主題曲一事，許石與這幾家唱片及電影公司達成和解，對方同意收回唱片，並賠償數千到1萬元不等的金額。在許石留下的文獻裡，有一張南國電影公司《安平追想曲》的電影宣傳海報，我們可以想像，或許這正是當年許石為了狀告該公司，從電影院牆上撕下來的「戰利品」[*11]。

*11

關於1968年
〈安平追想
曲〉著作權追
討案情相關文
獻，包括告訴
書、和解書
等，出自「許
石文獻081-
0013至081-
0026」。

〈安平追想曲〉的著作權益大獲全勝後，唱片界與電影界對許石的創作曲開始有所顧忌。同時這個時間點，他一方面忙於打點女兒們的歌唱事業，另一方面正也在戲劇電影等領域，進行規模更宏大的製作計劃。

也許有人會懷疑，許石這麼做，難道不會妨害了他的作品流通性

嗎？但如果我們將他的法律行動放到當時的歌壇環境來看，就能理解：許石之所以毫不讓步地堅持著作權益，甚至不惜與同業對簿公堂，干犯眾怒，不但是為了他正在製作的新唱片開闢生路，更是基於一名臺灣作曲家的尊嚴。就整體歌壇發展來看，他對於翻唱歌曲的批評，表面上說是為了「民族自尊」、「不要為日本張目」，他要爭取的，其實是身為一名本土作曲家應當守護的公道與權益。

不過與此同時，整體歌壇也正在悄悄發生變化，不知道是巧合還是時勢變動，臺灣民謠風格的歌曲竟逐漸盛行了起來，他的學生林秀珠演唱的〈三聲無奈〉、劉福助演唱的〈安童哥買菜〉，都在當時相繼流行。這個轉變恰好反映了新創歌曲也漸漸受到市場的重視，而翻唱日文歌曲的情況則逐漸退燒。可是，由於公眾媒體空間的壓縮，以及聽眾世代的輪替，當華語歌曲流行起來的時候，臺灣作曲界看似草木逢春、慢慢脫離翻唱日文歌曲的限制，本土創作的臺語歌曲卻遭到龐大媒體勢力排擠，仍只能棲身在不寬廣的舞臺，稍作發揮。

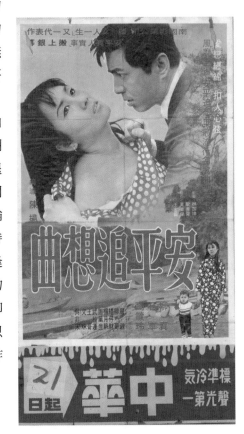

■被許石提告侵害著作權的安平追想曲電影海報。

⑲ 楊麗花歌中劇

「勝夫先生你好，我是許石⋯⋯」

真久無看見許石先生，許勝夫聽見這个名，一段記憶就浮上心頭：細漢時陣捌看過，許石徛佇赤崁樓頂唱歌，月光照佇伊白色的西米羅，光影明亮。後來有時會聽起老爸許丙丁講，定(tiānn)替伊怨嘆：一人一款命，許石伊喔，實在真有才情，但是都歹運啦。

以前上加是相借問爾爾，這擺來訪，許石相約的時就真客氣，講欲特別拜訪請教，實在小可仔拍著驚。二十年過去矣，許勝夫不但接管家業，也家己開公司做頭家，印象中徛挺挺有精神的許石，煞親像有較疲勞、無啥自信的款。

「請坐請坐⋯⋯」

握手開講一下，許石四正坐起、對kha-báng[手提包]翻出一疊真厚的稿紙，封面大大字：「回來安平港」、「鄭志峯編」。許石講：

「許勝夫先生，我這擺來是有代誌共你拜託。我有一个真好的演藝計畫，希望你手下的楊麗花小姐會使參加主演。」

頓蹬(tùn-tenn)一下，許勝夫提起劇本聊聊仔看⋯⋯許石繼續講：

「你莫感覺阮是想欲利用我佮恁老父的關係，實在講，這個作品內面也有演也有唱，絕對適合楊小姐演出。我是真尊重你，提出阮上好的作品，希望邀請貴公司來相拱(sio-kīng)⋯⋯」

許勝夫聽見許石按呢講，心內明白。內底腳色、歌曲安排看來真豐沛(phong-phài)，許石靜靜無開嘴，停候許勝夫掀過一擺：

「嗯⋯⋯既那(kah-nā)許石先生你開嘴，我遮是絕對無問題。憑你佮阮老爸的交情以外，你的作品會使講品質掛保證。劇本留落來，我來佮楊麗花小姐講⋯⋯」

許石頷頭，心內暗歡喜：若是有楊麗花助陣，這套唱片欲大着(tuā-tioh)是絕對無問題啦⋯⋯

太王唱片在1965年成立後，直到1975年為止，整整十年之間發行了不少唱片專輯，尤其前5年較頻繁推出新作品，幾乎都是由許石親自監製他學生演唱的作品。他長期致力在民謠演出，培植了一批子弟兵，就連他的女兒們也能組團上陣，另一方面，在他的維護原創尊嚴的堅持下，著作權初步獲得了保障，於是許石開始結合戲劇和詞曲，著手創作不少具有強烈個人風格的音樂唱片，陸續將他的創作與採編民謠再改編為華語、日語版本，更甚衍生編排成長篇的戲劇作品。

在這其中，一系列由楊麗花主演的《安平追想曲》戲劇唱片，不論是內容音樂的表現上，還是幕後製作團隊，都精彩而別具特色，算是太王唱片的代表作。

當時歌仔戲小生楊麗花（1944-）已經是家喻戶曉的國民偶像。她自幼在歌仔戲班成名，1960年起先後隨「宜春園」、「賽金寶歌劇團」巡迴演出，同時也多次演出歌仔戲電影，1966年更在臺視製作的電視歌仔戲《精忠岳飛》出演主角岳飛，英挺的扮像令觀眾為之傾倒，打響全國知名度。1969年臺視歌仔戲團成立，楊麗花擔任團長，從此更成為臺灣電視歌仔戲的代名詞。

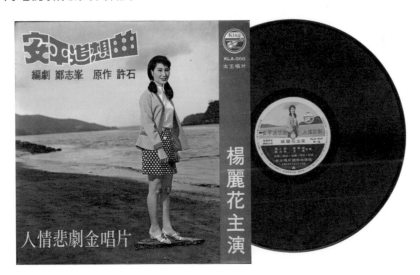

■楊麗花主演的安平追想曲唱片。

事實上，楊麗花在1966年至1972年間，亦曾以漂亮的女裝扮相演出過多部電影，成績也相當亮眼，但可能她的男角扮像實在深植人心，反倒遮掩了曾經出演過青春少女的璀璨星光。至於她出演電影的始末，則要從她與投資人許丙丁、許勝夫父子的淵源有關。

由於熱愛文藝活動，許勝夫投資電影產業，成立龍昇影業，在多方爭取之下，終於與楊麗花簽約，成為公司重要臺柱。1968年初，開業作品《天黑黑要落雨》上映，楊麗花以女裝長辮亮相，又唱又演，許丙丁也軋上一角扮演醫生，電影裡許多畫面是在臺南三老爺宮旁的許家大院和客廳裡拍攝。由於這部片票房反應不錯，1969年再上映一部《張帝找阿珠》，成為該公司最熱賣的代表作。

演藝圈裡傳說一個笑話：當年電影公司請楊麗花演《張帝找阿珠》時，楊麗花問：「那我是演張帝還是阿珠？」答案是阿珠。楊麗花有點意外，又問：「那張帝誰演？」公司回答就是張帝啊──可見那時候楊麗花出演女角是很稀奇的，而張帝當時也還不是很紅的藝人。不過這部片走紅後，原本擅唱西洋歌的張帝在歌廳多了「找阿珠」的戲劇梗，更因此轉型成為「急智歌王」。

就在《天黑黑要落雨》這部片紅了之後，許石找上許勝夫，商請楊麗花跨刀演出。由於他沒有能力製作電影，於是規劃製作「歌中劇唱片」。許勝夫在多年後接

■許石留存的楊麗花簽名照。

受訪談，聊到當時的情形，表示自己原本就相當熱愛許石的音樂演出，又憑著他與父親許丙丁之間的交情，若有機會合作的話，肯定沒第二句話。只是許石當年對他這位晚輩如此客氣，實在令他受寵若驚、印象深刻。

　　自從回臺以來，許石製作的歌曲就常以戲劇推出，他創作歌曲的角色不僅形象鮮明、情緒飽滿，更具有舞臺渲染力。早期大王唱片就製作過不少電影主題曲，更發展成舞臺劇演出，例如1959年作曲十周年演唱會中，便推出《南都之夜》、《歌謠的花籃》兩部歌唱劇，串接起許石歷年創作的歌謠，由黃國隆編導，廣播明星李其灶也參與演出。在大王唱片製作細紋唱片後，由於唱片可收錄的時間拉長，得以錄製劇情較完整的聲音戲劇唱片，前後推出由鄭志峰編劇、許石演唱的《酒家女》與《愛染桂》兩套社會愛情悲劇唱片[*1]。

　　關於戲劇製作，鄭志峯是與許石合作最久的歌壇夥伴，從1946年許石回臺以來，只要是戲劇節目，鄭志峯幾乎每役必與，擔任編劇及作詞，許石發表的第一號作品〈南都之夜〉就是由他填詞。現今關於鄭志峯的資料不多，僅知他本名是鄭溪河，出身臺南，早期曾在臺中出道演唱，並跟隨南寶劇團及日月新劇團巡迴演出，多在酒家演唱，後來在楊三郎的黑貓歌舞團作過導演，也參加過臺語電影演出。鄭志峯創作的歌詞多半是以特定的角色為主題，顯然是為戲劇或電影角色量身打造而寫的[*2]。

　　以「太王」之名重新出發後，許石製作新唱片的步調並沒有放緩，一方面將舊作重新包裝後，再版上市，另一方面推出華語歌曲、交響曲與新臺灣民謠等專輯。太王唱片在1968年之後改壓製12吋黑膠唱片，發行編號則改為「KLA」開頭，唱片收錄時間更長了，激發許石擴大製作規模的企圖。於是在1969年5月，太王唱片正式推出楊麗花主演的歌中劇唱片《安平追想曲》（編號KLA-008），1970年再推出號稱完結篇的《回來安平港》（編號KLA-009）套裝唱片，並將歌曲的部分製作成精

*1
參考1963年版「大王唱片歌詞宣傳單/唱片目錄」，黃士豪收藏授權，國立臺灣歷史博物館提供。

*2
林二〈臺灣民俗歌謠作家列傳：十一、鄭志峯歌詞通俗〉，《聯合報》1978年3月31日9版。

選集（編號KLA-021）。

歌唱劇不同於電影配樂，主要是以音樂、歌謠來帶動劇情的轉折，完全是聲音的藝術，當情緒低迷時忽然高亢，或高亢時乍轉為哀傷，又或是某個旋律、某段音樂驟然響起，都會讓聽眾有如搭雲霄飛車似的驚奇感受。

這部戲劇由楊麗花親自演唱的〈安平追想曲〉開場，速度舒緩，語調情思細膩，暗示了整部戲劇的悲劇宿命。病懨懨的秀琴（楊麗花演出）聲音出場，她與父親相依為命又家徒四壁，鄰居介紹附近有荷蘭船，有位船醫醫術高明，接著是帶點口音的達利（魏少朋演出）出場，為秀琴開藥治病後，多次拜訪秀琴家。音樂忽而轉為輕鬆，秀琴身體好了，自願追隨達利，當起一名護士，達利帶她登上荷蘭船，為她介紹環境……突然浪漫的鋼琴聲出現，唱出〈初戀日記〉，兩人開始談情說愛。

當兩人從浪漫情調走到甜蜜熱戀時，突然響起一陣鼓聲、砲聲，在節奏鮮明的進行曲下，許石唱出〈終歸我勝利〉。這首歌是1946年許石

■回來安平港歌中劇劇本第一頁。

回臺後，為紀念八年抗戰中國打敗日本所作，原名〈勝利歌〉，後改寫歌詞為鼓吹「反攻大陸、消滅共匪」，並易名為〈終歸我勝利〉，每場大型演唱會都會被安排成壓軸歌曲。在《安平追想曲》中許石串場演唱一段，象徵鄭成功領兵打敗荷蘭人。之後因為政權易主，達利被遣送離臺，秀琴唱罷一首〈哭別離〉、再唱〈三送親哥〉，感嘆命運捉弄，日後生下一女阿金。阿金出生不久後母親因病過世，由外公撫養長大，長大後的阿金也由楊麗花演出，在外公年邁過世後，楊麗花唱出哭調仔編唱的〈悲傷阿公死〉，在淒涼悲痛的情緒張力下結束。

　　隔年推出的續集唱片《回來安平港》，同樣由楊麗花與魏少朋主演，楊麗花主演阿金，而魏少朋分飾兩角，演出男友錢志強與父親達利。整部戲劇仍編排了豐富的歌曲語歌仔調，演唱〈三步珠淚〉及〈心酸酸〉等新舊歌曲[*3]。

　　歌唱劇的音樂轉換，帶動著整體的劇情走向，雖然故事只透過聽覺呈現，但絕對不亞於欣賞一齣電影般的視覺饗宴。1971年12月有位歌迷

*3
唱片錄音由陳明章收藏提供，並初步整理錄音內容，詳見許朝欽等著《五線譜上的許石》162-164頁。

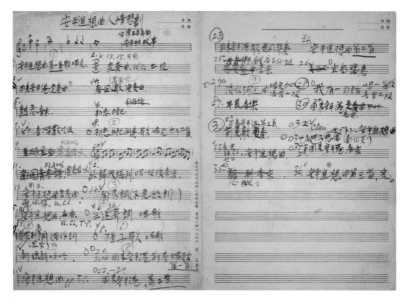

■許石對戲劇版安平追想曲的音樂安排手稿。

■粉絲秀梅寄
給許石的新春
賀卡。

秀梅寫信給許石，這封從雲林崙背寄出且錯字不少的賀年卡中，秀梅小姐表示非常仰慕許石的戲劇創作，特別喜歡〈安平追想曲〉這首歌，以及楊麗花的演出。由這封信件的內容，可以見到當時年輕粉絲的熱情[4]。

*4
秀梅致許石的信
件出自「許石文
獻149」。

在唱片推出的同時，許勝夫的龍昇影業公司也投入電影拍攝工作，這次當然也是由楊麗花擔任主角，小林、魏少朋及矮仔財等人一同演出，玲玲、許丙丁客串演出，劇情跟原作歌唱劇相近。這部電影在1970年5月完成，不過可能受限於當時臺語片低迷的市場影響，直到1972年才上映，幾乎是臺語黑白電影時期的最後作品。膠捲後來由許勝夫提供，經國家電影中心數位修復，現今我們都有眼福可以看到全片內容。

許石製作的歌中劇唱片，結合了歌謠音樂與戲劇演出，呈現他的團隊全方位的製作能力，唱片銷路還不錯。不過正如前述，太王唱片扎實地製作音樂、生產唱片，卻不重視後續的行銷宣傳與營運業務，唱片產品多半採用寄賣的方式，沒辦法實際掌握下游廠商的銷售情況，自然也就無法穩定地回收貨款。即使連楊麗花這麼紅的電視明星擔綱主角，也有這麼紅的主題曲、精心設計的戲劇情節，太王唱片公司的業績卻仍難有起色。

在現今留存的文獻中，可以發現許石在1968年7月後將河邊北街的唱片工廠出租給李山珍。李山珍也是極早便投入唱片製作的人物，據說戰後初期即參與過陳秋霖的勝利唱片，1953年創立「麗歌唱片廠」，與

周添旺有合作關係*5。當時許石的民謠歌舞團四處巡迴、南征北討，極有可能是在資金捉襟見肘的情況下，無暇顧及唱片生產製作，於是將廠房轉租給他人。

另外還有件事也反映了許石當時在唱片經營上的困境：他的愛徒劉福助在1968年初曾帶著〈安童哥買菜〉等歌曲去找恩師，詢問能否幫他出唱片，許石回應「實在也無預算、也沒有跤手」。（沒有資金、也沒有人手。）見老師如此為難，劉福助只能另外找上另一家公司製作錄音，推出後市場反應熱烈，該公司不知賺了多少錢，光是開給劉福助的支票就有3萬元的面額*6。

事實上，這時民謠唱片和戲劇製作是相當風行且新興的產業，太王唱片的作品有明星楊麗花加持，卻仍未能大發利市，總是這樣跟財神爺擦身而過，坦白說，許石擅長做音樂、也製作了不少精彩的唱片，但他實在不是做生意的料。

*5
租借合約書出自「許石文獻007」。

*6
吳國禎著《臺語流行音樂史》88頁。

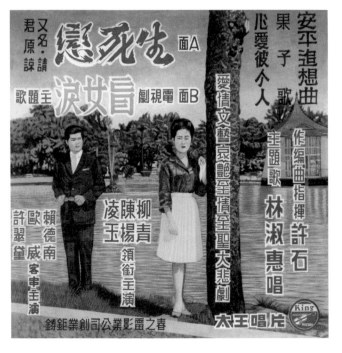

■大王出品的〈生死戀〉等電影歌曲唱片封套。

團唱合妹姊氏許

熱門歌曲　　輕鬆活潑

⑳ 鬧熱的許家人

「大姐、二姐、三姐、四姐、五姐……」有身[懷孕]的淑華勻聊仔(ûn-liâu-á)共碧霞正手捏(tēnn)佇掌中心，算伊的五支指頭仔，閣兼佮六个查某囝迴迌。

許石已經有六个查某囝，拄好也是事業上落衰的時陣，四界搬厝，唱片無啥趁錢，只有靠音樂班的學費。淑華有身閣愛顧囡仔，兼愛處理唱片事業，實在也無穩定生活抑是外好的營養……

「我看穩當來一个七仙女。」親情(tshin-tsiânn)朋友私底下開始風聲，連上希望伊生查甫的阿嬤周岡市嘛差不多看破矣。

囡仔出世彼工，接生姨仔先發現：是查甫的。出來共大家講，許石抑袂赴反應，外嬤周岡市就馬上衝入去，打開面巾確認。

「金孫出世矣！」外嬤上蓋歡喜，綴(tuè)前綴後，等淑華飼乳了後就開嘴講：

「淑華、大石仔，恁最近四界走傱，厝閣遐狹(èh)，抑是囡仔抱來去我遐予我顧，好無？」

生活遐歹過，閣有六个囡仔愛顧，許石雖然無啥甘願，想來想去無變步，只好答應……

年輕時在日本也曾見識過風花雪月，身邊又總是圍繞著那麼多年輕貌美的學生，然而許石卻從來不在外面風騷，有人跟他談起這個問題，他總是用下面這句話來堵人：「每一工目睭擘（peh）金，著是九個囡仔佇迌叫『阿爸阿爸』，哪有時間出去外口烏白來！」

　　許石和鄭淑華在1950年結婚，隔年新生的長女卻沒能長大，此後從1952年開始，直到1969年第9個小孩出生為止，許家平均不到兩年就「人口膨脹」一次，許石夫妻的大半生，可說是肩負著越來越多甜蜜的負擔。

　　許石的子女性別嚴重不均，共8個女兒、1個兒子。先是有雙胞胎女兒碧桂、碧芸，接著4胎也都是女兒，碧珠、碧娜、雅芳（後改名雅慧）、碧霞，1962年長子許朝欽出生，隔年又生女兒碧芬，再6年後（1969年）則是么女碧芩出生。

　　1962年許朝欽的出生算是家族的分水嶺。鄭淑華的母親周岡市極度重男輕女，由於許家女兒眾多，唯一的這位男丁就成了她「繼承香火」

■許石夫妻帶孩子遊嘉義合影（約攝於1966年左右）。

的希望，出生當天就將許朝欽抱去撫養。周岡市也就是楊三郎的姊姊，住在重慶北路三段圓環附近，距離許石家也不遠。根據許石女兒們的回憶，許朝欽當年是在阿嬤家長大，姊姊們仍常去找他玩耍，許石有空也會去找他，騎著腳踏車載著他四處兜風。

這個階段也是許石事業最艱苦困頓的時候，長久以來，家中一直有長輩勸許石夫婦把幾個女兒送走，給有錢人家領養、栽培，這在當時來說，是相當普遍的現象。不過許石夫妻堅持不肯，特別是太太鄭淑華，每聽說有人要來看女兒，就以淚洗面，擔心剛出生不久的女兒被抱走。事實上，鄭淑華女士本身就是被領養長大，她的本家在大安區，生父是擔任過大安區四屆區長的廖水星，也就是福華飯店創辦人廖欽福的大哥。鄭淑華從小因過戶給居住在艋舺的養母周岡市，而隨養父姓鄭。許石可能是心疼太太的成長經歷，不願讓她傷心，也不捨女兒離家，對於登門要領養女兒的請求一律都嚴詞拒絕。

在賃屋而居、奔走困苦的那段日子裡，他們一家人始終緊緊依靠著彼此，因為如此，女兒們深知父母勞苦，積極分攤家務，在耳濡目染之下也都漸漸習得了音樂本領[*1]。

*1

許朝欽等著《五線譜上的許石》35-45頁。

相對來講，寄養在外婆家的朝欽則是養尊處優，年幼時臉蛋渾圓，出門總是穿著襯衫、長褲，打著體面的領結，一副小小紳士的派頭。直到7歲時，許石不滿周岡市過度溺愛長子，特別不能接受的是：「男孩子都這麼大了還不會站著尿尿。」於是堅持把兒子帶回家。這時許石的女兒們已經開始登臺表演，不久也正式組成「許氏中國民謠合唱團」，家中經濟逐漸改善，再加上最後一個女兒碧芩出生，一家人從此湊齊，共同為音樂事業打拼。

從許石租屋、遷居的軌跡來看，自從1957年遷離華亭街四十四號之後，直到1972年定居為止，十五年間至少搬過七次家。一九六三年左右還因為財務問題被債主糾纏，不得不舉家搬遷，設籍在唱片工廠所在地的三重區，過了一段四處借居的搬遷生活。因為經營唱片事業，工廠又

位於三重河邊北路的關係，許石搬遷的範圍大多都在延平區或建成區一帶，後也曾北遷大同區，住所始終都在臺北大橋東側兩公里之內。

最後一次搬家是在1972年，由於合唱團演出有賺錢，他們用攢下的錢在新生北路買下房子，一家十一口終於購屋定居，這時許石也已經五十二歲了。

在苦樂參半的家庭生活中，許石常以樂觀進取的心態面對，帶領一家大小苦中作樂。儘管常被妻子叨唸沒錢，仍常帶著孩子們去大橋頭夜市大吃大喝。提到生活哲學，女兒們津津樂道地提到父親經常說的許多名言：「人若是散赤，身體着要食予勇」、「咱散赤人尚重要的着是吃予飽，才有氣力去賺錢。」簡單講，有錢多吃，沒錢更要多吃。在妻子忙碌時，他擔綱起家庭主夫的工作，煮上一碗燒燙燙的蔥花肉，加上一點糖跟奶油，端上桌給女兒們吃，奇特的味道堪稱一絕。九個孩子們也恪遵爸爸的「吃飽論」，在餐桌上常上演食物殊死戰，搶食搶得許石只得無奈地在一旁抱怨：「你爸還沒吃耶……」

■許石夫婦與八女一子祭祖合影。

吃得飽也要吃得巧，家人對許石的飲食習慣印象深刻。他特別愛吃生魚片、白煮蝦薑片，配上一杯啤酒，獲得身心的滿足。許石還有顆「臺式少女心」，喜歡乾乾的小紅豆，常去大橋頭購買剛出爐的紅豆麵包，買十送一的奶酥麵包，剛好符合他們家人口數；在家裡也常自製冰米苔目、愛玉冰、仙草冰及粉圓等等，雖然在外事業忙錄，許石卻熱衷參與家庭生活，在子女眼中，他堪稱一名能夠變東變西的萬能好爸爸。

　　除了吃飽之外，睡飽也是許石經營家庭生活另一個重要的教養觀念。他會趕鴨子般地催促孩子們準時上床，家裡也不能有睡懶覺的孩子，清晨會以不同的樂器叫孩子們起床，堅持這樣才會有健康的身體和飽滿的嗓音。他也秉持著經濟實惠的方針，陪同孩子們從事不需花費的休閒娛樂，有時會帶著吐司麵包、背著水壺，一行遠足去圓山動物園，在門口過而不入、填飽肚子再走回家，有時是去榮星花園進行戶外寫生。偶爾許石也會帶孩子們去吃大餐，如西門町的美觀園吃日本料

■1960年代許家闔家郊遊照。

理，或去茶樓學習用餐禮儀，一家人還曾去大同戲院看一齣電影，難得奢侈的活動特別讓孩子們銘記在心。這些生活點滴留在兒女們的腦海，透過相片重新回溯兒時記憶，時常聊得不亦樂乎。

許石在音樂與品德教育上確實嚴厲，只消一個眼神跟回眸，就足以讓子女們正襟危坐，甚至石化在原地；不論是嘹亮的嗓音，還是兇猛電譜的動作，都讓兒女們至今想起來仍戰戰兢兢，卻也深自體諒父親苦心孤詣的關愛與栽培，並留下許多充實而美麗的回憶。許石的教養子女的觀念，在那個年代算是相當開放先進的，他願意放手讓女兒們盡情在舞臺上發光發熱，更不在乎傳統社會認為女孩不宜拋頭露面或早婚成家的刻板觀念。

許石對妻子的愛同樣也令兒女們銘刻在心，他曾勤讀《本草綱目》，再以家傳藥方調製紫雲膏，調養妻子乾燥的肌膚。還有一次他從日本返國時，左右手各戴了一只對錶，作為禮物送給妻子，這些恩愛舉動都藏在涓滴如流的生活細節裡[2]。

就在許家生活越來越熱鬧的時候，許石寫下了許多兒歌，從唱片資料來看，他當時至少出版過六張兒歌唱片。最早的一首兒歌〈一隻鳥仔〉的錄製，可以回溯到1960年前後，收錄在《臺灣鄉土民謠全集》，由雙胞胎碧桂、碧芸、三女碧珠，還有一位小女孩石錦秀，她們之中有的當時還在就讀幼稚園，就以童稚的聲音獻唱，後來也曾數度登臺演出。1964年的音樂會節目單上，許石更安排了「臺灣鄉土童謠演唱」專題，由許家姊妹們擔綱主角，其中實歲剛滿6歲的五女許雅芳（節目單名為碧芳）就演唱〈天烏烏欲落雨〉等多首歌曲，當年的她不過才上國小一年級，就能夠上臺獨唱，身為許石的女兒，在音樂演藝上也顯得特別地出眾早慧[3]。

關於許石的童謠創作，最早製作並演出的是臺語歌詞，比如〈天烏烏〉與〈新娘水咚咚〉等作品，都是依據臺語童謠的高低音調與韻律節奏，譜寫成一首旋律完整的童謠。在許石寫給吳三連的書信中，也特別

*2
專案團隊訪談許石女兒資料。

*3
1964年音樂會節目單出自「許石文獻070-0003」。

提到自己製作了兩張《臺灣鄉土兒童歌謠》專輯，並引以為傲，參考大
王唱片的出版目錄，應該就是編號「KLK-44」與「KLK-45」的《臺語
兒童歌謠》專輯。

　　只可惜迄今為止這兩張臺語專輯尚未被尋獲收藏，倒是後來太王唱
片製作發行的四張國語兒歌專輯，在市面上流傳相當廣泛，一直到1975
年仍有再版。唱片封面都是家裡與親友小孩的合影沙龍照，每個孩子們
手上拿著心愛的玩具，顯得特別純真可愛。與手稿作品集互相對照，至
少可以確定〈天烏烏〉、〈小鴨子〉及〈新娘水咚咚〉等幾首，都是許
石依據童謠所作的曲譜，如能參考他當年的親筆手稿，重新拼湊詞曲資

■許石製作的
華語兒歌唱片
封套。

料，應該就能重現許石製作臺語童謠的音樂巧思。

在一份手稿中，有一首兒歌〈大頭員外〉，活靈活現地表現了長子許朝欽幼年養尊處優的模樣，許石更借用朝欽之名作詞，例如〈臺灣好地方〉、〈我愛臺灣〉與〈臺灣之夜〉等數首歌曲作詞者都登錄為「許朝欽」，事實上那時的許朝欽不過才四、五歲，是許石託借孩子之名所作。

聆聽這些節奏輕快的童謠創作，讓我們實際感受到許石為人父親那溫柔又風趣的形象，還可以發現許石如何一步步帶領他的家人參與音樂事業，共同為目標打拼努力，一家人的生活積極又進取，還不時抽空找樂子，點點滴滴，都成為日後溫馨歡樂的家庭回憶。

㉑

父
女
聯
團
大
公
演

「碧娜！碧娜！我知影你佇遐，共我出來……」

佇學校運動埕邊，許石遠遠就看見碧娜，小粒子的伊聽見阿爸的聲，驚到趕緊覕(bih)佇樹仔邊。學校當咧上課，許石行過來細聲共叫，輕輕拍樹頭：

「掠着矣哦！」親像咧耍掩咯雞全款，用真輕快的聲音喝(huah)。

碧娜原本驚到欲死，煞予老爸古錐的聲音弄(lāng)到笑出來，輕腳撋出樹邊：「阿爸……」

許石講：「是恁老師專工敲(khà)電話予我，講妳毋上課佇校園賴賴趖(luā-luā-sô)，我就來看覓……妳毋知乎，恁老師較早嘛是我教的學生，伊講妳最近定定無坐佇教室。」

「我……我都討厭上課……老師講啥攏聽無，足無聊，坐佇遐浪費時間。」

許石問：「逐家攏愛上課啊，上無國校仔嘛愛畢業啊……」

「人阮嘛想欲親像阿爸全款、親像大姐佮二姐全款……」碧娜提出勇氣講出伊的想法，自細漢伊看阿姐練月琴、拍鼓，一身好手藝，伊也真有興趣，佇後台偷摸樂器，偷提鼓吹來歕(pûn)……

看見許石目睭轉大蕊，碧娜愈講愈細聲，改喙講：「無啦，無啦，我會去讀冊啦……」

許石伸手挲碧娜的頭殼：「啊無……妳乖乖去上課，我請老師教妳歕鼓吹，妳若學會曉，以後就毋免去學校，按怎？」

「毋免去學校哦……」碧娜聽著重點矣，心內暗歡喜，輕輕笑出聲。

看見碧娜的笑容，許石對伊後擴(āu-khok)輕輕仔抉(kuat)落：

「妳毋通歡喜傷(siunn)早，歌愛唱、冊嘛是愛讀，是真硬斗喔。上無國校愛畢業。」

碧娜頕頭，吐舌激一下小鬼仔面，假作嚴肅的許石看著嘛笑出來。

1970年代許石的女兒們組成「許氏中國民謠合唱團」，在臺灣、日本長年巡演，支撐了家業，更可以說是許石音樂事業的直系繼承者，也是最正宗的發揚者。先後又以1966年之後由雙胞胎姊妹碧桂、碧芸的組合，以及1973年五人成軍的「許氏中國民謠合唱團」作為兩個重要的里程碑。

　　1966年8月9日，還在就讀國中二年級，年僅15歲的雙胞胎姊妹碧桂、碧芸二人以「香蕉姑娘合唱團」之名組團出道，在臺北國賓飯店舉行的「臺灣之夜晚會」登臺演出。這個名字源自許石愛吃香蕉的嗜好，以前還在學校教書時，他的公事包裡就不時帶著香蕉，於是學生就用日語稱他叫「バナナ先生」(香蕉老師)，女兒組團開始也就用香蕉為名。

　　香蕉姑娘在夜總會演出後大獲好評，姊妹便正式輟學，隨著許石四處巡演。隔年「新星電影公司」與許石簽約，兩姊妹改以「若比娜子」之名出道，新藝名是得自當時日本當紅女子合唱團體「The peanuts」。當時有八點檔連續劇《姊妹花》找上門來，邀請她們演出，然而許石認

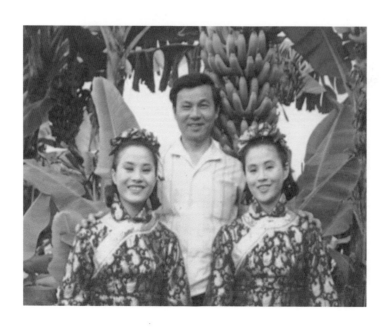

■許石與雙胞胎女兒香蕉姊妹合影。

為演員生活過於複雜而婉拒了。1968年6月,她們發行華語歌曲專輯《爸爸愛媽媽》,主打歌〈爸爸愛媽媽〉外加〈情人的黃襯衫〉等流行歌,與當時市場主流商品相當類似,是太王公司罕見出品的新潮流行專輯。

　　由於時局興替、臺灣音樂市場又極其「淺碟」,流行風向瞬息萬變,電視、電影、歌廳,此時都以演唱華語歌曲為主流,就連夜總會也都改唱華語歌曲,尤其是年輕歌手們,不是唱華語歌曲就是唱西洋歌曲。許石為了捧紅這對姊妹花,特別放下堅持,量身為她們製作華語歌。但不久後,姊妹的演出又回到父親拿手的鄉土民謠,1968年7月在中泰賓館,以及10月11日在許石主辦的「慶祝中華民國57年國慶演出中國各省民謠演唱會」,若比娜子登臺演出,各家報章媒體相繼報導宣傳,英文媒體"The China News"也有報導。

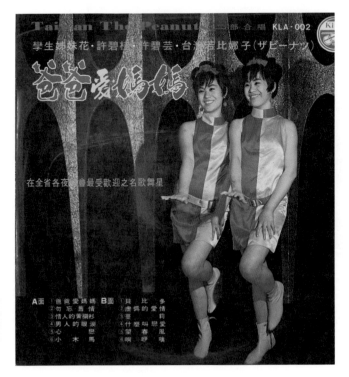

■許石為女兒製作的華語流行專輯《爸爸愛媽媽》專輯。

碧桂、碧芸演藝事業的成功，是犧牲學業換來的，她們原先學業成績不錯，眼看有機會從母親鄭淑華女士的母校靜修女中畢業，卻為了改善家境而放棄學業。據說那段時間，母親每每經過靜修女中校門外，便不禁觸景傷情，流下眼淚。

■若比娜子定裝簽名照。

■許石與合唱團演出。

在此同時，由於幾位妹妹也頗具音樂天分，許石更是企圖心滿滿地著手籌備組團事宜。1968年2月，許石以「許氏中國民謠合唱團團長」的名義加入臺北市地方戲劇協會。由於四女碧娜小學就經常逃學，卻十分有音樂天賦，許石便為她四處尋訪樂器名師學藝，直到1970年3月碧娜就讀成淵國中二年級時正式輟學，與四個姊姊正式組成合唱團，巡迴全臺各地表演。

說是「合唱團」，每個女兒其實各有專長演奏的樂器，舉凡月琴、琵琶、嗩吶與大廣弦等。歌曲節奏以中國鼓組成的套鼓打奏，聲音效果十分特別。四妹許碧娜師承陳冠華、蔡春生等人，擅長大廣弦、橫笛、鋼琴與鼓吹等樂器，後來甚至可以擔起編曲工作，姊妹們咸認她是最得父親真傳的第一才女。

1970年六月與十二月間，她們正式以「許氏中國民謠合唱團」之名在臺北、高雄各地展開首度巡迴演出，隔年三月，老五雅芳也加入合唱團擔任鼓手，成為五人編制的樂隊，相當於歐美時興的搖滾樂團編組。自此以後，許石親自帶領女兒們密集地環島演出，而後會同「烏來清流園山地舞蹈團」，從臺北出發，從七月底到十月中旬，沿途行經嘉義的華南戲院，還有高雄的觀光大歌廳等地表演，十二月更到南投埔里、彰化及臺南，以十天為一個檔期，且戰且走，不斷地移動演出。

根據在故鄉臺南的親友所述，許石巡迴演出回到臺南，都會回到舊居走走，也曾到普濟殿拜拜，住在鄰近的小旅館。演出的服飾若有破損，許石的兄嫂們也會幫忙修補，就像是巡迴演出時的中繼補給站一樣。

許石帶著女兒們南征北討，太太鄭淑華與年紀尚幼的兒女則留在臺北家中，平時僅能靠著寄到戲院或歌廳的書信互報平安，當時大大小小的廣告或報導內容，凡是提到許石家族樂團的演出，包括他的學生演出訊息，許太太都細心地蒐集、剪貼成冊。

在留存文獻中，有一封二姊碧芸寫的明信片，從臺南國華戲院寄出，信裡先說了一下自己這邊的近況，並問候家中的母親與弟弟妹妹，

*1
明信片出自
「許石文獻
162-0021至
162-0022」。

還說自己準備了當地限定、不用錢的小禮物，打算不久後帶回臺北送給妹妹。幾十年過去了，這封信的內容整理出來，再請教當事人，早就忘了那份禮物是什麼，卻仍深刻記得當年家人兩地憶念的辛酸與溫暖[*1]。

在臺灣的密集演出，替合唱團打下扎實的舞臺經驗。1973年8月21

■陣容龐大的許石民謠演出海報。

日，應日本矢野藝能公司之聘，許氏中國民謠合唱團赴日本東京都涉谷區的「千駄ヶ谷」，進行為期半年的首度海外演出。那時許石寄了二十多家的企劃書給不同公司，唯有矢野一家獨具慧眼邀請他們前往日本，自此往後十多年間，他們持續展開海內外巡演的工作[*2]。

從當時的報紙上可以看到，許氏中國民謠合唱團以巡迴日本而聞名，在1972年3月的報紙廣告中，甚至被讚譽為「參加日本NTB電視連續演出二年載譽歸國」[*3]；1974年在臺中大酒店的演出廣告中，也強調「日本載譽歸國」[*4]這個特別的演出經歷，顯然都是因為合唱團在日本的演出廣受好評，回臺後邀約不斷，曝光度大增。姊妹們在後來訪談中也曾談及她們在日本邊演出邊受訓，當時在藍寶石大歌廳的經理林世芳曾大為讚賞，直誇她們去日本一趟後舞臺魅力提升，演出效果不同凡響。

合唱團與日本藝能公司簽約後，許石就帶著合唱團往返日、臺兩地演出，1976年也曾赴新加坡、馬來西亞演出半年，在1979年8月的「許石創作三十周年音樂會」的報紙廣告，也是以五位女兒為宣傳重點，《聯合報》專題報導更深入分析了她們個別演出的樂器和音色，還形容她們的表演是「中國樂器搖滾化」的代表[*5]。

就在五位姊妹花演藝事業如日中天的同時，許石已漸漸退出舞臺，專心當一個經紀人，設法讓合唱團的演出發光發熱。除此之外，還曾招募團員，組成第二團、第三團，第二團甚至由鄭淑華女士親自帶領前往日本演出，不過這些演出資料至今所見不多，演藝發展應不如許家五姊妹的合唱團那麼有名氣。

南征北討的巡迴演出之下，許石一家人終於脫離租賃生活，於1972年買下一棟房子，10月7日那天正式搬遷入住新居[*6]。由於當時公司已不再製作新唱片，他們自然也就離開臺北大橋附近的大稻埕，選擇在新開發的新生北路高架橋附近落腳。

在許石友人藤田親吾的一封來信中，提到自己協助許石與日本某公

*2
許朝欽等著《五線譜上的許石》97-103頁。

*3
《中華日報》1972年4月5日，第5版廣告。出自「許石文獻168-0016」。

*4
《民聲日報》1974年7月23日，第4版廣告。出自「許石文獻168-0063」。

*5
《聯合報》1979年8月4日，第9版廣告。出自「許石文獻168-0033」。

*6
根據現今留存資料，當年許家舊址位於臺北市大同區延平北路2段219號，新址則位於臺北市中山區新庄里21鄰新生北路3段77號。

司簽訂演出契約，演出酬勞是一個月四千元美金，換算當時匯率，大約是臺幣16萬元[*7]。和現今物價對照起來，大概等於是新臺幣86萬左右，雖然還得扣掉五姐妹身上華麗的演出服裝和妝容，還有一些無法直接估計的成本支出，這幾年密集的巡迴演出，確實可以讓許家人有個安穩的住所與生活，其餘年幼的弟妹們也得以各自完成學業，獨子許朝欽甚至從建中畢業之後便直接赴美留學。

*7
藤田親吾來信內容，出自「許石文獻155-0001」。

五姊妹在日本演出時，主打的亮點就是「Taiwan Show」（臺灣秀）。據說當年日本觀光飯店特別流行臺灣秀，歌壇前輩郭一男（1931-）更指出，1960年代他在臺南經營南星歌謠研究社與南星唱片公司，小有成績。不過，隨著時局改變，臺語歌曲專輯製作越來越走投無路，1970年前後他選擇到臺北發展事業，因聽說率團前往日本演出的收益可觀，於是千辛萬苦擠進日本檔期演出「臺灣秀」，一段時間後建立穩定合作關係，南星唱片轉型為專門訓練歌手的領班經紀公司，在臺南培養演藝團隊赴日演出，最輝煌時期共有8個團，4個在臺灣受訓、4個在日本駐點演出，輪番上陣，當年他半年去一趟日本，收款、發薪水、教新歌，收入相當可觀。

在戒嚴時代要登臺演出並不容易，得先經過歌星證考試，若是一個團體，還得全員再考一次，就連出國也必須通過考核，等到簽證獲准，往往已是半年過去才能成行。日本飯店之所以特別鍾愛「臺灣秀」，可能是對當時的日本人來說別具懷舊氛圍，據郭一男說，當時他到日本成田機場候機室一看，幾乎滿滿的都是準備出演臺灣秀的藝人。此一盛況直到1990年代之後，才逐漸被菲律賓人為主的美式樂團取代。可以想見，那年頭對於堅持唱臺語歌的臺灣藝人來說，幾乎只能到日本才能找到穩定發揮的舞臺[*8]。

*8
專案小組訪談郭一男先生紀錄，2018年7月5日。

在許家的文物中存有一支許氏中國民謠合唱團在日本演出時的錄影帶，雖然畫質不佳，卻重現了當年姊妹們表演現場的氣氛。開頭二話不說就是一段節奏明快的民謠組曲：〈白牡丹〉、〈牛犁歌〉、〈走路

■1972年許氏合唱團在演出時與美國漫畫
家同臺，獲贈以四姊妹演出為題的漫畫。

調〉……等曲調，高亢激昂且扣人心弦。由四姐碧娜的嗩吶為主奏，大姊、二姊彈奏長柄月琴，三姊輕彈南琵，靈活地踢著腿、踩腳步，輕盈而敏捷地走位，至於五妹則在後方敲打著許石自製的鼓組。音樂稍歇，由背著琵琶的老三碧珠主持，以輕柔端正的華語自我介紹、再用日語簡單解說。演唱許石的代表作〈鑼聲若響〉、〈安平追想曲〉、〈回來安平港〉、〈夜半路燈〉並穿插多首日語歌曲，除此之外，還有〈夜來香〉、〈何日君再來〉等日本人熟悉的華語歌，最後以熱鬧的〈美國進行曲〉結束。

　　大姊、二姊所彈奏的長柄月琴僅有兩條弦，卻能演出各種音樂，指法極為快速；老三碧珠彈奏琵琶，時常站在前位擔任主唱，她音聲渾厚，也能默契十足地和音；四姊碧娜在音樂表現上最豐富，一下嗩吶，一下大廣弦、橫笛、薩克斯風，樣樣皆能，甚至還能用嗩吶吹出16小節而不中斷，邊吹奏邊滿場飛奔，喇叭口的穗子隨之旋轉，舞臺視覺效果十足。五姊妹除了演奏樂器，也都能唱歌，有時輪流站到臺前主唱，老五許雅芳平時在後方打鼓，但到了臺前演唱時，歌聲甜美細緻又高昂，特別是唱〈回來安平港〉時，讓人聽了為之鼻酸。

　　另一點值得注意的是，在將近一小時的演出過程，她們變換了四套服裝，開始是鳳仙裝、短旗袍，接著是乍看之下有點像忍者服的藍色V字領無袖短洋裝，以及仿似中國民族舞蹈服飾的秧歌服，都是具有強烈漢民族傳統風味的演出服裝，每件服裝更精心搭配了不同華麗的頭飾，既要表演又要換裝，讓人不禁懷疑她們是否都長了三頭六臂。

　　這套演出不論在音樂呈現、歌謠演唱或視覺效果上，都相當精彩出眾，可說是許石長年心血的結晶。1980年許石逝世後，團長改為鄭淑華，忍著喪失境外家長的悲痛，合唱團繼續前往日本演出，1981年8月與1983年2月於群馬縣伊香保各駐點演出半年，1984年5月於山口縣駐唱半年。後來由於姊妹們陸續找到結婚伴侶，1986年5月結束宮城縣半年的駐點演出後返臺解散。

她們卸下樂器、放下鼓棒，褪下光鮮亮麗的表演服裝，離開鎂光燈焦點，回到一般人的生活，再憶起父親時，仍是滿滿專屬於他們一家人南征北討、酸甜苦辣的情感回憶。

許氏中國民謠合唱團演出大事誌

時間	地點	說明
1966.08	臺北／國賓飯店	由雙胞胎女兒以「香蕉姑娘」為名主演「臺灣之夜」晚會。
1967.09-1968.01	臺中／臺中大酒店、聯美大酒店、西北大飯店等地巡迴演出	臺灣鄉土民謠歌舞團巡迴演出，配合酒店飯店檔期演出。
1968.06	-	「若比娜子」發行華語歌曲專輯《爸爸愛媽媽》
1970.06-1970.12	臺北、高雄等地	「許氏中國民謠合唱團」4姊妹正式成軍，南北兩地巡迴演出。
1971.07-1971.10	臺北西門町今日世界歌廳等地	許氏中國民謠合唱團環島巡演（5姊妹）。許氏中國民謠合唱團、清流園山地少女共16人環島演出三個月。
1973.08-1974.02	日本(野英藝能安排)	「許氏中國民謠合唱團」首度在日本演出，在日本各大夜總會和電視臺（東京教育電視臺）演出
1974.07-1974.12	臺中大酒店、高雄藍寶石大歌廳、臺南元寶樂園等	
1975.08-1976.02	日本宮城縣	鳴子溫泉觀光會館為期半年駐點演出
1976.02-1976.08	新加坡、馬來西亞	駐點演出半年
1976.09-1977.03	日本宮城縣	鳴子溫泉觀光會館為期半年駐點演出
1978.04-1978.10	日本各地(西新宿藝能公司安排)	巡迴演出
1979.03-1979.05	日本愛知縣	名古屋駐點演出
1981.08-1981.12	日本群馬縣	群馬縣伊香保駐點演出半年
1983.02-1983.06	日本群馬縣	群馬縣伊香保駐點演出半年
1983.10.4	臺南育樂堂	「臺南市政府姊妹市田徑賽選手之夜」演出
1984.05-1984.10	日本山口縣	日本山口縣駐唱半年
1985.12-1986.04	日本宮城縣	宮城縣駐點演出半年

許氏姊妹合唱團

熱門歌曲　　　　　　輕鬆活潑

22

琴歌斷袂離

「許先生啊，你袂當閣唱歌喔，你的心臟有問題。」

醫生按呢宣布的時，許石實在無法度接受。

「啥？我才56歲，上無閣欲唱十冬，無喔，二十年嘛無問題！」

聽見醫生吩咐，許石慢慢行出來到外面，愈想愈凝，激動頓(tǹg)桌仔，牽手淑華趕緊共伊安搭。

「着啊，阿爸……」知影阿爸固執的查某囝趕緊安慰伊：

「袂要緊啦，閣有阮替你唱啊！」

「嘿啊，阿爸你安心退休，阮袂予你漏氣啦！」

＊　＊　＊

「唉，淑華，真正想袂到，這嘛撐佇遮啥攏無法度做，莫講唱歌，連哼一聲都足忝……歸工撐佇這張暝床，撐久實在真倦(siān)。」

蹛院一段時間，合唱團嘛是有活動，許夫人病院、合唱團雙頭擔。

「唉，世事夕暗算，你一世人做逝濟代誌，就當作歇睏。」

「睏，連鞭(liâm-mi)就會睏足久的啊……」攏撐佇病床的許石猶閣會講要笑。

「欸(eh)，你是咧講啥……毋通講這種話啦，按呢害人足煩惱……」

淑華有淡薄仔受氣，目箍隨紅起來。

「好啦好啦，莫受氣(siūnn-khì)啦！淑華，敢會使幫我買咖啡？」

「咖啡？你幾仔年前啉一嚓就嫌苦，無愛啉啊，今仔日哪會想著欲啉咖啡？我遮有茶心，無我泡茶予你啉就好啊。」

許石笑笑無應聲……勉強激出笑容，擛手(iat-tshiú)叫淑華去。

淑華感覺怪怪，手頭物件款款咧出去買咖啡。

看太太行出病房，許石目瞯瞌起來，心中下一個願：希望後世人，會當出世佇一個予我佮所有我所愛的人，心肝清清，唱咱臺灣歌的世界。

心臟親像欲無電的節拍器，愈跳愈慢，一直到完全靜落來——

1980年9月10日那天，許石因心臟病病逝於臺北林口長庚醫院，實歲接近61歲，在臺灣習俗算起來應是62歲。一個月後，簡上仁在《自立晚報》發表一篇哀悼許石的文章〈請再聽我說幾句〉：「去年您的作品發表會演出成功後，我們寄望您每年舉辦一次，然而，今夕何夕，您卻永別了喜愛您的人們！唉！今後，若有誰能接棒拿出勇氣和熱誠來舉辦鄉土民謠演唱會，您於九泉有知，是否會暗中助他一臂之力呀！」[1]

FOLKSONGS OF TAIWAN

應響 總統號召中華文化復興運動
許石作曲三十週年紀念
讚助演出
台湾鄉土民謠
作曲發表會

許氏中國民謠合唱團演出
HSU SHIH FOIKSONGS OF CHINA

時間：民國六十八年八月八日晚八時
地點：台北市中山堂正廳

■作曲三十周年（1979年）演出專冊封面。

年輕音樂創作者簡上仁（1948-）這時住在高雄，在許石逝世的前一年8月8日，他特地北上參加臺北中山堂舉辦的「許石作曲三十周年紀念臺灣鄉土民謠作曲發表會」，內心激動不已。音樂會後他投稿《自立晚報》，發表〈聽許石的歌——談臺灣通俗歌謠〉：「八月八日，下午七點半未到，夏日的晚空猶餘一抹斜暉。來自四面八方各階層人士擠滿中山堂門前，大家為搶先進場，爭得水洩不通……吸引著這洶湧人潮是民眾對鄉土音樂濃濃的依戀。」

他從活動的命名切入，認為許石的音樂應該稱為「通俗歌謠」較恰當，不過他也引述許石的解釋：「大家都習慣稱它們為鄉土民謠，我也就順應大家的意思了」，並推崇許石具備「隨和的長者風範」。他指出，臺灣民俗歌謠的發展到1950年代之後走上巔峰，許石無疑是背後推

*1
簡上仁，〈請再聽我說幾句〉，《自立晚報》1980年10月15日。

波助瀾的大功臣。

　　文中他詳記當天許石上臺演唱壓軸歌曲〈安平追想曲〉的情形：「許前輩拙樸中帶著圓潤的聲音，成熟而真摯的表情，把這首安平港情歌所蘊涵的悲思愁情，淋漓盡致地宣洩無遺。全場聽眾屏息聆聽，為之情隨韻轉，直到歌聲一畢，如醉如痴的情緒煥然匯成一股喝采聲和掌聲的巨響，撼動了整個會場……」[*2]

　　簡上仁記錄的這段演出，是許石最後一次在舞臺上公開唱歌的情形。據許石兒女所述，這場音樂會前許石剛動過心導管手術，儘管身體不適，卻仍堅持登臺演出。在許石留下的文獻中，有一本他的創作歌曲集，上頭親筆寫了在這場音樂會上演唱該首曲目的學生名字，留下珍貴的音樂會籌劃痕跡。由於他已10年未曾舉辦大型音樂會，光是要湊齊樂團就相當辛苦，當中一名鼓手中風了，還親自帶了兒子來，懇請許石親自指點一下看能不能上場。此外，也因為這個契機，許石和樂界老友又連絡上了，白首相聚、笑談家常。

　　說起音樂會當天，許石上臺演唱〈安平追想曲〉這件事，在許家人看來，實在驚險萬分。原本安排壓軸獻唱的是學生高義泰，因拍戲行程延誤，來不及趕到，主持人李季準提議請許石親自登臺演唱，許石竟一口答應，在場家人無不擔心他身體無法負荷，十分震驚。許石上臺唱完後，家屬們跑到後臺，扶椅子、按摩、倒水……唯恐他心臟病發，卻見

許石悲調·膾炙人口
「三聲無奈」一病不起

「請再聽我說幾句」
——給臺灣民俗歌謠作家許石先生
·簡上仁·

■許石過世的新聞報導與簡上仁專文標題。

*2
簡上仁〈聽許石的歌，談臺灣通俗歌謠〉一文收入1983年由臺灣省政府新聞處出版的《臺灣民謠》一書。

許石笑笑地跟大家說：太久沒唱了，差點就忘詞了。[3]

這場音樂會後許石再度受到媒體注意，同年10月，他接受臺灣電視公司侯麗芳的節目訪談，這場訪談側記則刊登在《電視周刊》上。節目上的許石身形消瘦，穿著紫色西裝，以一位作曲家的身分接受訪問，他說：「我這一生中覺得最高興的事，就是以實際的行動矯正外人對我們『只會抄襲，不會創作』的誤解。」[4]更詳述自身學習音樂的過程，以及在臺灣樂界打滾多年，採集民謠、創作歌曲的豐富累積，並且提到至今仍熱情不減，持續為女兒的演出創作[5]。

除音樂創作之外，許石也投注心力準備合唱團的舞臺裝備，在許家留下的文物當中，有一套當年演出用的樂器，包括月琴兩把、琵琶、大廣弦、嗩吶及洞簫等，上頭不僅鑲鑽、裝飾亮片，十分璀璨閃亮，並分別加裝效果器，可連接擴大機或音箱。據許家女兒所述，這些改裝都是父親許石親手製作，就連裝樂器的箱子也是父親改裝其他樂器箱後製成的。為了讓臺灣傳統樂器越洋演出，並能適應先進的舞臺設備，許石可說是費盡不少苦心[6]。

在充當數職安排許氏中國民謠合唱團演藝事業的同時，許石也漸漸將本土民謠的傳承責任移交到兒女們身上。雖說在這條漫長的音樂路上，他確實也曾感到累了、倦了，實際上促使他歌聲戛然而止的主因，卻是在五十六歲那年診斷出的心臟病。在最後那場音樂會前不久，才剛做過心臟導管手術的他，甚至拖著病軀敬業地籌備表演，自那之後，他的身體每況愈下，終而在1980年辭世。

簡上仁來不及向許石表達仰慕之情，僅能透過撰文聊表心意，但他帶來的這則訊息卻是別具意義的——直接反映了許石過世前後，臺灣歌謠的發展進程正邁入一個嶄新的階段。

這是個本土意識逐漸抬頭的時代，1978年底臺美斷交，接連發生美麗島事件等一連串政治事件，從鄉土文學到本土歌謠紀事，逐漸受到新世代學者的關注，除了民謠歌手簡上仁，林二、莊永明、杜文靖等人也

[3]
許朝欽等著《五線譜上的許石》56頁。高義泰當時為知名偶像歌手，據其回憶，當年是參加電視節目外景拍攝，因天候延遲，在會場外躊躇不敢入場，留下悔恨，近40年後為許石紀念音樂會登場方得彌補。

[4]
林蘭〈「臺灣小調」作曲家許石〉，《電視周刊》890期43-45頁。

[5]
許朝欽等著《紀念熱愛民間音樂——許石的一生》44頁。

[6]
關於許石的樂器改裝與相關訪談，詳見李龍雯撰寫〈用琴聲追憶家族共演歲月〉。

都投入臺灣歌謠的研究與推動。而後隨著民主化與本土化的思潮趨勢，臺灣歌謠這塊招牌逐漸被擦亮，除了臺語歌手外，就連知名華語歌手也開始發行臺語老歌專輯。

　　還記得當年發表《臺灣鄉土交響曲》前，許石曾經所說的那句話：「我有一個理想，就是希望那些幾乎被大家遺忘了的臺灣鄉土民謠，能夠重新在臺灣民眾的心胸中燃燒起來！」當年他埋下的那顆火種，在他過世後，終於星火燎原，延燒開來。

■許石合唱團擴大事業在《聯合報》登出的徵人廣告。

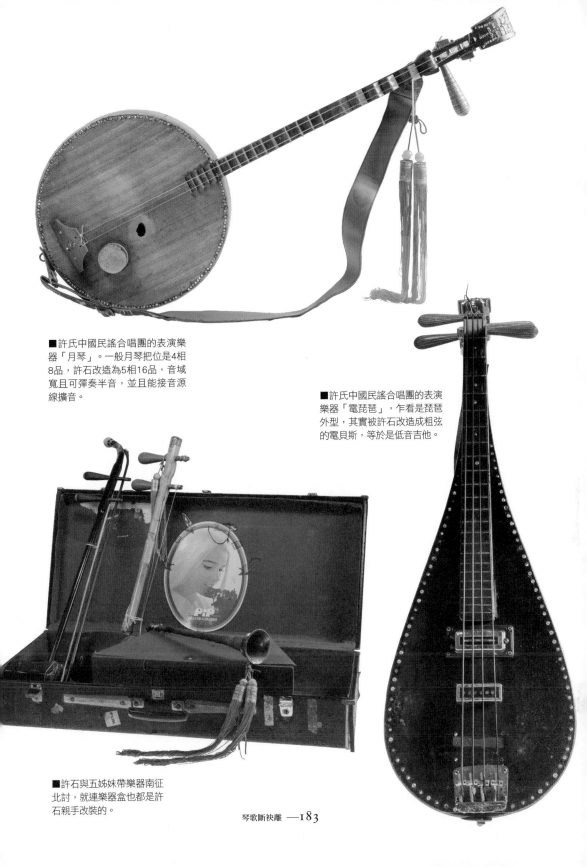

■許氏中國民謠合唱團的表演樂
器「月琴」。一般月琴把位是4相
8品，許石改造為5相16品，音域
寬且可彈奏半音，並且能接音源
線擴音。

■許氏中國民謠合唱團的表演
樂器「電琵琶」，乍看是琵琶
外型，其實被許石改造成粗弦
的電貝斯，等於是低音吉他。

■許石與五姊妹帶樂器南征
北討，就連樂器盒也都是許
石親手改裝的。

團唱合妹姊氏許

热門歌曲　　　　輕鬆活潑

23 原鄉再出發

　　行到臺南公園，佇二中對面就是「許石音樂圖書館」，跖(peh)上音樂樓梯，二樓就是關係許石一生的展覽，音樂欣賞當中，予你對這位歌謠創作家有所了解。

　　「咱目前這个所在原底叫做『育樂堂』，是1980年代臺南上大的演藝場所，1984年許石的查某团嘛捌受邀請來到遮演唱。」那聽介紹，你目睭掠著一張相片金金相(siòg)，忽然間，相片內底的人親像共你曰（nih）目睭。

　　一陣親像吉他、閣像月琴的聲音，彈出〈安平追想曲〉的前奏，一時頭眩(hîn)，親像進入另外一个空間……

　　踏入育樂堂大舞臺二樓看落去，舞臺頂是許氏民謠合唱團五姐妹，主唱牽長音唱：「啊——」尾音牽了真長，主持人鼓吹觀眾拍噗仔，一睏了後停煞，酸喃唱出：「等你……入港……銅鑼聲。」

　　掌聲像西北雨彼款響起，主持人上臺：

　　「感謝五位姐妹精彩演出，煞落來，今仔日主角許石老師將欲登場，來為大家唱一首精采歌謠〈風雨夜曲〉，請、興鼓吹？……」

　　白色西裝、白鑠鑠(siak-siak)的長褲，少年英俊的許石mái-khuh[麥克風]提咧，行到舞臺中心：

　　微微燈火照著樓窗　霜風鑽入房　房中獨有阮一人

　　靜靜解心意　只有茶味香簪箭雨水癡癡嗹嗹　增加阮苦痛……

　　你敢捌聽過？這首是許石作曲、周添旺作詞的回憶青春之歌：

　　風雨又無停心情又飄動　一生一次的希望

　　犧牲到現在　毋願來放鬆　毋願變成……

　　雄雄聽敢若有、斟酌聽閣親像無……

　　你精神過來，越頭看，也無舞臺、也無音樂，干焦聽着最後彼句：毋願變成若眠夢。

　　唱煞，你發現閣轉來展覽場內，猶原猗佇相片頭前……

1983年10月4日在臺南育樂堂的表演，是許氏中國民謠合唱團在臺灣最後一場大型演出。此時許石已經逝世近三年，合唱團仍在跨國際活動中受邀演出，可見她們享譽海內外的影響力。2016年許石文物正式捐贈給臺南市政府、經過數位化整理後，策展團隊才在當年的「選手之夜節目單」裡發現這樣一項歷史訊息*1。

*1
選手之夜節目單出自「許石文獻073-0001至073-0004」。

巧的是，許石音樂圖書館這時已決定將落腳在臺南育樂堂，相關文獻資料、文物如合唱團的樂器及配件等等，都將永久收藏在這個地方。許石音樂就這樣回到原鄉，彷彿冥冥之中回到前一個休止符，再次重新出發。

許石逝世後，合唱團仍持續巡演，與此同時，臺灣歌謠的新局面也正逐漸展開。許多關於臺灣老歌調查研究中，許石作為一位戰後作曲家，幾乎都會被提到，但敘述往往過於精簡、零碎且時有錯誤，內容主要都是藉著認識許石的詞曲作家口述訪談而來。事實上，許石雖然人脈廣、合作對象多，但由於他忙於音樂事業、創作與家庭生活，人際關係其實很單純，真正密切來往的歌壇中人並不多，部分口述文獻也不盡正確，尤其是許石投注心血的民謠推廣工作，更是少被人注意與正視。

不過，在這波本土歌謠熱潮中，許石的歌曲並沒有缺席。關於許石

■1984年許石民謠合唱團在臺南育樂堂演出單。

作品的再演繹，歌后鳳飛飛可說是最具渲染力的代表歌手之一，此外，她也正是發動這波臺灣歌謠熱潮的關鍵人物。

1982年10月25日——也就是「臺灣光復節」這天，臺視播出鳳飛飛製播、演唱兼主持的「鳳懷鄉土情」電視專輯，而後由歌林發行《鳳飛飛臺灣民謠、歌謠》專輯，以〈鑼聲若響〉作為主打歌，同時收錄〈初戀日記〉，還有許丙丁作詞的〈思想枝〉，這首歌的配樂大致上可以聽得出來改編自許石《臺灣鄉土民謠全集》中的〈思想起〉[*2]。

這裡值得注意的是，1980年代的電視媒體上，真正能講臺灣鄉土俗情的、宣揚臺語文化的，大概就只有在「臺灣光復節」這天才可以——這是象徵臺灣脫離殖民統治，正式回歸中華民國的民族紀念日，更是戒嚴時期唯一一個以「臺灣」為名的假日，想當然地，在這一天的紀念活動也往往別具懷舊的本土風情，鳳飛飛就是在這樣一個時間縫隙裡，扮演臺灣歌謠發揚光大的先鋒。

鳳飛飛本名林秋鸞（1953-2012），桃園大溪人，1967年遷居三重，參加民聲電臺歌唱訓練班，以林茜為名，在臺北市蓬萊閣餐廳出道駐唱，後改名鳳飛飛，並在歌林、海山唱片發行華語歌曲專輯，有〈祝你幸福〉、〈我是一片雲〉等成名曲，1979年開始在臺視主持大型晚會，成為1980年代最具代表性的電視綜藝節目主持人，有「帽子歌后」之稱，國內外死忠粉絲眾多。

鳳飛飛演唱華語歌

*2
「鳳懷鄉土情」第一集（1982年）節目內容。

■鳳飛飛1982年發行的《臺灣民謠.歌謠專集》再唱響〈鑼聲若響〉。

鳳飛飛台灣民謠・歌謠專集
鑼聲若響／望郎早歸／一個紅蛋／補破網

曲時，發音字正腔圓，有時又自然流露臺灣國語腔調，特別具親切感。1982年鳳飛飛首次獲得金鐘獎，當年臺語歌曲一度被視為不入流且不登大雅之堂，她卻在電視上坦然自若地講臺語，侃談臺灣歌謠，公開採訪陳達儒等歌壇前輩，對當年的臺灣歌謠界意義重大，〈鑼聲若響〉、〈初戀日記〉這兩首歌也因此重新製作，廣受民眾歡迎。

除此之外，〈安平追想曲〉當然是許石流傳最廣的歌，1970年代之後鄧麗君等許多歌手都有翻唱灌錄。1992年鳳飛飛的臺語老歌專輯《想要彈同調》特別收錄〈風雨夜曲〉，重新演繹這首歌，也讓大家注意到許石仍有不少幾乎失傳的經典好歌。

但弔詭的是，當年歌壇輕忽詞曲著作權的陋習仍未改善，這些製作幾乎都沒有授權，也未曾詢問許石家屬，即使許石曾經為了著作權奮力爭取過，他的歌曲仍在過世後任人傳唱，宛若佚名作家的鄉土民謠。情勢如此，當然也跟許石家屬低調度日有關，在姊妹合唱團解散後，許夫人似乎再也無心於歌壇。

1992年底，簡上仁率領的「田園樂府」舉辦「蓬萊鄉土情：臺灣創作歌謠六十年紀念音樂會」，巡迴全臺，向各地音樂家致敬，許石家人參與了臺北場的活動，音樂會落幕後，受邀上臺，簡上仁將一面寫有「永遠的歌聲」的銅雕獎牌頒發給許夫人，標誌許石作為戰後作曲家的貢獻及地位。[3]據簡教授所述，在那次接觸過程中，他得知許夫人將許石留下的文物資料妥善收存，初步詢問過後，後來卻因忙於學術研究與歌謠推廣工作，仍無緣細究，只能失之交臂，頗為遺憾。

2015年許朝欽編撰出版《五線譜上的許石》一書，這位曾經活躍於臺語流行歌

*3
許石家屬保留該場音樂會的演出節目單「許石文獻073-0005至073-0020」，製贈銅牌詳見「許石文獻075-001」。

■簡上仁田園樂府頒發的銅牌。

壇的重量級人物終於以清晰面貌再世。該書由華風文化公司劉國煒先生策劃，除了家屬撰文外，亦收錄學者徐玫玲、石計生及陳峙維，唱片收藏家陳明章、徐登芳，歌謠專家吳國禎，以及廣播員飛虎等人的專文。這本書儘管流通不廣，卻震撼歌壇與學界，透過這本書，將許石當年細心收藏的文物，包括剪報、手稿樂譜、信件、照片與唱片等公諸於世，他曾經如何兢兢業業推廣民謠的歷程也終於有了清楚的輪廓。

隨著專書發表，在兒女的說服下，鄭淑華點頭答應將文物捐給臺南市政府。2016年春節過後，在呂興昌、鄭邦鎮教授率領下，歌謠研究者黃裕元、吳國禎投入策劃，在短短兩個月內，從整理資料、撰述規劃到展示設計，五月二日便在臺南愛國婦人館（即i-Plus文創中心）推出「歌‧謠‧交響：許石音樂七十年特展」，為國內首次針對許石歌謠的展覽。特展期間的五月廿九日，臺南市長賴清德親自為許石故居掛上「名人故居」紀念牌，同日於臺南市立文化中心舉辦「許石、楊三郎紀念音樂會」，在同仁作曲家楊三郎的作品相伴之下，許石與他一生鍾愛的音樂志業，終於風風光光榮歸故里。

2017年是籌備與醞釀的一年，在國家電影中心舉辦的座談會、文

■許石音樂圖書館內的音樂階梯。

化部主持的「重建臺灣音樂史研討會」中，學者公開發表許石相關的研究成果，大批文獻資料則由中央研究院投入數位化作業，由國立臺灣歷史博物館策劃研究展示。同年12月2日，全國廣播節目協會理事長、「古早味ㄟ臺灣歌」主持人丁文棋籌備「許石先生的歌謠創作年代」演唱會，全場爆滿，歡聲雷動，宛如1960年代許石主辦的歌謠音樂會一般，

受到媒體矚目，他的作品因此得以重現全國聽眾耳際。

　　2018年的3月3日「許石音樂圖書館」正式開幕，開幕當天舉辦座談會及晚會，他的子弟兵劉福助、林秀珠等人登臺獻唱，恍如重現當年臺灣歌謠盛世。除了普遍適用的社會服務機能外，這座圖書館更發揮典藏展示的教育功能，設置於2樓的「許石的歌與他的故事」常設展，成為了解許石生平的入門。就在圖書館成立後不久，同年4月18日，追隨許石腳步30年、卻陰陽相隔長達38年的許夫人鄭淑華女士，安詳地離開人世，享壽九十歲，在另一世界與他相逢，在這條漫長守護許石音樂的路上，可謂功德圓滿。

■許石音樂圖書館具有廣泛文化功能，圖為開幕活動現場（2017年3月）臺南市立圖書館提供。

　　許石的音樂與歌謠，乘著熱情與理想而來，最終深深根植於臺灣這片土地上，雖然曾經艱苦求存、沉寂一時，如今卻再次喧騰熱鬧了起來，就像他說過的那句「七轉八起」，或「如橡膠球一般，打壓越用力，彈得越高」一樣，春風又起，草木萌生，許石的歌謠與臺灣本土文化的生命力休戚與共，從原鄉再出發，將展開另一個熱鬧精彩的百年。

■許石音樂圖書館開幕典禮海報。

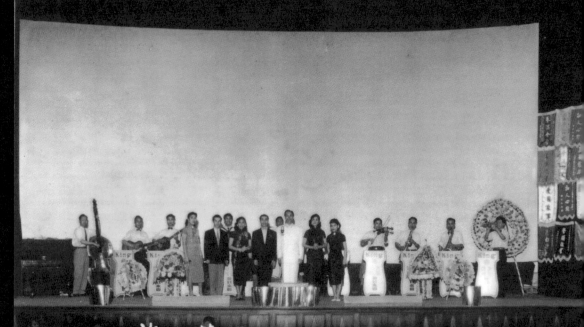

旅日華僑音樂家吳晉淮先生
歸國發表音樂會紀念
1957. 8. 19

■古早味臺語歌曲演唱會：許石歌謠百年2019.4.27

尾奏

你知道嗎？

許石音樂圖書館作為一個新興的館舍，可說是臺南「歌謠歷史一條街」的起點。

從最北端的許石音樂圖書館、許石故居，再走到赤崁樓，這裡的停車場過去曾經是「康樂臺」——1950年代之後臺南流行歌發展最盛大的俗民舞臺。赤崁樓大門以前面對的是赤崁街，現在面對的則是永福路，走在永福路上，行經抽籤巷，以往這裡是印刷業重鎮，也是南臺灣歌本印刷的集散地。再走過民權路，這裡又被稱為臺獨街，是本土意識的搖籃，就連1960年代寶島歌王文夏的家，還有許丙丁的第七信用合作社辦公室也都在那裡。如果你經過太平境教堂，別忘了停下步伐，這裡曾經是日治時期臺灣女高音林氏好的啟蒙地，至於公會堂，或稱吳園，則是早期文藝演出的舞臺，林氏好、舞蹈家蔡瑞月都曾在此登臺演出……。接著來到孔廟附近，大南門外有一處中廣臺南臺舊址，是1950年代流行音樂的發射中心，文夏剛出道時就是在那裡二樓的播音室現場演唱，郭一男的南星唱片和歌謠班則是在後方不遠的永福路上。永福路往南到底，曾經是獨霸流行歌壇、開創歌唱王國的亞洲唱片舊址，當時錄音、壓製唱片都在這裡。這裡轉個彎，再往前走一點，來到南門路上的臺南高商，這是文夏的母校，繼續往南走，則是美軍俱樂部的舊址，當年因越戰駐臺的美軍與當地居民們互通往來，於是這裡成為美國熱門音樂的臺南起源地，陽光合唱團就在這附近的一家樂器行發跡，躍上本土搖滾

樂的浪頭……。

　　這些地景樣貌如今多半已不復存在，許多故事流逝在時間長河底下，面對世代交替的隔閡，音樂記憶隨之漸弱。如果你願意的話，只消輕輕按下播放鍵，就像放下唱針一般，敞開心胸，靜靜聆聽，那些曾感動的、曾激勵的、曾輝煌的聲音，越過光陰長流，老而彌新，愈顯深刻且永不消逝。

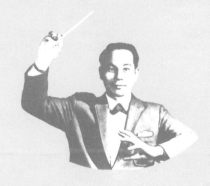

許石訪問錄

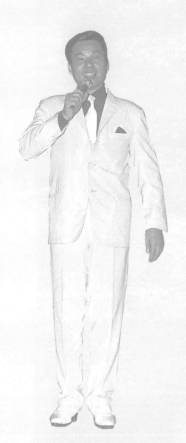

研究團隊訪問行程：

訪談時間	訪談人物	訪談地點
2017年9月09日 10：00～14：00	許漢釗先生、許偉文先生	許石故居 臺南市中西區慈聖街81號
2017年 10月2日 09：00～15：30	許石女兒五位 老大：許碧桂 1952.11.16生。 老二：許碧芸 1952.11.16生。 老五：許雅芳（後改名為許雅慧） 1958.07.18生。 老六：許碧霞 1960年生。 老八：許碧芬1963.12生。	臺北板橋許女自宅
2017年 10月24日 14：00～17：00	許勝夫先生	私立臺南仁愛之家附設成功診所成功養護中心 （臺南市北區成功路238巷11號）
2018年1月18日 14：00～17：00	呂憲光先生	呂憲光板橋家中
2018年2月27日 15：30～18：30	簡上仁教授	國立臺北教育大學臺灣文化研究所
2017年4月30日 2018年6月29日	呂興昌教授	國立臺灣歷史博物館

一、我的五叔是許石

許漢釗先生訪問錄之一

許漢釗1939年（民國28年）在臺南出生，不曾讀過日本學校，他爸爸是許山龍——許石的三哥，許石排行老五，因此許漢釗叫許石「五叔」。

他們相差了二十歲，大概在讀立人國民學校二年級（八歲左右）時，許漢釗才開始對許石這個叔叔有印象。儘管曾經聽說過爸爸跟五叔去過日本，不過也只聽爸爸說那時很冷、只能躲在被窩裡，於是爸爸不久就回來了。許偉文（許山龍的四子）推論補充，可能是因為許石去日本年紀尚輕，許山龍跟去照料，又由於家裡沒有男丁幫忙負擔家計，所以安頓好許石，不久後就回到臺灣，留下許石前去他嚮往的歌謠學院。

1. 初次相遇：閣樓上的吊床歌王子

戰爭結束後才從日本回來的許石，穿著與臺灣人有些許不同，他日常都穿著筆挺襯衫、西裝長褲。回臺南後就住在現在慈聖街81號的故居，故居是長型的，前後都有路可以出入，中間沒有遮蔭，有一個天井，而許石就住在房子的後半段。那後面有一個閣樓，在閣樓上，許石佈置了日本帶回的吊網，作為吊床，除了睡覺，也會在上面邊搖邊創作。有次趁許石去上班教書，許漢釗還拿椅子上去偷睡過，感受一下五叔飄盪在音樂世界中的浪漫。

2. 教書前後：延平戲院的首場公演

許漢釗還記得，許石回來沒多久、還沒教書之前，在許丙丁的贊

助下，曾在延平戲院主辦一場公演。這場公演的成員是由許石指導的親戚們組成，包含許漢釗的堂姊等等，演出時間約兩小時。當時能夠享受娛樂的觀眾不多，票房並不理想。印象中節目內容除了演唱〈南都之夜〉、〈初戀日記〉等歌曲，還有演出「三藏取經」戲碼，許石親自扮演唐三藏，並身兼節目主持人。開始教書之後，就沒有續辦這樣的表演。在許漢釗印象中，許石是在市中教一學期，然後去臺中，來來回回大約在臺南住了一兩年而已。之後許石前往臺北做唱片，許漢釗國民學校畢業後並在臺南工作一段時間後，也追隨許石北上加入他的工廠。

3. 專業與投入的精神

在漢釗、偉文的眼中，許石的個性很好，只是涉及到工作時，脾氣就有點壞。許漢釗對當時許石教唱顏華，不斷嚴厲地喊「重來」，印象很深刻，後來有次在臺南國華戲院公演前在家排演，許石也厲聲斥責女兒們「從頭來」。許偉文說，從這點也牽涉到許石的一貫作風——認為自己做的東西是最好的才做，所以他從來不去翻譯、抄襲日本歌曲，也藉以教育、叮嚀後輩們，工作要認真嚴謹。

許石的音樂專業令人景仰，許漢釗印象中，許石在作曲或編曲時，都沒日沒夜的在房間全心投入，頭髮也沒有整理，不用任何樂器，只需要自行空想與清唱；五嬸則是隨侍在旁準備生活起居，實在很辛苦。另外，許石的歌手經驗也讓他能在各種公共場合毫不害臊地高歌，有次搭

公車時，許石隨性就高唱起來，一旁的許漢釗雖是尷尬，一方面也欽佩他的歌星氣場。

4. 生活小興趣：鬥蟋蟀和打棒球

和五叔許石在臺南同住的時間不長，不過許漢釗還記得一些關於他的趣事。許石有個興趣是鬥蟋蟀，聽說他小時候就愛玩蟋蟀，在臺南教書時，也常常趁中午休息時間跑回家，帶著小孩們去路邊買蟋蟀。那時臺南街頭特別流行鬥蟋蟀，先準備剖開的竹子帶著，中空的部分作為蟋蟀的擂臺，買了蟋蟀就直接在現場鬥起來。

另外，許石也非常喜歡打棒球，不但會在工作閒暇期間看棒球，甚至在女王唱片時期，還組一團棒球隊在工廠門口玩球，還曾叫老婆的小弟「添德」[*1]（楊三郎小妹的兒子）組團對打。許石是一個地緣觀念很強的人，就算工作很忙，也會撥空去看省運棒球比賽。記得大王唱片草創另尋廠房時，許漢釗一度回臺南，找到廠房後北上，許石要他在臺中會合，便是特地去看全省運動會的棒球比賽為臺南市隊加油。

許石知道許漢釗也愛看棒球，也曾唆使他溜班一起去北投看棒球，北投棒球場外有攤外省人賣的糖醋排骨飯，將近快60年了，那款好滋味讓許漢釗至今仍念念不忘。

說到跟臺南的淵源，許偉文補充道，女兒們組成民謠合唱團巡迴全島演出的時候，來到臺南，因為帶著那麼多女兒，許石會住在旅館，不

*1
據劉國煒2018年訪談楊添德，楊26年次，初中時去女王唱片工作，也跟隨許石到大王唱片工廠，關於許石的敘述大致與許漢釗雷同。

過都會回家來看看，到普濟殿去拜拜。

5. 回味許石的音樂

　　問起許漢釗對許石音樂的感覺，他曾提到，在許石多如繁星的創作中，輕音樂版的〈一隻鳥仔〉是他最心心念念的一首歌。「那個編曲足用頭腦个啦！配樂實在有夠好聽。」聽著許漢釗的口吻，能感受到許石一系列採集民謠並重新編曲的創作如何感動自己的後輩。

　　儘管許石這個五叔很早就離開臺南去臺北了，讓許漢釗與許偉文並不覺得特別親近，但他們非常崇拜許石，在外面聽到他的歌也會與有榮焉。也因此，對於他在歌謠界長期的被忽視感到內心無奈，近年來有機會振興他的音樂，在臺南的許家親族大小都熱烈參與，希望他的音樂在故鄉能夠被聽見，永久流傳。

■研究團隊專訪許漢釗（右二）、許偉文（左二）兄弟。

二、唱片是壓出來的

許漢釗先生訪問錄之二

　　在許漢釗的印象中，許石辭掉教書工作後，就離開家鄉去了遙遠的臺北發展，開始做唱片，唱片工廠設在三重埔的工業區中。關於中國唱片公司那段他沒有參與，許漢釗加入時就是女王唱片公司了。「女王」有幾位股東，他們各自尋覓員工來製作唱片、籌組工廠。一位是經理，是女王唱片上曾擔任歌手的月玲之夫；還有一位姓陳的總經理，是樹林的有錢人，家庭背景是斗六石榴班採石業的，也曾在臺南市造橋鋪路，因而賺了不少錢；另外還有一位副理，是姓黃的半山。

　　後來女王唱片內部不和，當時許石的親家（鄭淑華妹妹的父親）又有工廠，在個性合拍的情況下，便又創立了大王唱片公司。

1. 校長兼撞鐘的頭家

　　許石在唱片生產線是擔任董事長兼廠長，不過卻也像是全職工人般，和其他工人一起上下班，有時只穿一件內褲，在熱烘烘的環境中生產唱片。同時，五點一下班，他就趕緊騎著「大輪車」（當時的腳踏車），極速狂飆到正聲電臺。他的節目時間是每天五點至六點，安排學生唱歌，而那些學生便是他私人補習班的學生，收的學費不高，只是用來度三餐，其實也順便培養他旗下歌手。另外，租電臺時段也有另一個作用，便是承租廣告賺錢。

2. 毛遂自薦做工人

　　許漢釗是製作唱片的重要成員之一，提到加入女王的淵源，他說剛從學校畢業還沒當兵之前就踏入社會了。先是在臺南的藥廠工作一年多，聽說五叔許石在臺北製作唱片，覺得很有意思，認為唱片是新興產業，作為年輕人、有機會應該去嘗試看看，所以他先寫信向許石引薦自己。

　　許漢釗加入時，已經是女王唱片時代，做到大王唱片時期，1959年離開返回臺南，而後服兵役後又回到臺北做一段時間。當時薪水一個月約五百，但工作環境水深火熱，若沒有堅忍挺拔的意志力與耐熱度，是無法做下去的。

3. 原料混雜，難以理解的唱片製作過程

　　回憶起製作唱片的過程，許漢釗感慨又帶點自傲地說：「這樣的工作，現代人是做不來的！」當時的他，住在三重埔的工廠裡，邊替工廠顧門，邊節省住宿費，工人約有七、八個，包含他自己，都是由股東各自尋覓來的外地人。工廠裡面有一臺兩個模子的油壓機，把原料與圓標放置好之後，兩個工人各守一邊，一個先將一頭的原料推進去壓完，等待冷卻時，便再由另一邊推進、壓鑄另一張唱片。如同煎巨型雞蛋糕般，轉蒸氣、關蒸氣後放冷水，約莫兩分鐘後，等待冷卻再開模，就完成一張唱片，與現在塑膠成形機的原理十分類似。

就這樣，許漢釗與其他工人合力分工不間斷地製造著唱片。

　　早期製作的唱片質地是比較硬的，也就是所謂的蟲膠，摔到地板上容易破掉。裡面的原料是一片片結晶的金黃色蟲膠，再加入「黑煙」（未知原料，細黑粉），所以便呈黑色的，另外要加入「土」（似乎是牛屎，未知），以及苗栗所產的一包包的「黃土」還有「松膠」。放入鼎中，生火把所有原料煮成稠狀，冷卻後會變成一片片硬邦邦的原料片。起初，許石並不清楚如何處理這片原料，於是又把它們碾成粉。也因此，在早期的女王唱片時期，圓標不能直接貼上去壓鑄，必須先放一張白紙，避免壓鑄時那些原料粉末散開沾黑圓標，有的就乾脆先壓鑄唱片，完成後再另外貼上去。

　　到了大王唱片時期，許石透過日本音樂老師詢問相關唱片業的朋友，因此得到做唱片的秘方，才明白要加入「牛骨粉」（其他動物的骨頭也可以）。當時的許漢釗與其他工人常在淡水河邊燒牛骨，燒完後碾成粉，再加進去原料，加入骨粉後，唱片就比較不會黏在一起。簡言之，整個流程就是有個用來擠壓原料的輪子，使之變成一片片，然後把一片片拿去模子那邊壓圓標跟音軌。

4. 房內秘辛：秘方繼承人與唱片宅配員

　　許漢釗苦笑道：「五叔把我叫進去小房間裡，把製作方法寫給我看之後，就把紙撕碎，那可是機密！無通看！」接著，他就關在一間小房

間裡，用紙袋憑經驗秤所需要的原料，在還沒有機器的時代，還必須自行生火，使用鍋子和大煎匙去煮原料、攪拌，在裡頭，他總是全身被燻得黑漆漆又汗如雨下。

除了在秘密小房間裡煮原料，許漢釧還有運貨的重責大任，騎著許石每天騎去正聲電臺的大輪車，載著做好的唱片經過大橋，還要小心不撞破。每天生產好的唱片都要載到臺北大橋另一端大稻埕的許石家，也就是唱片公司登記處，加工裝袋並裝進箱，塞報紙、捆草繩，掛上吊牌，拿去貨運，送去臺北或寄去南部各地點。

5. 只賠不賺：這門生意越賣越敗

當時唱片的販售方式是寄賣，沒賣掉會被退貨，因此賣掉的錢常與沒賣掉的唱片錢相抵，其實是賠本的生意。退回來的唱片可以回收、敲碎熔化再重壓，但圓標當然就銷毀了，難免還是會有成本，如果賣不好當然做越久賠越多，這也是後來唱片公司陸續倒閉的原因。

在許漢釧記憶中，香港電影歌曲《江山美人》，還有《梁山伯與祝英台》，是大王唱片最熱銷的商品，特別是《梁山伯與祝英台》當年印到來不及送貨，其他像是臺語流行歌，因為不熱門，都賺不了多少錢。

唱片銷路不好，原因也跟錄音品質息息相關。許漢釧雖然沒與歌星常有接觸，但他曾經去過「新生戲院」的錄音室，文夏和紀露霞都曾在那裡錄音，只是品質奇差無比。後來，臺北有間外省人開的錄音室，雖

有日本的錄音機，但音質還是贏不了臺南的「亞洲唱片」從西德購入的錄音機。因為如此，當時亞洲唱片成為唱片業的霸主，屹立不搖。

6. 屋漏偏封連夜雨：付之流水的大王

許漢釗在唱片工廠做了約莫七八年之久，從1953年起到1960年當兵前，他一直都是許石製作唱片的得力助手。在退伍之後，他又回到大王唱片的工廠幫忙，剛好就是那片熱銷的《梁山伯與祝英台》發行期間。

《梁山伯與祝英台》這張唱片大賣一場之後，好景不常，沒想到就遇到水災。許漢釗對那天餘悸猶存，「水淹進來的時候，先是把馬達拿上去桌上，轉頭想要拿別的東西水就漲起來了！」只能先爬到屋頂的橫木避難。當天晚上，許漢釗和借住在工廠的楊添德就躲在屋頂上，墊著榻榻米，什麼都救不了，一夜又一天沒東西吃。

經比對該時段的新聞資料，1963年9月葛樂禮颱風過境北部引發「九一一水災」，可能就是這場水災的元兇。當時三重埔、大稻埕一片汪洋，大王唱片工廠位於河堤邊的河邊北路，首當其衝，淡水河對岸的臺北大稻埕也難逃水患，唱片公司連絡處、也就是許石的家，肯定也泡在水裡。

大王唱片工廠不幸地受災後，許石的唱片業一度無以為繼，許漢釗便離開了大王唱片回臺南去了。他還記得，那時因為塑膠唱片有透明的，他曾自己壓了一張有鮮豔圖案的透明唱片，從此他不再繼續製作唱

片，關於許石後來再創太王唱片等等事業，就沒再參與了。

■研究團隊與
許漢釗（左
二）、許偉文
（左一）於許
石故居門口合
照。

三、困境中的「滾石」

許石女兒訪問錄之一

　　流瀉著昏黃燈光的那個夜晚，父親熟悉的身影端坐在神明桌旁的鐵桌前。他穿著一件襯衫，脖子上圍綁著一件毛衣，一副老花眼鏡掛在兩耳上，用鋼筆刷刷地振筆疾書，十分有氣勢。晚歸的八女碧芬心虛地踏入家門，父親微微抬頭，隔著鏡片，眼珠骨碌碌地轉動，瞥了她一眼。只消這麼一眼，碧芬便害怕地腳軟，率先認錯。可見許石在她心中是多麼嚴苛、讓人敬仰畏懼的存在！而幾位兒女也都有類似的經驗談，威嚴如巨石的父親形象，是他們描繪出的許石。

1. 堅毅又溫柔的父親

　　「朝欽這馬睏若眠夢，夢到爸爸亦是真驚！」老八碧芬如是說，父親也都曾現身於他們的夢裡，並一如既往地掛著嚴肅的面容。憶起童年時與父親的相處，每位女兒都異口同聲地說：「非常嚴格！」無論是平常的生活、品德教育還是音樂、演藝教育，許石都有一套不容許他人打破的原則。像是被點名時必須馬上回應，吃飯端正，胳膊不能垂下，飯菜不能翻攪；口頭訂定的門禁如同銘刻於兒女們的腦裡，從來沒有人敢違反，在自我規範的階段，就會去除晚歸的可能性；即便和朋友相約看日出，還要匆匆忙忙地搭計程車趕回去。不過，這些基本的教養規範，都內化成幾位兒女良好的生活習慣。「曾經恨得牙癢癢的，不過現在很自豪呢！」五女雅慧開玩笑地說道，其他女兒馬上反駁：「哪有恨得牙癢癢！」由此也可得知，他們是如此深愛著自己的父親。

2. 一起走上音樂之路

在音樂指導方面，她們非常感謝父親從來不曾強求她們讀書。有幾位女兒並不擅長課業，父親也是她們的伯樂，替他們找到適合的聲部與樂器，例如老四碧娜便擅長各種樂器，不過女兒們幾乎都能替換演奏許多樂器。演出期間，女兒們都是輟學的狀態，但許石依然會專聘家庭教師教導她們所需的語言技能，例如去新加坡時有學英語，許石自己反而是最勤學的學生；另外，因為經常去日本演出，女兒們也練出一口流利的日語，到現在都還非常受用，其中幾位至今仍在擔任日本團導遊的工作。在父親嚴格指導下，即便是沒有參與合唱團的其他兒女們，也有一定的音樂鑑賞力。

不過，嚴格並不是許石的唯一形象，實際上他是個樂觀、大方的人，也常常製造生活的樂趣。他傳達給兒女的人生觀很豁達：「金錢乃身外之物，要及時行樂。」不強求讀書，但嚴格指導女兒樂器。女兒們回憶著，媽媽常去市場撿不要的菜和蝦皮來煮食，讓大家想像那是魚翅羹，生活與心靈都非常滿足。「有時間就睡，補眠又顧身體，無眠會無聲！」父親也常常要他們吃飽睡好，保養喉嚨，每天都有晚安曲，早上會被不同樂器叫醒，無處不充滿悅耳的樂音。

「我們雖然很窮，但當時就覺得很快樂。」即便家境不寬裕，許石還是將家庭生活安排得多采多姿。例如去動物園門口遠足，看完風景吃完便當就回家；或者去榮星花園寫生，父親總是帶他們去從事不需要

花錢的活動。父母的甜蜜相處也讓他們認為夫妻關係就是如此美好，記得父親出國表演不忘母親，還在日本買了對錶，左右手各戴一只帶回臺灣。

　　演藝圈生活是如此地複雜，但父親也從未傳出桃色緋聞，並替女兒過濾掉「有害的男人」，作為父親的角色，可說是盡善盡美，讓他摯愛的家人無限詠懷！

3. 唱片業版的「客廳即工場」

　　「日子過甲這艱苦，眠床腳攏是唱片，也袂食得啊…」阿祖常這樣講：「世間上憨就是你苦啊石～」

　　說起那水深火熱的唱片製作生產線，從壓鑄到裝袋再封箱運送，每個在生產線上的人們各司其職。幾位女兒雖對堂哥許漢釗提到的壓鑄唱片一事並不清楚，不過他們童年最深刻的回憶，就是唱片版的「客廳即工場」情景──家中永遠都是黑黑髒髒的，囤堆許多唱片，他們不斷地擦拭唱片、裝入封套再密封；有的要送中聯貨運寄售，母親也曾兩手提四百張唱片，從三重埔行走臺北大橋，就這樣提到大稻埕家裡。

　　年紀還小的他們，還得身兼推銷員四處去唱片行寄賣，將唱片配額販售。過程中，也經常被唱片行當面刁難，例如惡意損毀唱片退貨，或者根本收帳無果……每次許石去收帳都跟唱片行吵架，要他老婆出馬才能收一些回來。

除了要參與這些辛苦的生產唱片環節，他們一家的運氣並不佳。唱片工廠遭水災摧毀那段時間，許石太太還因為親戚債務牽連而被通緝，曾經跑路過一陣子。當時仍在襁褓的許雅慧，因母親經常匆忙躲刑事，未能將她襪子定時脫換，直到長大後，小腿都還有一圈襪子的勒痕。

　　躲避到後來，母親終究逃不過牢獄之災，被關進監獄半年，這期間還是懷著八女許碧芬的狀態，大王改名為太王，負責人從鄭淑華變成許石，也是因為這個莫須有的罪名。即使遭受這些無妄之災，母親也作為一個賢內助，無條件默默付出，支撐著許石的各項事業。

■訪談許家姊妹。

4. 也許就是走得太前面了吧

　　想想這些血汗的回憶，雖然疲憊，但他們全家總是盡心盡力地去支持父親的夢想。他們也記得父親說過，開始做唱片的初衷，是為了想引進交響樂，他認為若只是發表、演唱是十分不足的，要更廣泛推廣就要靠唱片。為了推廣這些音樂，即使賠錢，仍要投入唱片的灌錄與發行。

　　雖然許石深知這是賠錢事業，但為了理想還有原則，他仍堅持音樂品質，並且做唱片。「也許就是走得太前面了吧……」幾位女兒感慨道，如果能夠再活更久一點，想必他也會是帶動時代變革的重要人物之一。

四、舞臺上的「寶石」

許石女兒訪問錄之二

1960年代，許家的幾位女兒漸漸長大，事業重心也逐漸從唱片脫離，不過日子一樣苦不堪言；在家境無法好轉的情況下，若比娜子的碧桂和碧芸出道了。

1. 香蕉姑娘到合唱團

當時雙胞胎姊妹原本已經考上靜修女中，但卻為生活所逼而出道，聽大姊說，那段時間母親每每經過靜修都會潸然淚下，對女兒無法升學感到惋惜。這對荳蔻年華的姊妹於1966年以「香蕉姑娘」的名義出道，在1968年出版過一張專輯《爸爸愛媽媽》，當時也曾有連續劇「姊妹花」的演出機會，不過許石堅持唱歌與演戲不能混為一談，因此放棄這個機會。

1968年許石以「許氏中國民謠合唱團」登記，兩人團體擴增為四人（碧桂、碧芸、碧珠、碧娜），不過若比娜子仍在活動中；隔年，便有四人團體巡迴演出。1971年，因大姊在桃園演出時額頭撞到鐵門受傷，五女雅芳臨時支援代唱，從此便成為五人團體。

2. 前進日本：爭氣的臺灣人

除了坐發財車四處在臺灣巡迴表演的記憶之外，女兒們依稀記得第一次前往日本的場景。那時的第一站就是去日本職業介紹所，還被汙辱說臺灣音樂輸日本音樂二十年，許石拍桌信誓旦旦地說：「今仔日我若

是用西洋樂器，輸你二十年，但是我們用中國樂器你輸我們二十年！」

　　五位女孩的樂團在日本集訓10天左右就登臺演出，這趟集訓影響很大，回臺灣後去高雄「藍寶石歌廳」演出，當時的歌廳總經理林世芳對於他們在日本集訓的成果感到讚嘆與震驚，馬上就跟許石合唱團簽下第二檔期合約。「藍寶石」那裡使用和當時臺灣完全不一樣的舞臺表演規格，有升降機關等，在這樣新奇的舞臺上演出，全場觀眾為之驚豔。

　　關於演出的感覺，姊妹們想起許石鼓勵她們時常說的一句話：「毛掣一隻亦是毛，掣兩隻亦是毛，規氣去舞臺頂全部拚出去。」

　　六妹說她很愛姊姊們的演出，現在已經沒這麼精彩的了。姊妹們最佩服老四，她吹嗩吶憋氣還邊走位邊跳，尾音可以拉到16個小節，像特技表演一樣。她的胡琴拉得讓人心酸感動，姊妹們七嘴八舌地說：「老四啊，到目前為止都看不到，絕對沒話講的臺灣第一才女！」

3. 訓練與演出

　　儘管在舞臺上是如此光鮮亮麗，但這需要漫長且嚴謹的功夫。許石訓練學生的方式十分嚴格，面對女兒時更是嚴苛。由於她們合唱團是四部和音，因此許石需用卡帶錄下每個聲部，並各自去練習。每天早上八點起床練習，晚上則是合奏團練。許石個別指導聽唱，若表現不好會直接丟譜示意重練。而他自己也親自編曲、自行改造樂器（如：電琵琶、半音月琴），或自製樂器（鼓），並寫出配合各個女兒特色的曲子。合

唱團的主唱經常是老三與老五，老大與老二和聲。雙胞胎姊妹主要彈奏月琴、老三則彈奏琵琶外型的貝斯，有時她們也會演奏電吉他；老四擅長各項樂器，包括橫笛、二胡、嗩吶、薩克斯風、大廣弦等，還能夠編曲，幾乎是繼承了父親的音樂才藝。而老五雅慧則是擅長敲鑼打鼓。

　　更特別的是，許石還充當編舞與動作指導，親自展演舞蹈動作，編跳出融合原住民舞曲的創作歌曲，動作靈活到能夠手持樂器邊跳舞。服裝與舞臺設計從發想到製作、實行，也經常是許石與家人共同完成，在舞臺上除了西裝外，許石最愛穿印有龍形圖樣的襯衫或長衫。女兒們的服裝則是中國風的，羽毛亮片配件很多，堂兄許漢釗也回憶，他們回來臺南演出時，他的母親──也就是許石的三嫂──也幫忙縫補舞臺服飾。

4. 夾縫中的生存

　　許氏中國民謠合唱團的密集活動約於1970至80年代，在臺語歌的歷史脈絡裡，正巧是最為沒落的一段低迷期。當時政府對影響大眾視聽最大的媒介──電視、廣播，制定種種行政法令，限制臺語在其中的播出。1968年起，部分臺語歌唱節目取消，黃金時段被國語歌曲取而代之；歌廳與夜總會的掃蕩與緊縮、歌星證制度的嚴苛，以及歌唱訓練班的管理等等。

　　許石對這些管制政策十分不滿，但仍想辦法在其下生存，並活躍於歌廳、電視節目。他們經常於電視節目歌唱應景歌曲，如過年的〈恭

喜〉等節慶歌曲,或許石創作的〈臺灣小調〉等「有建設性的歌曲」。諷刺的是,〈臺灣小調〉的同調原曲〈南都之夜〉卻因歌詞露骨而不能唱,〈安平追想曲〉歌詞也曾經被認定有「自貶民族」、「對異國戀充滿遐想」的嫌疑,不能在舞臺上演唱。這些過程姐妹們都跟許石親身經歷,點滴在心頭。

即便當時臺語歌的生存空間如此被壓縮,他們仍以演唱臺語為主,在日本演出時也演唱些日語歌、西洋歌曲。許石及其女兒組成的合唱團,不因政策而放棄演唱臺語,卻也只能在海外的舞臺上,找尋生存空

■研究團隊與許氏姊妹合影。

間。

5. 領袖的殞落

　　許石56歲那年，身體開始變差，心臟出現毛病，開刀後到了1980年，便因心臟病病逝臺北林口長庚醫院，享年62歲。回憶當時，許石已進入醫院多次，那天躺在病榻上，很難得地告訴妻子想要喝咖啡。妻子雖知道許石平常愛好飲茶，但仍半信半疑地去買咖啡；回來的時候，許石已安靜地離開他們，一如一隻孤傲的貓，知道自己壽命將盡之際，也不願讓人看見自己死去的模樣，是他最後的、讓人悲慟的任性。許石過世之後，許氏民謠合唱團一下子群龍無首，孤立無援，母親一夜之間頭髮刷白，躺在床上很多天才慢慢恢復精神。對他們一家子來說，許石是他們的精神領袖，也是親愛的父親。

五、楊麗花變身金小姐

許勝夫訪問錄

　　許勝夫是許丙丁長子，1939年生，政大會計系畢業，曾任第八屆臺南市議員，臺南仁愛之家秘書、常務董事。關於他與他父親和許石的淵源，可以從一篇雜誌關於許丙丁的報導談起。

　　在1994年《People》雜誌中，刊登一篇莊永明老師撰寫、介紹許丙丁的文章。裡頭有一張配圖，圖說為「在許丙丁的故居前，和許石、吳晉淮等歌星們一起合影。」合照的地點在成功路巷子裡三老爺宮的旁邊，現在地址是「裕民街84巷1號」，賣給別人蓋成公寓了。與許石的生平對照，這應該是1957年許石舉辦吳晉淮歸國音樂會，帶演出歌星們拜訪許丙丁的合影，照片中除了許石、吳晉淮之外，旁邊還有文夏、顏華、鍾瑛等。

1. 崁城月亮、花笑春光

　　許石和許丙丁原本並沒有親戚或什麼淵源，許石主動來找許丙丁，那時的許勝夫大概國小一、二年級。許石稱許丙丁「阿叔」，兩人總是相談甚歡，當時許丙丁是合作社理事主席，會幫忙許石的音樂會推銷賣票，許石也請許丙丁幫他的歌填寫歌詞。許丙丁幫人寫歌詞是因緣際會，有認識的朋友才幫忙。

　　聊著聊著，許勝夫想起1949年時，在赤崁樓有看到許石的音樂演出，那年他才十歲，卻留下深刻印象。平常只有稀稀落落幾人的赤崁樓

罕見地人聲鼎沸，政府剛修築好的空地上擠滿了人，人群正在往赤崁樓的正面緩慢移動，畢竟難得有這種免費的娛樂休閒，也莫怪大家都想來湊個熱鬧。許勝夫鑽過人群，才在前面一點的位置探出頭來。

　　許石身穿全白西裝，出現在赤崁樓的二樓圍欄旁，眾人一陣譁然，畢竟這一身白可算是「前衛」的打扮了。許勝夫對許石洪亮飽滿的歌聲印象深刻，稍作自我介紹後便高歌起一些並非流行的臺語歌曲：

　　　「崁城月亮，花笑春光，團圓一樣，缺憾千般……」

　　這是父親許丙丁作詞、許石作曲的〈臺南三景〉。許丙丁對音樂並不擅長，但對寫詞卻十分講究，會一字字地對照歌曲的曲調填上適當的歌詞。提到這首歌，許勝夫認為應該是他父親寫詩，然後許石才譜成曲。

　　一段時間後許石便離開臺南，聽說是去臺北發展，他曾聽父親叨唸，「許石運氣真bái，毋知影最近有較好無？」吳晉淮歸國音樂會前後，許石和許丙丁又開始密切聯繫。本文開頭談到的許石帶歌星來他家拜訪那次，許勝夫已經是高中生，對當時的情景還有印象。

2. 「回來安平港」影業合作

　　而後許丙丁和許石是以書信來往，許丙丁為許石採編的民謠寫歌詞，許勝夫則在心中記下這個父親心心念念的名字。多年後許勝夫大學畢業，開始接掌父親部分事業後，又再次與許石重逢。

約1965年，許勝夫大學畢業，原本聽從父親的指示監督著興華農藥公司，在因緣際會下他和一位朋友投資拍電影，成立了「龍昇影業社」，拍了第一部電影《天烏烏欲落雨》（1967年），還在朋友的伶牙俐齒下，說服了楊麗花的母親讓他們與楊麗花簽約，請她出演時裝劇。當時電影業與戲院都由特定的公司壟斷，即使拍好電影也不一定能夠上院線。好不容易找到「子都戲院」，願意在週一這種冷門時段播映他們的電影，卻意外地高朋滿座，下一部《張帝找阿珠》（1968年）也廣受好評。於是楊麗花一直是許勝夫公司的基本演員。

　　就在此時，許石主動來拜訪許勝夫，詢問是否能請楊麗花錄製唱片。許勝夫對這位前輩印象深刻，知道他經營歌謠事業很辛苦，於是豪爽地答應。許石為楊麗花量身訂做節目，編好整個故事與音樂後，打算找在臺北民生西路的一家公司錄音，一開始錄音公司擔心許石付不出錢，還是許勝夫出面作保才順利完成。灌錄了好幾張楊麗花演唱的戲劇、歌曲唱片，由太王唱片公司發行，而後許石又進一步提出計畫，許勝夫出資，合作來拍電影。

　　電影《回來安平港》1972年上映，很多場景是在臺南許丙丁家的客廳拍攝。許勝夫認為，主題曲〈回來安平港〉楊麗花唱得真好，令人聽得感動落淚，拍片品質也相當不錯，那時電影拍攝成本大概是30萬，這部片卻高達50萬左右。不過票房卻不如預期，那大概是由楊麗花主演、卻沒有滿座的唯一一部電影。

這樣的情況大概與當時政府打壓臺語的政策息息相關,當年許多電影都改做國語片院線,戲院也關了大半。一部好的電影沒有適合的管道播映,也是枉然。

3. 回顧前輩身影

許勝夫想起,在1975-76年間擔任市議員時,也曾邀請許石在他經營的「臺南大歌廳」登臺唱歌。他帶他的女兒們來演出,仍是穿白西裝上場,獨唱〈臺南三景〉,也讓他回味小時候聽到的聲音:「臺南三景實在真好,歌詞、歌曲攏足讚。」

談到許石音樂,許勝夫最喜歡的是前奏,讓他回味再三的是〈青

■訪談許勝夫先生。

春的輪船〉這首歌，這首許丙丁作詞的歌曲，前奏尤其是好，〈夜半路燈〉的前奏也很棒，用小提琴拉起來讓人聽得心酸。

能做出這麼好的音樂，也這麼努力，卻無法發達成功。許勝夫認為許石真是「生不逢時」，他一再說：「許石的命運真穤（bái），運氣亦真穤。」他惋惜地提到，「做生理這款代誌，甘礁（kan-ta）靠實力，實在真無簡單會使賺得錢。」許石這般正直、老實的人，難以在生意圈裡貨財廣殖，這是作為歌謠事業老闆最大的致命傷，不過，這也是他作為文化工作者，最偉大之處。

*其他談及許丙丁、許勝夫參與地方事務，當選市議員等事項，存查不錄。

**許勝夫先生於2018年2月過世，本稿由許勝夫長子許可戰協助核定，特此申謝。

六、戲劇的花火

呂憲光訪問錄

1947年1月1日出生的呂憲光，父親呂訴上在他的名字銘刻著臺灣的兩件大事：行憲與光復。似乎是帶著某種環環相扣的使命，呂憲光家裡三代都做戲劇；而父親呂訴上更是在那政治氣氛肅殺、出書不易的時代，出版《臺灣電影戲劇史》，全然是電影、戲劇領域的權威，幾乎學習、研究相關領域的都人手一本。

呂憲光感慨道，日本時代到國民黨時代這種奇怪、強勢的政治背景，為了不被完全禁止，臺灣人只能盡可能地提出折衷方案。他們父子倆，就是在這樣的氛圍裡，作為政權與音樂、戲劇界的橋樑，維持著文化與藝術的命脈。當時的本省文人雖然因查禁制度還有白色恐怖而不敢表現歌曲，但他們秉持著相同的信念，無形中更有種強烈的凝聚。

四處採集民謠的許石，便是在此刻，於信念的牽引下，和呂訴上相逢，並將部分歌曲交託給呂填詞。

1962年，本該正值青澀高中年華的呂憲光，因為父親長期在國外，將課業與玩樂擱置一旁，負責主持銀華公司、萬華的演員補習班。畢業後第一次出演臺視臺語連續劇，並在對臺語影劇不友善的背景中，博得報紙一角光彩。後來，呂憲光更於1966年，以第三名的優異成績進入光啟社電視訓練班，主修電視導播；1969年時，呂進入中視擔任導播，這一做，居然就是36年。

而在這之前，年少的呂憲光，在父親的囑咐下，曾經與許石深入學習音樂概念，當時還向黃國隆學作詞作曲，也上過吳晉淮的歌謠課程。

回憶起許石，呂憲光笑道：「許石是個清新、客氣且細心的人，個性也很執著。」許石教的課程除了基礎的樂理入門、讀譜功夫，歌詞押韻與臺語歌唱咬音也十分重視，他強調各地用詞、腔調有所不同，這也是歌唱需要學習的一個重點。

由於埋頭忙碌於父親事業，呂憲光向許石學習音樂的時光並不長，但空閒的時候，他也曾觀賞許氏中國民謠合唱團的表演。雖然不常接觸，他也明白，許石的音樂家夢想實踐得十分辛勞，畢竟臺灣音樂界收入並不優渥，又有政治壓抑間接影響作品。即便如此，許石卻仍致力於創作音樂，而呂憲光認為，其中最重要的轉捩點就是許石所作的交響樂。

呂憲光分析認為，臺灣的臺語流行歌一開始是較為「單音」的，許石認為這種形式不太理想，因而不斷嘗試不同元素。而在元素間的揉合裡，許石找到了一個突破——中西合璧。許石跳脫日本歌曲創作的影響，暫時捨棄掉有著吸引人的故事背景的歌詞，他大膽跳出過去音樂界不敢離開的框架——那便是後來的《臺灣鄉土交響曲》專輯，讓臺灣的民謠有了躍升國際舞臺的機會。

細碎的故事逐漸將許石精彩的過去拼湊成清晰的輪廓，這樣的態度正如同對於文獻史料的考察，而關於這樣檔案整理的工作，呂憲光十分重視。訪談的過程中，經常可見他拿出許多難能可貴並且保存良好的照片，並且展示他蒐集滿滿書面文物的資料夾，作為其敘述故事的輔助。

而作為研究者，呂憲光不吝於分享手邊資料，經常在臉書寫下富含知識的文章向大家介紹過去的音樂、影劇領域的資料或人物，將他的研究成果傳播給更多人知曉，這樣公開性的分享，與博物館的初衷十分相似：研究成果如何不只是被關在學術象牙塔中，資料又如何有效地散播給非專業領域研究者？

　　訪談的尾聲，呂憲光稍作小結，提出幾個做學術、史料研究所時

■訪談呂憲光。

時刻刻都得面對的問題：後人如何把資料長久保存下來？而學者是否真的投入此領域研究？尤其是在我們用各種方式記錄、紀念許石這麼一位對流行音樂界舉足輕重的人物時，這些資料、文物還有問題不該只是殘響，透過展覽、演唱會一時迴繞於眾人耳際而已，而是要以更深刻的方式，寫在所有觀者心頭。

*其他談及呂訴上參與戲劇調查與相關文物等事項，存查不錄。

七、許石，我無形的導師

簡上仁訪問錄之一

　　簡上仁說，許石是他「無形的導師」，從小時候聽到他的唱片，到出社會後欣賞他的音樂會、跟他接觸，又開始採集研究民謠，從不同的角度看許石，越來越欽佩他，無形中跟著許石開創的那一條路，走到現在。

　　要說跟許石的聲音緣分，要從簡上仁初中開始說起……

1. 與許石的「音」緣

　　讀嘉義中學時，家境並不富裕的阿仁，每學期都特地坐車到在鳳山開電器行的父親那兒拿註冊費，順便住上幾天。初一暑假的那段時光，對音樂有興趣的他，總是把握機會，浸淫在電唱機並不怎麼溫柔的高音唱腔中。

　　1960年的某天，他好奇地取出張唱片，把唱針小心翼翼地放在唱片邊緣，在「沙沙聲」後進入音軌，意外悅耳的樂音，讓他有種開啟聽覺冒險的感覺——節奏明快、有跳躍感的前奏，歌手咬字清晰、主旋律又那麼熟悉、那樣自然。阿仁熟悉的歌謠、搭上活潑的編曲，讓他想起從小到大喜歡的北管、布袋戲與歌仔戲……

　　唱標上寫著「臺灣鄉土民謠全集」的這套唱片，既新鮮又熟悉，聽過這張唱片後，阿仁對音樂發生特別濃厚興趣。多年後回想，這便是簡上仁與許石初次「音緣」，透過唱片，許石成了他第一位民謠老師。

　　在聽過許石的作品後，簡上仁對音樂，尤其是民謠的熱情持續蔓

延，初二便開始學習吉他。雖然後來就讀財稅系，並於財政部關務署擔任職位，但他從未將夢想塵封，反而在公餘期間，研究臺灣本土音樂並致力於創作臺語歌。在眾人皆埋頭於校園民歌創作、臺語歌跌入低潮的氛圍裡，簡上仁堅持創作被認為「不入流」的臺語歌，顯得特立獨行。他的努力與天分沒有辜負他，在1977年的金韻獎，他以〈正月調〉獲得作曲獎而受到肯認。

2. 為前輩的惋惜

　　這時簡上仁人在高雄、穩定上下班，只能利用閒暇投入民謠創作與調查。1979年聽聞許石將舉辦「三十周年鄉土民謠演唱會」，久仰大師風采的他特地從高雄北上，為了這次的第一次接觸，還準備了訪談計畫。他認真地欣賞音樂會，深怕漏掉任何一個拍子似的、拼命做筆記。結束前許石被拱上臺高唱〈安平追想曲〉，全場轟動。

　　舞臺演出結束後，阿仁走到後臺，看許石疲憊的樣子，只能跟許石打招呼，自我介紹，相約之後再詳談。

　　搭車回高雄後，簡上仁認真寫了樂評，這篇樂評很快就獲得採用發表在報上。之後工作一忙也就沒時間再跟許石見面，沒想到下次見面，卻是隔年於喪禮上香的場合。

　　面對著許石的遺照，惋惜著死亡硬生生切斷了這段跨世代的「音緣」。在報上發表〈請再聽我說幾句〉這篇文章，是簡上仁對許石最深

的致意：「去年您的作品發表會演出成功後，我們寄望您每年舉辦一次，然而，今夕何夕，您卻永別了喜愛您的人們！唉！今後，若有誰能接棒拿出勇氣和熱誠來舉辦鄉土民謠演唱會，您於九泉有知，是否會暗中助他一臂之力呀！」

簡上仁藉著這篇文章，表達的不僅是音樂界痛失英才的憾意，更抒發他對臺灣歌謠發展的憂心，還有個人對民謠熱情的使命感。

而後簡上仁在《臺灣時報》每週一篇書寫關於臺灣音樂的連載，一邊和音樂工作者林二在樂壇努力立論，以公務員身分發表文章寫本土音樂，1983年組成「田園樂府」開始公演，另外也在滾石唱片寫曲發表潘越雲唱紅的〈心情〉等歌曲。當年臺灣歌謠是被鄙視的，甚至會被懷疑政治動機，屢被工作上司負面關切，簡上仁仍不改其志。

簡上仁的「田園樂府」，在臺語歌的低潮中努力不懈發揚臺灣歌謠。50歲那年（1998年），簡上仁毅然決然地提早退休，專心在師大音樂研究所攻讀碩士學位，由於他成名甚早，同時也在學校兼課任教，碩士畢業後更進一步去英國攻讀博士學位。他想證明，他不只是一位創作者、表演家，還能進入學界作為學術研究者，以專業說服臺灣音樂界認同他的音樂理念。

簡上仁在許石過世曾去拜訪許家，得知他的資料有完整保留，但不得了解內容。1992年簡上仁帶領「田園樂府」巡迴各地演出，邀請在地出身的詞曲作家或其家屬出席，並且演出這些音樂家的作品，表達敬

意，更製作銅雕獎牌，頒發給他們。藉著這個機會，他再度跟許石家屬連絡。而今，在許石文物中，這張銅牌仍閃閃發光，別具意義的這場演唱會的節目單，鄭淑華女士也妥善地保存著。

簡上仁安排的這個活動，旨在肯定那些被當代社會遺忘的前輩音樂家，聊表他的敬意。除了這場演唱會的資料，許石文物的剪報中，也有簡上仁在報上發表的樂評與紀念文，見證這兩位跨世代的「知音」。

3. 歌謠工作的後繼者

「做臺灣音樂的困難就在此，無法做專業，沒有錢。」簡上仁說著許多音樂前輩都曾經歷的遭遇，許石這樣一位專注於各項音樂事業的音樂家，是最好的例子。尤其剛從日本接受音樂教育的洗禮，理想正在發光，他擁抱著使命感，意圖深化臺灣音樂內涵。但是，窮困的生活偶爾絆住他，收入不穩一直是藝術家們必須面對的難題，簡上仁悠悠地說：「我和許石有著相似的軌跡，只是我有一份工作做。」

簡上仁認為，許石的民謠工作不僅採集，更是求新、求變，企圖讓傳統民謠產生出藝術生命力，而他從民間出發，為提升臺灣音樂的質感，追求認同，也想培養出臺灣底蘊的信念。這樣的想法，兩人一直都不謀而合。

隨著簡上仁走得更遠，逐漸參與歌壇、廣泛深入地研究本土音樂，他對許石的肯定不但沒有淡去，反倒是與日俱增。他佩服許石的音樂才

華，特別他能夠編曲，從無到有將一部音樂創作完成，這位全方位的音樂前輩，令簡上仁仰之彌高、鑽之彌堅。

　　從簡上仁的民謠工作可以聽到，許石離世太早，來不及跟上新臺灣歌謠的創作年代，也沒有獲得新生代的肯定，不過他確實影響了下一代的音樂人。許石與他的作品留存在臺灣音樂史上，作為臺灣鄉土民謠精神最響亮的見證，他也如他自己期許的，點燃了臺灣人對鄉土歌謠的熱情，傳承而後、不熄不滅。

■簡上仁教授（中）與研究團隊（黃裕元、李龍雯）合影。

八、鬥陣來興許石

簡上仁訪問錄之二

　　關於許石音樂的定位與意義，簡教授收拾起「粉絲」的身分，從研究者的角度提出他的分析與看法：

　　「從學習經歷來看，許石和楊三郎等人並非屬於嚴謹的『學院派』，而是專精於訓練歌謠技巧的『學苑』出身。」簡上仁認為，也許是因為這樣，他們被歸類於流行音樂界，而他們的作品大眾性特別強。就連他自身也一樣，雖然在學界這麼久了，他的音樂定位和許石等人也很相似，橫跨在學院派與音樂流行界之間。

1.仔細聽許石的「歌謠」

　　關於許石音樂的定位，簡上仁從「歌謠」的定義開始談起。簡上仁覺得，許石在某些名詞釋義上不夠嚴謹，這點要先幫他釐清。

　　在他1969年許石音樂會樂評〈聽許石的歌—談台灣通俗歌謠〉中，就闡述類似的看法。簡上仁認為，「民間歌謠」又稱「通俗歌謠」，定義上較廣泛；而「鄉土歌謠」這個詞，應該是專指沒有創作者、代代相傳的傳統歌謠，也就是「民歌」。許石所謂的「鄉土歌謠」當中，有部份是創作曲，所以這個標題說起來不嚴謹，應該算是「民間歌謠」，或可說是有「準民歌」味道的歌曲比較正確。

　　許多學院派的人可能會較注重這些定義上的差異，而否定許石的音樂，認為定義不明，或把他歸類於流行音樂，以為是一時的商業作品。簡上仁卻相當認同許石改編的那些「鄉土歌謠」作品，他和許石的觀念

一樣：民謠不能夠只是採集，當作一項成就欣賞，更重要的是，要重新製作，最好是能推上大眾媒體傳播，被大眾欣賞，激發新一代的學習。當時許石發行唱片，就是基於這樣的動機，也因此才能累積成果。

2.堅持「臺灣」味

最開始聽到許石的音樂就深受吸引，簡上仁覺得，這是因為他的音樂跟土地是連結在一起的。

關於許石音樂風格部份，簡上仁用調式來說明：臺灣的歌曲多以五聲調式為主，許石在這個層面做了推展。例如〈南都之夜〉、〈鑼聲若響〉，就受到臺灣傳統音樂影響，以五聲音階為主，不過也參雜不同於五聲調式的作曲方法，〈南都之夜〉的第二句後面，就用si導入到la，而發生出不同的音樂色彩。這樣的音階跳動不是臺灣固有的，但是從日本、西洋音樂來看，和絃的組織比較自然，許石往往是在「經過音」這樣做，所以他使用現代化的樂團編制，奏出來的音樂仍具濃厚的臺灣味。

這種技法，鄧雨賢也這麼用，比如〈四季紅〉中也用了音階fa，但也只是「經過音」。楊三郎就不一樣了，他會將這些音階當作主要旋律，比如〈望你早歸〉所用的fa與si很豐富，所以聽起來會有點「日本味」。

由此可見，許石的音樂仍建立在臺灣本土上，而且為了豐富音樂

本身，更加入了其他元素，使歌曲呈現一種躍動的華麗感。因此，有一說提到許石的〈南都之夜〉是抄襲日本的〈蘋果之歌〉，實際上並不精準，這首歌能廣泛傳播，受到臺灣人的歡迎，變成「臺灣小調」，當然是特別有臺灣味的。

3.肯定、聆聽與傳承

「隨著我的成長，我越認識他更多，也更佩服他…」簡上仁回顧他與許石音樂的接觸歷程，特別在他也投入民謠編唱、帶團演出這麼多年的經驗後，對許石的認識也與日俱增。近期許石相關文獻被整理、初步研究，發現他除了創作、採集、編曲，甚至還作了交響曲，真是一位令人驚奇的前輩。

在最新研究中談到，許石對民謠的分析與看法，提到福佬民謠與平埔族有關，這點讓簡上仁很驚訝。簡上仁說，臺灣歌謠與平埔族的關係，是他在1990年代、讀碩士班期間下田野調查平埔原住民音樂、潛心研究後的心得，如今也逐漸成為學術界的通說，沒想到許石在1960年代—等於是30年前就這樣說了，可見得許石真的用心採集音樂，下了研究的功夫。

至於「臺灣鄉土交響曲」，初步聽起來算是組曲式的味道，並沒有到歐美的交響曲—比如「新世紀交響曲」那樣的層次，不過許石做出這樣一套作品，還作成唱片推出市面，象徵他就是要立足臺灣本土音樂素

材，更要發揚到世界上，他的採集不是學術研究式的，主要是用來創作利用的，可以感受到他強烈的文化使命感。

話說回來，簡上仁說：「整個台灣社會給許石的肯定實在是不夠…」，一般外界都以為許石是流行歌界的人，但他在音樂上深入很多，也有文化使命感，為了生計他製作流行歌、率團巡迴演出，於是大家就以為他是流行歌領域，而忘卻他在民謠採編、發表上的成果，這點非常可惜。

關於許石音樂的推廣，要從當今樂壇的結構談起。簡上仁認為，目前繼承鄉土音樂的主要是文字工作者，要說服大眾很難，在這樣的情況下，除了許石本身生平的研究探討之外，許石留下的音樂更是重要。比如許石的《臺灣鄉土民謠全集》，這樣精彩又大眾化的音樂作品，絕對可以用聲音來說服音樂界人士，讓大家認同臺灣民間音樂，更重要的，要一齊加入創作、推廣、傳承的行列。

■簡上仁說明許石的音樂概念。

九、追尋許石足跡

呂興昌訪問錄之一

本研究團隊跟呂興昌教授是最親近的了，正是在呂教授引領下，一個串接一個，加入研究許石的行列。前述訪問錄訪談對象都是與許石有親身接觸過的人物，不過要更深入了解許石研究的近況與發展，呂教授的田野經驗，加上他臺灣文學的視角、絕對是精采可期。

1. 臺語詩歌研究的新路

1989那年，呂興昌進入清華大學，一開始依然教著中國文學史，但臺灣文學的思想也逐漸滲透入他的教學中。他曾與楊允言、滷卵(本名盧誕春)學習臺語羅馬字的書寫方式，熟悉之後便以臺語寫作論文。另外也從網路上向「軟體玩家」阿正學習架設網頁的方式，獨自創立富有許多珍貴的臺灣文學資料的「臺灣文學研究工作室」，將臺文資料E化供民間讀者任意取用，在當時十分少見。

在學術上，他與陳萬益共同舉辦每月一次的臺灣文學座談會，會上聚集了許多臺文界的老前輩，包括王昶雄、鄭世璠、李魁賢等，與臺文界新血交流。同時，每次座談都有主題，並邀請相關領域的學者發表、帶動討論。而在1994年11月25至27日更舉辦了「賴和及其同時代的作家：日據時期臺灣文學國際學術會議」，廣邀國內外學者參與交流。從呂興昌發表的〈臺灣文學資料的蒐集整理與翻譯〉一文，便透露了其對臺文資料的重視與興趣。

臺灣文學在此時開始有更明顯的起步，呂興昌也有了「分工」的概

念，其他專精日語、華語領域的學者繼續研究，而擅長臺語的他則慢慢從日治小說的領域轉移到民間文學、臺語文學。雖然那時清華大學尚未分出臺灣文學相關課程，但呂興昌開授「臺語唐詩」，課程主要以臺語進行，可說是臺灣第一位在大學進行臺語文學課程的教授。

研究臺語詩歌後，呂興昌專注於許丙丁的研究，並在資料中注意到與許丙丁有創作歌曲合作關係的許石。起初，對許石印象只是〈安平追想曲〉、〈鑼聲若響〉的作曲者，而善於文本研究的呂興昌，重點便置於作詞者上。但許石雖為作曲者，卻會與作詞者討論作曲故事與期盼的意境，實為特別。在這樣的因緣際會下，呂興昌對許石產生興趣，等到許石之子許朝欽連絡呂興昌時，便展開對許石的深入研究。

2. 作為田野的許石

目前已退休的呂興昌，接觸更多許石資料後，始發現許石是被忽略、但重要的戰後文藝創作家。尤其許石曾經採集臺灣傳統歌謠，並將其元素放於其創作中，與賴和「要向民間親走去」的概念十分類似。受到本土文藝家風格中強烈「臺灣口味」感染的呂興昌，也依憑著這樣的使命感，認真研究同樣對臺灣歌謠文化的傳承既熱心又富使命感的許石。

2016年過年後，眾人受許朝欽之邀在臺北集會，確認辦理「許石音樂70周年」特展方針；3月31日拜訪許家整理文獻，翻出失傳七十年的

〈新臺灣建設歌〉歌譜，當時是由他和吳國禎、黃裕元三人，湊著頭一起唱；4月底又整理一番，確認移交中研院進行整裡；5月2日特展便風光開幕。在呂教授的帶領下，眾人在短時間內完成這項不可能的任務，讓許石「歌謠交響」的精彩人生與他的作品得以金聲玉振。

呂興昌是即知即行的研究者，任何訊息都不放過，稍遠的馬上就打電話，近的立刻就約時間，甚至腳踏車摩托車就到你家門前。首先他前往許石祖厝，看神主牌，並依此梳理家族關係，也因而得知許石的乳名「許大石」。緊接著，為得到許石學歷的證明資料，他前往附近學區立人國小、協進國小，親自一頁頁翻閱日治時期的學籍簿。

除此之外，呂興昌也電訪曾為許石學生、現經營明通治痛丹製藥的

■左一席地而坐者為呂興昌教授，右一、右二依序為歌謠研究者劉國煒、吳國禎先生。

張西城，許石的同事鄭水枝、學生黃景安等等，記錄下他當老師時的故事。他也曾拜訪許石之妻鄭淑華女士，因鄭淑華的身體狀況不佳，只能以點頭搖頭、透過女兒轉達意思，收穫不多，但也有些釋疑。呂興昌對蒐集資料、田野調查的實踐力非常強烈，總是親自、有耐心地去積極查詢與採訪的態度，是所有研究者的榜樣。

3. 許石的歌與詩

對臺語詩歌分析透徹的呂興昌，對許石作曲的〈臺南三景〉最為喜愛，他認為這首歌詞富有古典詩詞的優美意境與寫作手法，曲也很氣派，相得益彰。在學校上課，他都會帶學生仔細分析這首歌，研判這首歌應該是許丙丁先寫詞，然後再交由許石譜曲，當中的讀音也有許多奧妙之處。

目前聽得到許石演唱〈臺南三景〉錄音當中，呂興昌認為唱得很好，不過有些讀音大概沒有照許丙丁的原意，而造成原來的韻腳遺失了，這點比較可惜，但正好可以當作臺語詩歌文學的範本。

另外，〈鑼聲若響〉這首歌，原名應是〈噫！鑼聲若響〉，戰後初期的歌謠經常有這個字「噫！」字，但在歌詞裡不盡然有唱出。呂興昌也指出，黃國隆的歌本與吳晉淮的創作裡有好幾首歌曲有這個字，似乎代表一個已經失傳的感嘆詞，實在值得好好探討。

十、要向民間親走去

呂興昌訪問錄之二

作為帶領許石研究推廣工作的精神領袖，呂興昌教授回顧許石音樂的特色與定位，也對相關研究與發展提出前瞻性的期許。

呂興昌認為，許石的音樂特色強烈，社會網絡廣泛，整體分析可以說有三大特點：

1. 文藝性格

自從1946年回臺灣以來，許石與文學家、舞蹈家密切合作，開創出綜合性的演藝活動。他跟蔡瑞月、王月霞合作過，都是當時最頂尖的本土現代舞蹈家，矮仔財、黃俊雄、楊麗花……則是當時代的戲劇領袖，和陳水柳等漢樂大師的合作，和姚讚福、林禮涵等前輩或同輩音樂家的交誼等等。可以看出他全方位、綜合文藝全才的才華。

從音樂採集與創作來看，他的歌曲幾乎每一首都有他的動機故事，他會將這個故事跟作詞者溝通。最代表性的就是〈安平追想曲〉，陳達儒應該是依據許石聽來的故事，加上自己的創意發想、情節轉借，串接成「安平金小姐」的故事，能這樣本土化、相傳雋永，是詞曲間互相搭配而成。

當然也有不那麼契合的作品，比如〈夜半路燈〉，據許石所說，這是一首等待女友來相會、浪漫、忐忑又帶點愉悅的心情，但周添旺的歌詞卻是男性的沉重人生獨白，但他還是有雅量地接受，成就這樣一首好歌。大家都說許石固執，不過基於藝術鑑賞的考量，其實是相當有雅量

的。

2. 臺灣性格

在那一代文藝作家中，特別是音樂界，許石是難得具有強烈臺灣本土性格的一位。他最早的唱片公司名叫「中國」，是因為合資的關係，後來成立的所謂「中國民謠合唱團」，其實是唱臺語歌為主；有加入過國民黨，但連家人都不知道，這些都是名義上而已。呂教授強調：「他最核心的、最主要的工作完全都是臺灣的！」

說到那個時代的「臺灣」，往往要用「鄉土」這個名詞來包裝，其實就是要包裝許石強烈的本土意識，他的田野工作比當時任何音樂家都來得深與廣，除了自己出身即熟悉的福佬系民歌之外，還兼顧客家、原住民歌謠，並且就全部臺灣各族群的音樂提出綜合性的看法，甚至還分門別類，作成交響曲，要將臺灣的音樂直接推上世界舞臺。有這樣的企圖心與執行力，在戒嚴時代是非常不簡單、也很不尋常的。

雖然許石有說，他會去採集民間音樂、當作創作的材料、作成交響曲，是受到日本歌謠學院教授的影響，但從很多跡象看出，這是他自己的主張，而且是超越時代的主張。現在臺灣主體性的觀念在社會上已經相當清楚、也不算稀奇，但那時的許石有這些想法，有執行的勇氣，反映的絕不只是他個人的主張，相當程度也是那個時代臺灣人普遍感知、卻無法公開表達的想法。

3. 社會性格

　　呂興昌拿古典文學中經典的「李白」和「杜甫」來對比，前者是
自顧自的天才，後者是深入民間、關懷大眾的社會詩人。許石，就類似
「杜甫」那樣，是社會性的。這樣的性格，也就跟賴和有一句詩說「要
向民間親走去」一樣，是奠定臺灣文學發展的核心觀念之一。

　　以恆春民謠發展的〈思想起〉、〈三聲無奈〉這些歌來看，許石當

■呂興昌特別
注意到許石音
樂的民間性
格。

時去恆春採譜，雖然沒有錄音、也沒有廣泛發表，但他將音樂、旋律帶出來，也把當地歌謠的精神帶出來，改編成歌曲發表，闡述他這些民謠改編作品的主旨內容，這是社會性的採集，更是社會性的創作與發表。相對來講，在他之後學術界的「民歌採集運動」，是由年輕一代發動的大規模學術工作，有錄音、採譜，讓陳達受到注意，不過是把這些材料當作研究的對象，也沒有消化吸收、摻入到自己的創作裡。

就這點來看，許石的民歌採集、交響樂，從音樂學的標準來看似乎不夠水準，從臺灣社會的音樂文化累積來看，絕對是具有關鍵的意義，值得各個領域考察、研究。

呂興昌教授分析許石音樂中的「文藝性」、「臺灣性」、「社會性」，放到許石當時的社會條件下，顯得先進、前瞻，放到民主化、本土化的當代臺灣社會當中，仍有其突出的一面。而今，許石資料終於初步整理，我們又應該如何應用推廣呢？

他認為，在多媒體、網路發達的時代，文學材料的豐富多元應該好好運用。比如大量的唱片資料已經出土整理，應該從聲音入手，更完整地收集臺灣的歌謠、詩歌，將研究資源相互串聯，並且分享給社會大眾。比如說，可預知將來各類文藝家的個人收藏、文獻資料會陸續出土、積累，如能建立紀念館、博物館妥善典藏，分別進行整理研究，建立網絡平臺，相互串連，應是現階段要努力的方向。

珍惜文藝前輩的點點滴滴，讓臺灣人能夠追尋這些文藝前輩的足

跡，親近他們的作品，甚至能應用、發揮，才能讓臺灣文藝創作代代累積。這是在回顧許石的故事，並參與許石文獻整理作業之後，一個至為深刻的心得與期許。

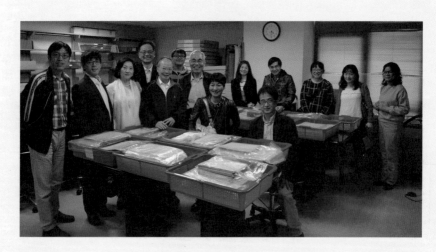

■熱愛許石音樂的研究者們與許石家屬於中研院臺灣史研究所檔案館合影。

許石百年大事年表

西曆	年齡	相關紀事與作品
1919	01	9月23日，出生於臺南。
1936	18	※與三哥許山龍遠渡日本，就讀神港商業學校高等部。
1937	19	3-4月，自神港商業學校高等部畢業，入學東京九段區的日本歌謠學院。
1942	24	3月20日，日本歌謠學院作曲科畢業。
1942-44	24-26	※先後在東京赤風車劇座和東寶歌舞團擔任專屬歌手，赴北海道演出。
1946	28	2月，因母病返臺。 3月，舞蹈家蔡瑞月在臺南延平戲院演出歌舞劇，許石作曲〈新臺灣建設歌〉（薛光華作詞）發表，後改編為〈南都之夜〉（鄭志峯作詞）而流行。 10月，許石與楊三郎等隨「華麗樂舞團」在臺北臺灣戲院、大光明戲院、基隆大華戲院巡迴演出。
1947	29	2月，任臺灣省立臺中工業職業學校專任教員（一學期）。 8月，轉任臺南市立初級中學音樂科教員（一學期）。 ※在進學國小借教室開班教授音樂，教導黃敏（1927-2012）、文夏（本名王瑞河，1928-）等學生。
1948	30	2月，回任臺灣省臺中工業職業學校專任教員（一學期）。 8月，再回任臺南市立初級中學音樂科教員。 ※經楊三郎介紹認識鄭淑華（1928年生），兩人以書信來往。
1949	31	暑假，與就讀臺南高商的王瑞河（文夏）前往恆春採集民謠。

		12月，獲中等學校教員檢定合格證書。 ※發表〈鳳凰花落時〉（潛生作詞）等曲，創作〈安平追想曲〉、〈夜半路燈〉等歌曲。
1950	32	8月，轉任臺北縣樹林中學音樂教師，遷居臺北。 ※民本電臺主持臺灣音樂節目。
1951	33	1月15日，與鄭淑華結婚，設籍在臺北圓環附近的華亭街44號。 ※發表〈安平追想曲〉（陳達儒作詞）、〈農村曲〉（陳達儒作詞，又名〈歡喜三七五〉）等歌曲。
1952	34	11月16日，雙胞胎長女碧桂、次女碧芸出生。 ※與人合資成立「中國錄音製片公司」，於三重設唱片工廠。 ※培養唱片歌手，收鍾瑛（1925-2012）等為學生。
1953	35	※發表〈酒家女〉（鄭志峯作詞）等歌曲。
1954	36	9月28日三女碧珠出生。 ※發表〈夜半路燈〉（周添旺作詞）、〈凸絲姑娘〉（陳達儒作詞）等歌曲。
1955	37	※發表〈鑼聲若響〉（林天來作詞）等歌曲。 ※於正聲電臺主持歌唱節目。 ※收顏華（1938-2010）、林沖（1934-）等學生。
1956	38	6月20日四女碧娜出生。 ※獨資成立「大王唱片社」，社址在自家住處。 ※發表〈風雨夜曲〉等歌曲。
1957	39	4月，在臺南、屏東等地主辦「旅日華僑吳晉淮先生歸國首次大

		公演」音樂會，艷紅、鍾瑛、愛卿、顏華與文夏等參與演出。 12月臺語電影《夜半路燈》上映，許石作曲主打歌流行。
1958	40	7月18日五女雅芳出生。 ※周添旺協助編輯出版《最新流行歌集・許石作曲集第一冊》，收錄歌曲49首。發表〈日月潭悲歌〉等歌曲。
1959	41	1月10日，於臺北永樂大戲院舉行「許石作曲十周年音樂會」，發表《南都之夜》、《臺灣歌謠的花籃》大型歌唱劇，收入〈思情怨〉（黃國隆作詞，即「三聲無奈」）、〈阿娘仔叫一聲〉（黃國隆作詞）等歌曲。 ※劉福助（19歲）、朱豔華等進入許石音樂研究社學習歌唱。 ※請許丙丁、呂訴上就採譜民謠填寫歌詞，完成〈思想起〉、〈六月茉莉〉、〈草螟弄雞公〉等歌曲。
1960	42	2月12日，在臺北國立藝術館首度舉辦「臺灣鄉土民謠演唱會」，發表許石製作編曲的多首採編民謠。 4月-5月，率劉福助等學生以民謠演唱節目巡迴臺南、臺北各地。 7月13日六女碧霞出生。 9月13日於臺北中山堂舉行「臺灣鄉土民謠發表會」，由臺北市政府主辦，為許石首度舉辦的大型音樂發表會。 ※大王唱片公司開始發行《臺灣鄉土民謠全集》系列唱片。
1961	43	3月，邀請日本知名爵士歌手池真理子（1917-2000）來臺舉辦演唱會。 3月，因首席男聲劉福助入伍服役，許石音樂班取消赴菲律賓演

		出計畫。
1962	44	1月10日，於臺北中山堂舉行「臺灣鄉土民謠歌舞表演大會」，加入「烏來山地歌舞團」一同演出。 10月16日長子朝欽出生。 ※林秀珠（16歲）進入許石音樂研究社學習歌唱。 ※大王唱片公司發行《臺灣鄉土民謠全集》套裝唱片（演唱專輯六張）。
1963	45	2月，舉辦「新奇木偶劇晚會」，鄉土民謠與黃俊雄布袋戲共演。 9月，葛樂禮颱風造成大稻埕、三重淹水，大王唱片工廠淹沒停工。 12月5日七女碧芬出生。 ※許家因債務問題四處借住，戶籍寄在三重的唱片工廠。 ※許石暫居臺中。製作《臺灣鄉土兒童歌謠》專輯，收錄〈天黑黑〉、〈新娘水咚咚〉等歌曲。
1964	46	9月，接受《現代生活週刊》專訪，對版權不受保護的情況大力批判。 10月10日，於臺北國際學舍(今大安森林公園)舉行「臺灣鄉土交響曲發表演奏會」，發表〈臺灣鄉土交響曲〉。
1965	47	9月，成立「太王唱片創作出版社」，延續大王唱片的小提琴KING商標。 12月25日，在臺北國際學舍舉行「臺灣鄉土民謠歌舞作曲發表會」。 ※發行《新臺灣民謠（第五集）》，發表〈檳榔村之戀〉、〈菅芒花〉等新一批採編歌曲。

1966	48	15歲雙胞胎女兒碧桂、碧芸組成「香蕉姑娘合唱團」。
		4月，許石整理歷年作品出版《許石作品集第一集》，作為著作權告訴依據。
		10月10日，在臺北國際學舍舉行「臺灣鄉土民謠歌舞作曲發表會」，贊助人吳三連、廖文毅出席。
1967	49	5月，呂訴上與兒子呂憲光拜訪許石音樂研究社。
		8月21日，香蕉姑娘改名「若比娜子姊妹合唱團」，於電視臺、夜總會、餐廳演出。
		※發表〈臺灣之夜（臺灣的暗暝）〉、〈回來安平港〉、〈我愛臺灣〉等歌曲。
1968	50	2月，加入臺北市地方戲劇協會。
		6月，太王唱片出版若比娜子《爸爸愛媽媽》華語歌唱專輯。
		7月，若比娜子於中泰賓館演出，各大媒體大篇幅報導。
		10月，臺北國際學舍舉行「中國各省民謠演唱會」，以若比娜子為主打演出。
		※為黃俊雄編導的布袋戲電影《孝子流浪記》製作主題曲，指導高義泰唱主題曲〈萬里尋媽咪〉（1970年隨電視劇走紅）。
		※邀請日本哥倫比亞唱片專屬歌星池真理子來臺公演。
1969	51	5月，太王唱片推出楊麗花主演的《安平追想曲》歌中劇套裝唱片。
		8月17日，八女碧芩出生。
		10月10日，在臺北市舉行「蓬萊國樂發表會」。
		12月22日，於臺北中山堂舉行「許石作曲二十周年紀念臺灣鄉土

		民謠作曲發表會」。
1970	52	3月7日，當選臺北市地方戲劇協會常務理事、編劇委員。
		6月，四名女兒正式成立「許氏中國民謠合唱團」（以下稱「許氏合唱團」），於臺北、高雄等地巡演。
		※太王唱片推出楊麗花主演的《回來安平港》歌中劇套裝唱片。
1971	53	3月，許氏合唱團加入五妹雅芳，成為5人編制現代樂團。
		7月，許石率領合唱團會同「烏來清流園山地舞蹈團」演出，巡迴演出臺北、嘉義、高雄等大型歌舞廳演出。
		12月，許氏合唱團巡迴埔里、彰化、新營、臺南等地演出。
1972	54	10月，遷居中山區新生北路3段，就此定居。
1973	55	※許石草擬許氏合唱團演出企劃案，與日本東京野英藝能公司簽約。
		8月，許石率許氏合唱團赴日本東京演出為期半年。
1974	56	2月，許氏中國民謠合唱團返臺展開國內巡迴，演出大受歡迎。
1975	57	8月，許氏合唱團二度赴日，在宮城縣鳴子溫泉觀光會館演出半年。
		※為永樂國小棒球隊作了隊歌，並親自去棒球校隊裡教唱。
1976	58	2月，成立「許氏中國民謠合唱團第二團」，鄭淑華率領國內巡迴演出。
		2月，許氏合唱團赴新加坡、馬來西亞演出半年。
		9月，許氏合唱團再度赴日本宮城鳴子溫泉觀光會館演出半年。
1978	60	4月，許石與許氏民謠合唱團赴日各地巡迴半年。
1979	61	3月7日，第五回率許氏合唱團赴日本愛知縣駐地演出。
		8月8日，在臺北中山堂舉行「許石作曲三十周年紀念臺灣鄉土民

		謠作曲發表會」，登臺演唱〈安平追想曲〉，成為舞臺絕響。
1980	62	9月10日，因心臟病病逝臺北林口長庚醫院，享年62歲。 ※許氏中國民謠合唱團第二團註銷。
1981	--	8月起，鄭淑華率許氏合唱團赴日本群馬駐地演出4個月。
1983	--	2月起，鄭淑華率許氏合唱團在日本群馬駐地演出4個月。 10月4日，許氏合唱團於育樂堂登臺演出，該處即後來的許石音樂圖書紀念館。
1984	--	5月起，鄭淑華率許氏合唱團赴日本山口縣湯本溫泉駐地演出4個月。
1985	--	12月起，許氏合唱團在日本宮城縣駐地演出4個月。
1986	--	4月2日，許氏合唱團返臺，就此解散停止演出。
1992	--	11月28日，簡上仁主持的「田園樂府」於臺北市新公園育樂堂舉辦「蓬萊鄉土情——臺灣創作歌謠六十年紀念音樂會」，贈許石家屬獎牌。
2015	--	5月30日，臺北市交響樂團在臺北市中山堂舉行「許石與楊三郎懷念臺灣歌謠交響詩音樂會」。 6月，華風文化公司出版許朝欽著《五線譜上的許石》，收錄石計生、徐玫玲等學者專論，為首部許石專著。
2016	--	5月，臺南市政府於原愛國婦人館舉辦「歌‧謠‧交響——許石音樂70年特展」。許石文獻文物確認捐贈予臺南市政府。 5月29日臺南市政府指定許石故居為歷史名人故居，舉行掛牌儀式。
2017	--	12月2日，華風文化公司於臺北國父紀念館舉辦「古早味ㄟ臺語

		金曲演唱會——許石先生的歌謠創作年代」演唱會。
2018	--	3月3日，「許石音樂圖書館」於臺南育樂堂開幕，永久典藏許石文獻文物資料，館內設有「臺灣歌謠的磐石——許石的歌與他的故事」常設展。 4月，許石妻子鄭淑華過世，享耆壽90歲。
2019	--	1月~9月 國立傳統藝術中心臺灣音樂館舉辦「民歌與流行的追想——夜半歌聲聽許石特展」，出版《許石百年冥誕紀念專刊》。 9月 臺南市政府文化局、蔚藍文化合作出版《百年追想曲: 歌謠大王許石與他的時代》《歌謠交響: 許石創作與採編歌謠曲譜集》。

參考資料

- 文夏、王文姬、劉國煒著，《文夏暢(唱)遊人間物語》，宜蘭：華風文化出版，2015年2月。
- 方銘淵編撰，〈立人國小校史沿革〉。(網址：http://www.lines.tn.edu.tw/liren-history)
- 王安祈，《臺灣京劇五十年》，臺灣：國立傳統藝術中心，2002年12月。
- 王櫻芬，《聽見殖民地：黑澤隆朝與戰時臺灣音樂調查(1943)》，臺北：國立臺灣大學圖書館，2008年。
- 主計總處，「消費者物價指數（CPI）漲跌及購買力換算」。……………………………………………
- 司徒宏，〈許石獻新曲〉，《中央星期雜誌》1966年10月2日。出自「許石文獻166-0034」。
- 石計生，〈許石與郭一男：淺談日本歌謠學院對台灣的影響〉，收入《台灣文學館通訊》47期。
 - ——，〈第一卡拉OK裡關於許石的輝煌臺灣歌記憶：訪談莉莉與林秀珠〉，出自「後石器時代」部落格，2011年3月11日發表。
- 朱穌典、呂伯攸，邱望湘、徐小濤等人編著，《唱歌第三冊》，中華書局，1937年初版。
- 江自得，〈二次大戰時期的日台文化狀況與呂赫若，殖民地經驗與台灣文學〉，收入《殖民地經驗與台灣文學》，台北：遠流，2000。
- 吳國禎，《臺語流行音樂史》，高雄：高雄市文化局，2016年12月
- 吳密察等等著《帝國裡的「地方文化」－皇民化時期臺灣文化狀況》，臺北：播種者，2008年12月。
- 呂赫若，《呂赫若日記（手稿本）》，臺南：國家臺灣文學館。
- 呂興昌編，《許丙丁作品集（下）》，臺南：臺南市立文化中心，1996年5月。
- 李真文，〈戰後（1945-1949）臺灣教師補充的正軌與權宜〉，收入《教師教育期刊》創刊號。
- 李雲漢，《懷元廬存稿之一：雲漢悠悠九十年》，臺北：新銳文創，2018年5月。
- 李龍雯，〈用琴聲追憶家族共演歲月〉，《觀臺灣》37期，2018年4月。
- 林二，〈臺灣民俗歌謠作家列傳：十一、鄭志峰歌詞通俗〉，《聯合報》1978年3月31日，9版。
 - ——，〈臺灣民俗歌謠作家列傳一八、窮困潦倒姚讚福〉，出自林二、簡上仁合著《台灣民俗歌謠》，臺北：眾文，1984年。
- 林沖、劉國煒，《鑽石亮晶晶》，宜蘭：華風文化，2016年。
- 林良哲，《台灣流行歌日治時期誌》，臺中：白象文化，2015年7月。
 - ———，《悲戀之歌一聆賞姚讚福》，臺中：臺中市政府文化局，2016年。
- 林雪娟，〈米糕栫拚無形文資重包裝再送件〉，《中華日報》2015年10月14日。
 - ———，〈普濟殿傀儡戲送迎神擬報文化資產〉，《中華日報》2013年2月5日。
- 林蘭，〈「臺灣小調」作曲家許石〉，《電視周刊》890期。出自「許石文獻165-0029 -T1072_165-0030」。
- 邱婉婷，〈「寶島低音歌王」之路：洪一峰創作與混血歌曲之探討〉，國立臺灣大學音樂學研究所碩士論文，2011年6月。
- 紀露霞口述、劉國煒整理，《紀露霞的歌唱年代》，宜蘭：華風文化出版，2016年。
- 徐玫玲，《解析臺語流行歌曲：鄉愁、翻轉與逆襲》，臺北：東和音樂出版社，2014年。
- 徐玫玲、許碧桂等著，《許石百年冥誕紀念專刊》，宜蘭：傳藝中心，2019年4月。
- 紗雨，〈蔡瑞月的舞踊〉，《中華日報》1946年11月13日。
- 莊永明，〈讓臺灣歌謠活了起來的詮釋者——許丙丁〉，《時人雜誌》，1994年5月。

●───，〈鑼聲若響〉，《中國時報》1994年7月13日。

● 許丙丁編，《歌曲集》，臺南(1946年)。

● 許石，〈有關鄉土民謠採集〉，出自「許石文獻013-0010」左頁。

───，〈冷落了的鄉土民謠〉，《徵信新聞報》，1966年10月25日。出自「許石文獻166-0036」。

● 許朝欽，《五線譜上的許石》，宜蘭：華風文化出版，2015年。

───，《紀念熱愛民間音樂─許石的一生（許石音樂圖書館開幕特輯）》，臺南：臺南市立圖書館，2018年。

● 陳和平，《臺灣歌謠的故事（一）》，新北：麒文形象設計事業，2012年9月。

● 陳和美，〈許石與台民謠〉，《學生新聞》1966年8月20日。出自「許石文獻166-0035」。

● 陳艷秋專訪，〈譜出台灣女性堅貞純情、嬌媚的旋律─訪作曲家陳秋霖〉，《臺灣文藝》85期，1983年。

● 隋戰先（記者），〈民謠作曲家許石〉，《民聲日報》1967年5月6日。出自「許石文獻166-0033」。

● 黃裕元，〈許石的「民歌行動」──兼談民間音樂史料的研究與展望〉，收入顏綠芬主編《重建臺灣音樂史研討會論文集》，文化部，2018年3月。

───，《流風餘韻─流行歌曲開臺史》，臺南：國立臺灣歷史博物館，2014。

───，《歌唱王國的崛起：戰後臺語流行歌曲研究1945-1971》，高雄：高雄市文化局，2016年。

───，《歌唱王國的崛起：戰後臺語流行歌曲研究1945-1971》，高雄：高雄市立歷史博物館，2016。

───，〈鹽埕區長──臺灣成人世界的國民記憶〉一文，出自《藏書之愛》3期，2014年9月。

● 楊三郎編輯，《台灣爵士歌選》，臺北：楊三郎出版，1949年6月出版。徐登芳提供。

● 楊蔚，〈訪許石談台灣鄉土民謠〉，《聯合報》1964年10月10日。出自「許石文獻166-0035」。

───，〈豐富的臺灣鄉土音樂──聽臺灣鄉土交響曲發表演奏會〉，《聯合報》1964年10月11日。出自「許石文獻166-0037」。

● 葉石濤，〈關於舞踊與音樂─臺南音樂演奏會印象記〉，《中華日報》1949年7月3日。

● 寧人，〈臺灣鄉土音樂的蒐集與光大──許石對民謠編製的貢獻〉，《中華日報》，1966年11月17日。出自「許石文獻166-0033」。

● 劉士永，《光復初期臺灣經濟政策的檢討》，稻鄉出版社，1995年。

● 劉國煒，〈關於許石故事〉，2019年，未刊稿。

● 劉福助口述、劉國煒整理，《快樂唱歌謠：劉福助的歌唱故事》，宜蘭：華風文化出版，2017年。

● 廣播年刊編輯委員會編，《廣播年刊》，臺北：廣播年刊編輯委員會，1955年。劉國煒提供。

● 歐成山，〈臺灣民謠與臺灣流行歌〉，《民族晚報》1964年11月2日。出自「許石文獻166-0037」。

● 蔡棟雄，《三重唱片業、戲院、影歌星史》，臺北縣：三重市公所，2007年。

● 蔡龍保，〈國營初現 一日治時期臺灣汽車運輸業發展的一個轉折〉，收入《國史館學術集刊》16期，2008年6月。

● 鄭恆隆、郭麗娟，《台灣歌謠臉譜》，臺北：玉山社，2002年。

● 賴美鈴主持，〈臺灣音樂教育史研究(1945-1995)〉研究報告，出自行政院國家科學委員會微縮小組，1998年。

● 簡上仁，〈請再聽我說幾句〉，《自立晚報》1980年10月15日。

———，《臺灣民謠》，臺灣省政府，1983。。

其他參考資料

- 〈華麗樂舞團廣告〉，《新生報》1946年9月30日廣告。
- 〈黑松汽水流行歌競賽大會廣告〉，《中華日報》1949年7月24日。
- 〈臺南音樂聯誼會廣告〉，《中華日報》1949年6月27日。
- 「大王唱片歌詞宣傳單」（1957年），黃士豪收藏授權，國立臺灣歷史博物館提供。
- 「歸國演唱會節目單」（1957年），出自「許石文獻074-0010 -074-0013」。
- 「南都戲院吳晉淮回臺演出_許石講稿稿」（1957年），出自「許石文獻013-0034」。
- 〈菲華勞軍團今公演〉，《聯合報》1960年5月12日，第3版。
- 〈臺鄉土藝術將赴菲演出〉，《聯合報》1960年9月14日，第6版。
- 〈鄉土歌舞明起續演〉，《聯合報》1960年9月16日，第6版。
- 〈日本歌星將演唱〉，《聯合報》1961年3月14日，第6版。
- 〈我參加東京商展並組團前往參觀〉，《聯合報》1963年2月27日第5版。
- 《現代生活周刊》1964年9月剪報，出自「許石文獻166-0038」。
- 「臺灣鄉土交響曲作曲發表演奏會」節目單（1964年），出自「許石文獻070-0001 -070-0004」。
- 〈臺灣鄉土民謠作曲家許石定期公演發表新作山地歌舞〉，《中央星期雜誌》，1965年10月10日。出自「許石文獻166-0034」。
- 〈許石注重民謠〉，《徵信新聞社》1966年12月24日。出自「許石文獻166-0035」。
- 〈許石注重民謠〉，《徵信新聞社》1966年12月24日。出自「許石文獻166-0035」。

＊特別感謝徐登芳、陳明章、黃士豪、劉國煒、許偉文等提供相關唱片。

百年追想曲：歌謠大王許石與他的時代

作　　　者　黃裕元、朱英韶
總　　　監　葉澤山
督　　　導　周雅菁、林韋旭
行政編輯　何宜芳、蔡宜瑾
社　　　長　林宜澐
總　編　輯　廖志墭
編輯協力　蕭堯瑄、謝佩璇
書籍設計　黃子欽
企　　　劃　彭雅倫

出　版
蔚藍文化出版股份有限公司
地址：10667臺北市大安區復興南路二段237號13樓
電話：02-2243-1897
臉書：https://www.facebook.com/AZUREPUBLISH/
讀者服務信箱：azurebks@gmail.com

臺南市政府文化局
地址：
永華市政中心：70801臺南市安平區永華路2段6號13樓
民治市政中心：73049臺南市新營區中正路23號
電話：06-6324-453
網址：http∥culture.tainan.gov.tw

總　經　銷
大和書報圖書股份有限公司
地址：24890新北市新莊市五工五路2號
電話：02-8990-2588

法律顧問
眾律國際法律事務所　著作權律師／范國華律師
電話：02-2759-5585　　　網站：www.zoomlaw.net

印　　　刷　世和印製企業有限公司
ISBN／978-986-98090-9-2
GPN／1010801501
定　　　價／台幣450元
初版一刷／2019年9月
二版一刷／2020年1月

國家圖書館出版品預行編目(CIP)資料

百年追想曲：歌謠大王許石與他的時代／
黃裕元, 朱英韶著. -- 初版. -- 臺北市：蔚藍
文化；臺南市：南市文化局, 2019.09
面；　公分
ISBN 978-986-98090-9-2(平裝)
1.許石 2.音樂家 3.作曲家 4.臺灣傳記
910.9933　　　　　　　　108015047

威爽大飯店

10月24日起　七樓　檀香廳

名師主廚　正宗粵菜

許氏

輕鬆活潑

林一飛魔

貳佰元

- 彩色拼盤
- 京都排骨
- 八珍豆腐煲
- 生炒時菜
- 瓜丁上湯
- 時果

參佰元

- 四色拼盤
- 京都排骨
- 燒牛腩煲
- 開洋白菜
- 八珍海參
- 什瓜上湯
- 時果

肆佰元

- 什錦拼盤
- 葱油肥雞
- 京都排骨
- 捻油綠豆腐
- 奶足白魚
- 鳳足冬茹
- 時果

伍佰元

- 花式肥排拼盤
- 京都焗雙雞
- 鹽汁炒肥
- 生茹田魚
- 豉汁田雞
- 草菇白魚片
- 燒牛腩
- 淮杞燉果